上海美术学院
SHANGHAI ACADEMY OF FINE ARTS

封面题字：上海美术学院院长　冯远

燃点
上海美术学院老教授作品展

主　编　潘耀昌
副主编　孙心华
　　　　吴耀新

上海大学出版社

本书编委会

主　编　潘耀昌
副主编　孙心华　吴耀新
编　委　张　坚　李　醉
　　　　张培础

展览策划团队

策展人　马　琳
策展团队　周美珍　任真良
设　计　FROMTOstudio

序 言

今年8月30日，习近平总书记给中央美术学院周令钊等八位老教授回信，肯定了耄耋之年的老教授对美育工作、美术事业发展的不懈追求，指出"美术教育是美育的重要组成部分，对塑造美好心灵具有重要作用"。为积极响应总书记对美术教育工作的殷切期待，"燃点——上海美术学院老教授作品展"经过精心筹备，即将开幕，汇集20多位老教授精品力作的作品集也将付梓。我被教授们永葆活力的艺术创作激情与为美术教育呕心沥血的感情所鼓舞、所感染，在此谨向各位前辈表达深深的敬意！

在上美源远流长的历史长河中，人才辈出，一批批具有重要影响力的艺术家，在引领艺海学子追求技法的日益精湛之时，也以自己崇高的艺德和高尚的情操，塑造学生美好的心灵，在人类灵魂工程师的实践道路上孜孜以求。此次"燃点"的参展老教授，是上美发展历程的重要亲历者，是上海海纳百川、兼容并蓄文化及艺术传承发扬的重要实践者，也是对国家美育做出不懈努力的奋斗者。他们的艺术追求和实践，永远是激情澎湃、火力四射的"燃点"，犹如指引航向的灯塔，引领和激励着一代代上美人，为创作扎根生活的精品力作、塑造德艺双馨的崇高灵魂，携手前行。

此次老教授作品的集中呈现，不只是作品的展示，将老教授们的艺术追求成果展现给观众，引领观者沉浸在美的情境中，感受身心的愉悦；作品展更是艺术前辈们的历程和品格的诠释，艺术事业是一辈子的追求，也是为之"衣带渐宽终不悔"的理想。作为上美人，我为上美拥有德艺双修、立德树人的老教授、老艺术家而感到自豪！祝愿老教授们拥有健康体魄、永葆艺术青春！祝愿展览圆满成功！

谨为序。

<div style="text-align:right;">
上海美术学院党委书记　陈静

2018年9月10日
</div>

前 言

上海美术学院老教授们是一个非常活跃的群体,他们经常会推出各种类型的展览,向社会展示他们退休后创作的作品。这在上海美术学院已经形成了一个良好的传统。教授们虽然已经退休,不在教学岗位,但是他们的创作依然在继续,艺术热情依然在燃烧,有的甚至焕发出新的创造力。这也是本次展览之所以命名为"燃点"的原因所在。

我很有幸这次被邀请为"燃点:上海美术学院老教授作品展"策展人,我想一方面是因为我在美院本身就是从事艺术展览与策划的研究与实践,另一方面,这次展览的很多老教授们在学院期间我们对创作都有过深入的交流和沟通,他们的创作风格我相对比较熟悉。还有就是上海美术学院老教授们想通过引入策展人机制来激活展览的讨论话题,而不是每一次展览都变成了大家的聚会。所以策划这个展览对于我来说还是有一定压力的。如何通过合适的布展方法来体现展览的主题?如何通过展现老教授们最新的作品来讨论老教授们的创作及其对上海美术学院的教学影响?这是我在这个展览中想讨论的话题。

本次展览在上海图书馆举办,展出26位老教授最新创作的近200件作品,创作主题内容丰富,展示形式以国画、油画和雕塑为主。从这些展出的作品中我们可以看出这些老教授在延续已有成熟风格的同时,也在努力突破自我,引燃自己的创造力,在创作中呈现新的尝试和思考。在这些作品背后,我们可以看到上海美术学院教学的演变轨迹与发展,这些老教授们有的亲历了美院的创办,有的在美院的发展过程中起了重要的推进作用,美院的发展历程正是在一代代老教授教学理念的传承中形成了目前上海美术学院的海派教学传统。现在上海在打造上海文化与艺术,而上海文化与艺术的形成与海派教育是密不可分的,上海美术学院在上海的独特地位又注定要在海派教育上有新的拓展和方向,培养富有创造力和想象力的艺术家,才能反过来促进上海艺术的繁荣,而展览是海派教育与上海艺术的最好呈现。我们希望通过这次老教授作品展,让大家体会这些老教授的作品背后传达的对艺术、对社会的理念,也希望通过这次展览对上海美术学院目前的教学和创作有新的思考,更希望这次展览和上海美术学院的状态一样,达到新的燃点。

策展人　马琳

2018年9月10日

贺上海美术学院老教授作品展开幕　张坚

目　录

1	曹有成	《林中雪》	布面油画
2	曹有成	《湖湾夕照》	布面油画
3	曹有成	《秋日的绿地》	布面油画
4	曹有成	《沧浪情结》	布面油画
5	曹有成	《湖湾的早晨》	布面油画
6	曹有成	《山中云起》	布面油画
7	曹有成	《月季花》	布面油画
8	曹有成	《彩叶飞》	布面油画
9	廖炯模	《山枫红似火》	布面油画
10	廖炯模	《白帆》	布面油画
11	廖炯模	《古镇僻巷》	布面油画
12	廖炯模	《北国风光》	布面油画
13	廖炯模	《秋韵》	布面油画
14	廖炯模	《岁月的印记》	布面油画
15	廖炯模	《水乡即景》	布面油画
16	廖炯模	《古道残垣》	布面油画
17	廖炯模	《赣南水乡》	布面油画
18	章永浩	《马克思、恩格斯纪念像》	花岗岩雕塑
19	章永浩	《龙华烈士就义地纪念像》	花岗岩雕塑
20	章永浩	《军神——刘伯承泸顺起义纪念像》	铸铜雕塑
21	章永浩	《猎人的眼睛》	铸铜雕塑
22	章永浩	《美国著名建筑师——约·波特曼》	铸铜雕塑
23	章永浩	《鲁迅》	铸铜雕塑
24	章永浩	《陈秋草》	铸铜雕塑
25	章永浩	《晨曦》	铸铜雕塑

26	张自申	《马来西亚人像速写一》 布面油画
27	张自申	《马来西亚人像速写四》 布面油画
28	张自申	《马来西亚人像速写七》 布面油画
29	张自申	《马来西亚人像速写九》 布面油画
30	张自申	《裙系列1》 布面油画
31	张自申	《裙系列2》 布面油画
32	张自申	《裙系列3》 布面油画
33	张自申	《裸系列》 布面油画
35	陈家泠	《西湖景色》 纸本水墨
37	陈家泠	《梁家河可美啦》 纸本水墨
38	陈家泠	《清荷》 纸本水墨
39	步欣农	《玫瑰》 布面油画
40	步欣农	《夕阳归》 布面油画
41	步欣农	《桂林独秀》 布面油画
42	步欣农	《阳光下的休闲街》 布面油画
43	步欣农	《红磨坊》 布面油画
44	步欣农	《音乐之都维也纳》 布面油画
45	步欣农	《百塔之城布拉格》 布面油画
46	步欣农	《后院桌上的盆花》 布面油画
47	李郁生	《音乐家贺绿汀》 青铜雕塑
48	李郁生	《蔡锷将军》（局部） 青铜雕塑
49	李郁生	《牛顿》（局部） 大理石雕塑
50	李郁生	《着纱丽的印度女子》 布面油画
51	李郁生	《印度玫瑰》 布面油画
52	李郁生	《拉萨藏女》 布面油画
53	李郁生	《旧金山的失业者》 布面油画
54	李郁生	《拉斯维加斯的威尼斯酒店》 布面油画
55	唐锐鹤	《百岁书法家——苏局仙》 铸铜雕塑
56	唐锐鹤	《方士徐福》 铸铜雕塑
57	唐锐鹤	《海上画派画家——王一亭》 铸铜雕塑
58	唐锐鹤	《有话和你说》 玻璃钢雕塑
59	唐锐鹤	《站立的女孩》 玻璃钢雕塑
60	唐锐鹤	《驻足》 玻璃钢雕塑
61	李 醉	《玛丽亚小镇》 布面油画

62	李 醉	《梵蒂冈大教堂》	布面油画
63	李 醉	《渔港随笔》	布面油画
64	李 醉	《映日荷花》	布面油画
65	李 醉	《平静的海港》	布面油画
66	李 醉	《深秋金汇路》	布面油画
67	李 醉	《浦江一瞥》	布面油画
68	李 醉	《元宵灯会》	布面油画
69	王劼音	《共享山水系列 1》	纸本水墨
70	王劼音	《共享山水系列 2》	纸本水墨
71	王劼音	《共享山水系列 3》	纸本水墨
72	王劼音	《共享山水系列 4》	纸本水墨
73	周有武	《京剧·苏三起解》	布面油画
74	周有武	《京剧·霸王别姬》	布面油画
75	周有武	《世博风情·孟加拉少女》	布面油画
76	周有武	《世博风情·斯里兰卡少女》	布面油画
77	周有武	《老洋房里的琴声》	布面油画
78	周有武	《扎西和他的牦牛队》	布面油画
79	周有武	《秋天的小树林》	布面油画
80	周有武	《世博风情·奥地利音乐家管弦乐二重奏》	布面油画
81	金纪发	《尼罗河岸边休憩的人们》	布面油画
82	金纪发	《情深意浓尼罗河》	布面油画
83	金纪发	《扬帆起航》	布面油画
84	金纪发	《坐享金光的帆船》	布面油画
85	凌启宁	《北国》	布面油画
86	凌启宁	《大漠之二》	布面油画
87	凌启宁	《黄土》	布面油画
88	凌启宁	《大漠之三》	布面油画
89	张培础	《花季（一）》	纸本水墨
90	张培础	《花季（二）》	纸本水墨
91	张培础	《花季（四）》	纸本水墨
92	张培础	《花季（三）》	纸本水墨
93	邱瑞敏	《憨笑》	布面油画
94	邱瑞敏	《习作》	布面油画

95	孙心华	《平型关大捷》（合作） 纸本水墨
96	孙心华	《天作高山，屹然中峙》 纸本水墨
97	孙心华	《迎客醉我家》 纸本水墨
98	孙心华	《似曾相识燕归来》 纸本水墨
99	孙心华	《家园的记忆》 纸本水墨
100	孙心华	《我家住在黄土高坡》 纸本水墨
101	孙心华	《都市的喧闹》 纸本水墨
102	孙心华	《繁花似锦》 纸本水墨
103	吴棣华	《古寺承胜景》 纸本水墨
104	吴棣华	《青山绿水长》 纸本水墨
105	吴棣华	《清泉石上流》 纸本水墨
106	吴棣华	《燃点岁月寺》 纸本水墨
107	吴棣华	《巍巍井冈山》 纸本水墨
108	吴棣华	《五台钟声来》 纸本水墨
109	吴棣华	《延河光辉塔》 纸本水墨
110	吴棣华	《雁山夕阳红》 纸本水墨
111	陆志文	《意大利之春》 纸本水墨
112	陆志文	《威尼斯印象》 纸本水墨
113	陆志文	《雨后》 纸本水墨
114	陆志文	《威尼斯》 纸本水墨
115	陆志文	《冷艳》 纸本水墨
116	陆志文	《静谧》 纸本水墨
117	陆志文	《风姿》 纸本水墨
118	陆志文	《翠湖》 纸本水墨
119	潘耀昌	《江南园林》 布面油画
120	潘耀昌	《夏威夷》 纸板油画
121	潘耀昌	《皖南乡村》 纸板油画
122	潘耀昌	《屏山秋荷》 纸板油画
123	潘耀昌	《博斯布鲁斯海峡》 纸板油画
124	潘耀昌	《2016脱欧风云》 布面油画
125	潘耀昌	《沃尔加》 纸板油画
126	潘耀昌	《大观园内（朱家角）》 布面油画
127	黄阿忠	《霞光》 布面油画
127	黄阿忠	《晨曦》 布面油画
128	黄阿忠	《窗》 布面油画

129	黄阿忠	《拂晓》 布面油画
130	黄阿忠	《红屋顶》 布面油画
131	黄阿忠	《惚》 布面油画
132	黄阿忠	《双色瓶》 布面油画
133	黄阿忠	《斜阳》 布面油画
134	黄阿忠	《远方》 布面油画
135	黄源熊	《宏村》 布面油画
136	黄源熊	《村口》 布面油画
137	黄源熊	《屏山》 布面油画
138	黄源熊	《小巷》 布面油画
139	杨清泉	《洒向人间都是爱》 大型石浮雕
140	杨清泉	《春华秋实》 大型煅铜浮雕
141	杨清泉	《泉》 铸铜雕塑
142	杨清泉	《水跃龙腾》 铸铜雕塑
143	杨清泉	《水跃龙腾》（原作） 铸铜雕塑
144	汤宝玲	《林（一）》 纸本水墨
145	汤宝玲	《林（二）》 纸本水墨
146	汤宝玲	《林（三）》 纸本水墨
147	汤宝玲	《林（四）》 纸本水墨
148	汤宝玲	《韵（一）》 纸本水墨
149	汤宝玲	《韵（二）》 纸本水墨
150	汤宝玲	《韵（三）》 纸本水墨
151	汤宝玲	《韵（四）》 纸本水墨
153	王文杰	《目送归鸿》 纸本水墨
154	王文杰	《萧何月下追韩信》 纸本水墨
155	王文杰	《挑滑车》 纸本水墨
157	王文杰	《掩卷西厢》 纸本水墨
158	王文杰	《秋江》 纸本水墨
159	王文杰	《野猪林》 纸本水墨
160	阮祖隆	《煜》 布面油画
161	阮祖隆	《红舞鞋》 布面油画
162	阮祖隆	《小熊》 布面油画
163	阮祖隆	《布娃与吉他》 布面油画
164	阮祖隆	《绿花瓶》 布面油画

165	阮祖隆	《山春》 布面油画
166	阮祖隆	《威尼斯》 布面油画
167	阮祖隆	《水乡》 布面油画
169	于树斌	《青山半落云天外　空谷泉鸣幽壑中》 纸本水墨
171	于树斌	《三千重泉落　五万丈霞飞》 纸本水墨
173	于树斌	《山高水长　元气太和》 纸本水墨
175	于树斌	《雨歇翠微深　山光媚新霁》 纸本水墨
177	**作者简介**	

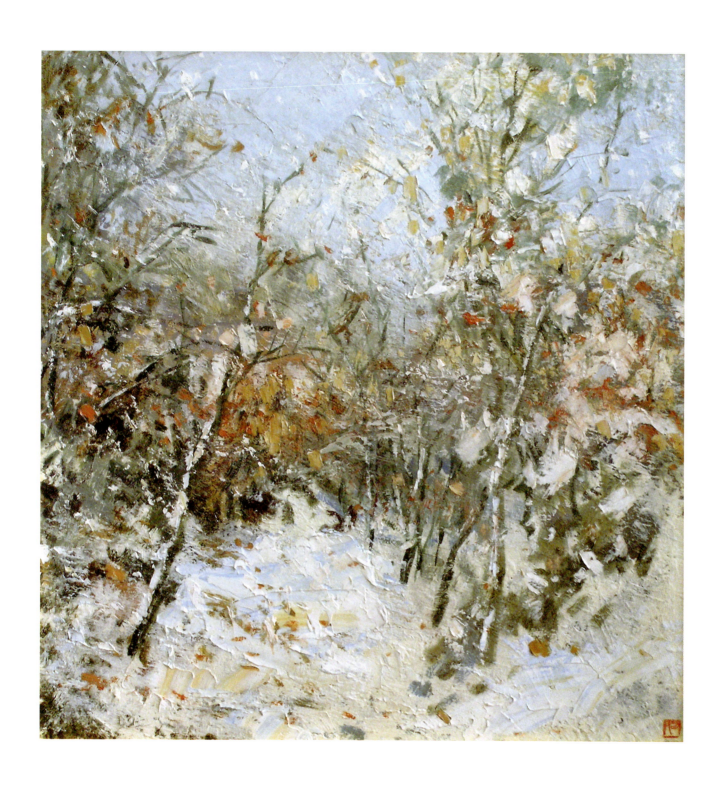

曹有成 《林中雪》 布面油画 54cm×50cm 2009年

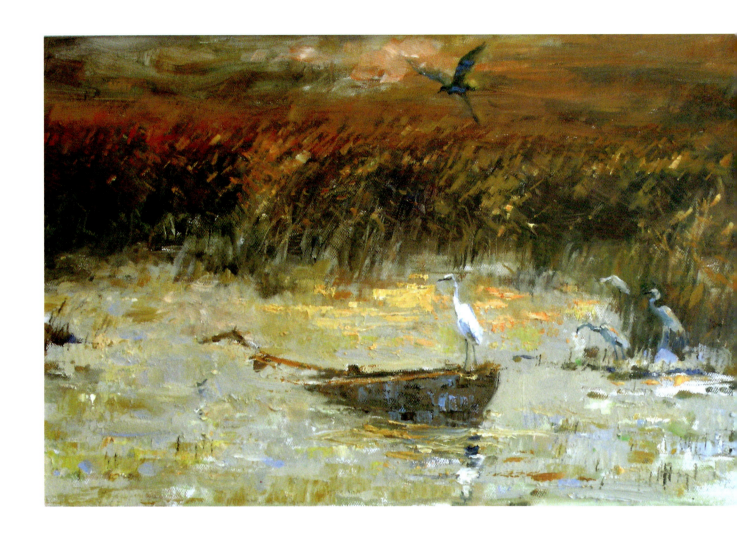

曹有成 《湖湾夕照》 布面油画 37cm×59cm 2001年

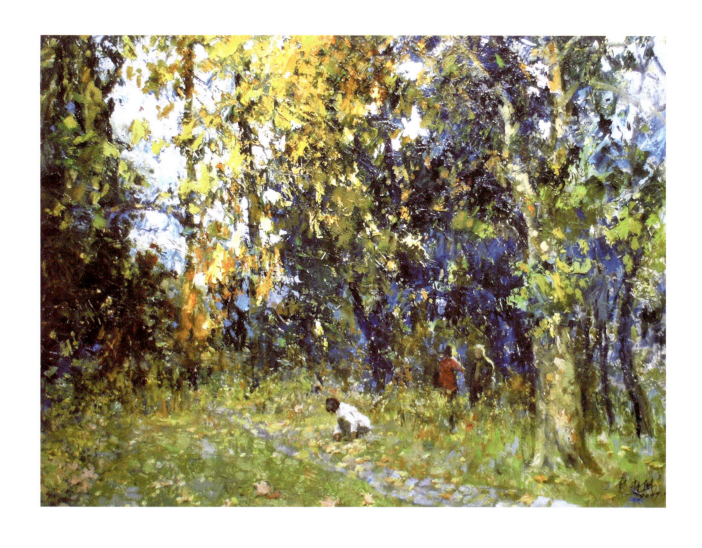

曹有成 《秋日的绿地》 布面油画 60cm×80cm 2009年

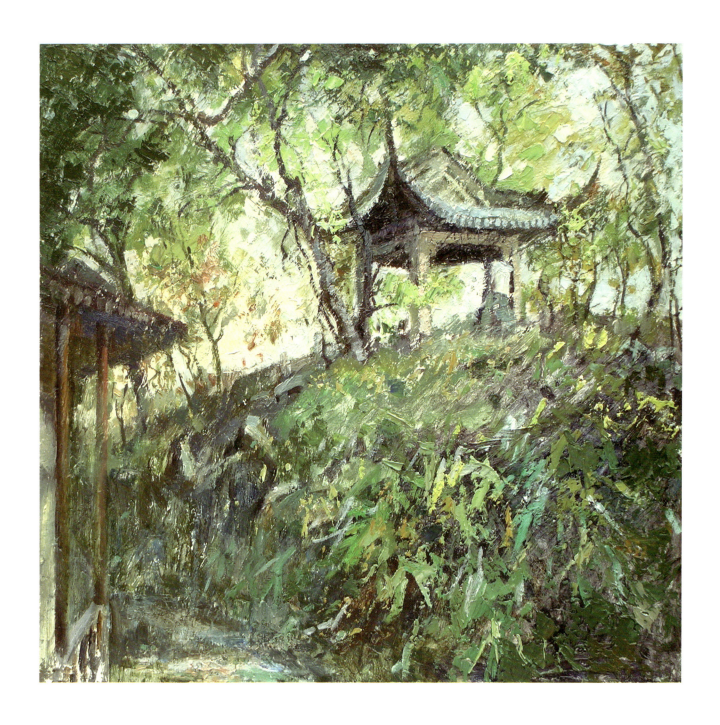

曹有成 《沧浪情结》 布面油画 54cm×52cm 2007年

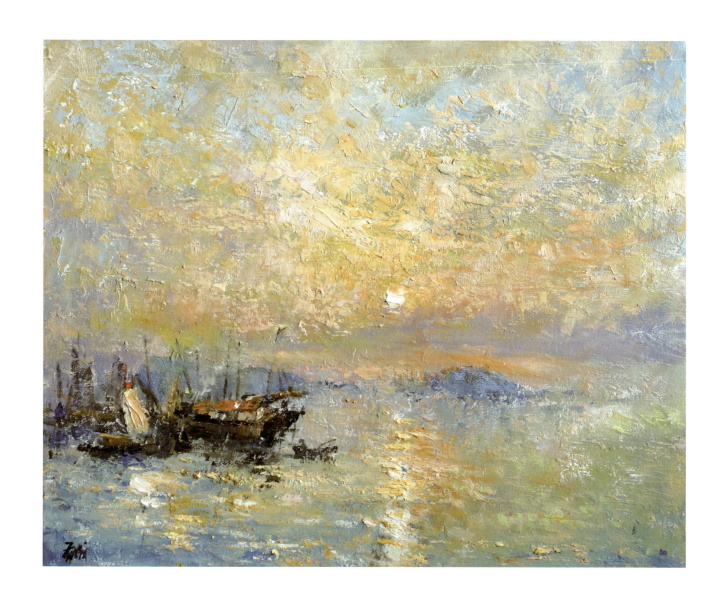

曹有成 《湖湾的早晨》 布面油画 40cm×50cm 2017年

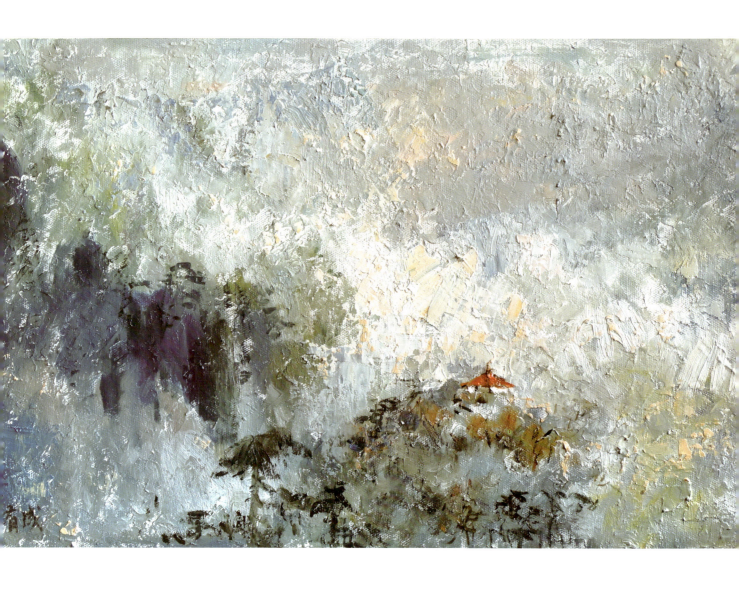

曹有成 《山中云起》 布面油画 38cm×60cm 2016年

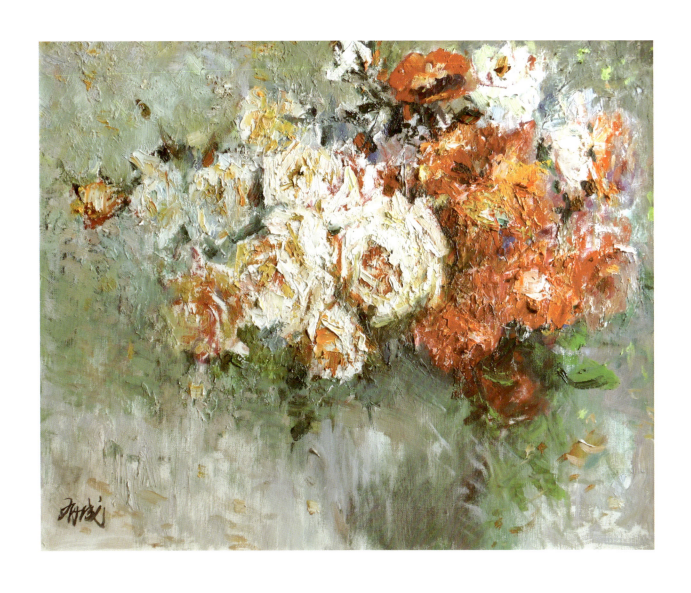

曹有成 《月季花》 布面油画 40cm×50cm 2018 年

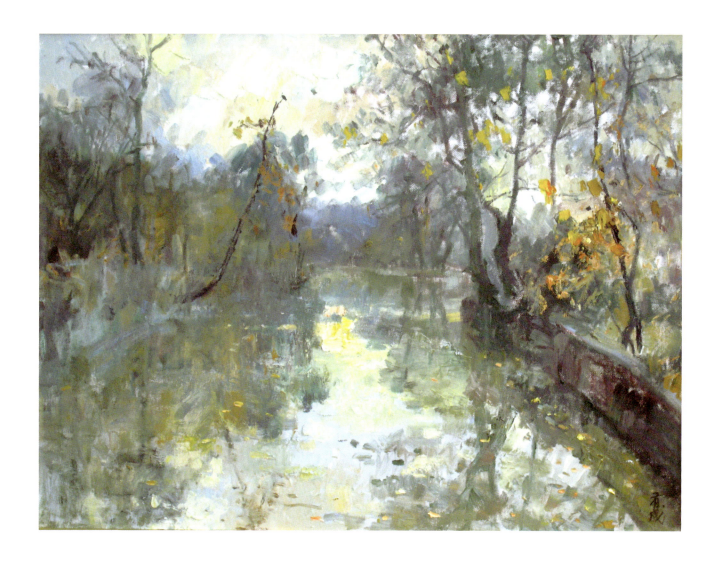

曹有成 《彩叶飞》 布面油画 46cm×60cm

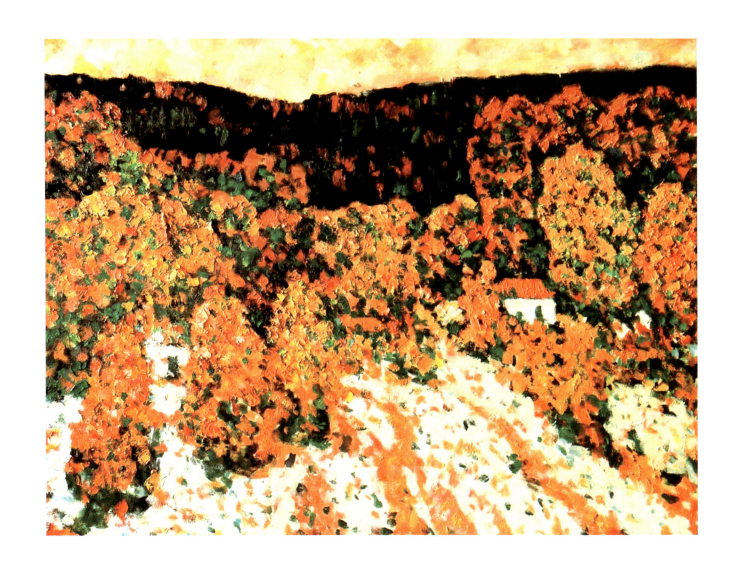

廖炯模 《山枫红似火》 布面油画 60cm×80cm 2018年

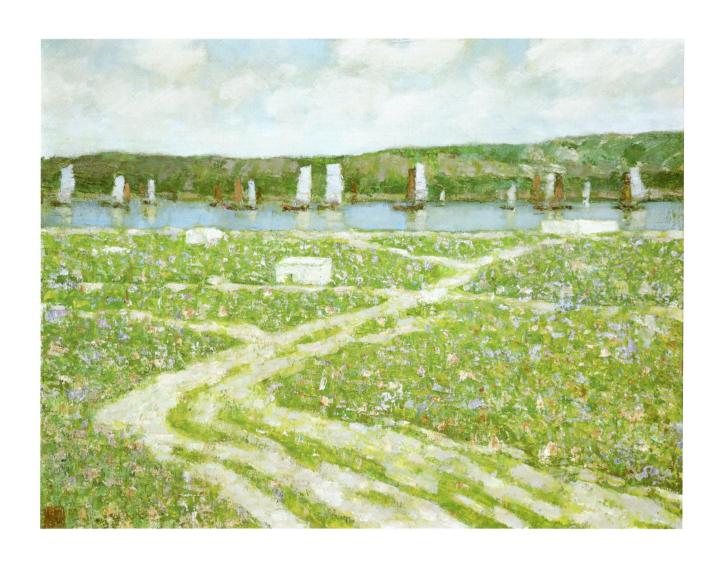

廖炯模 《白帆》 布面油画 58cm×70cm 2000年

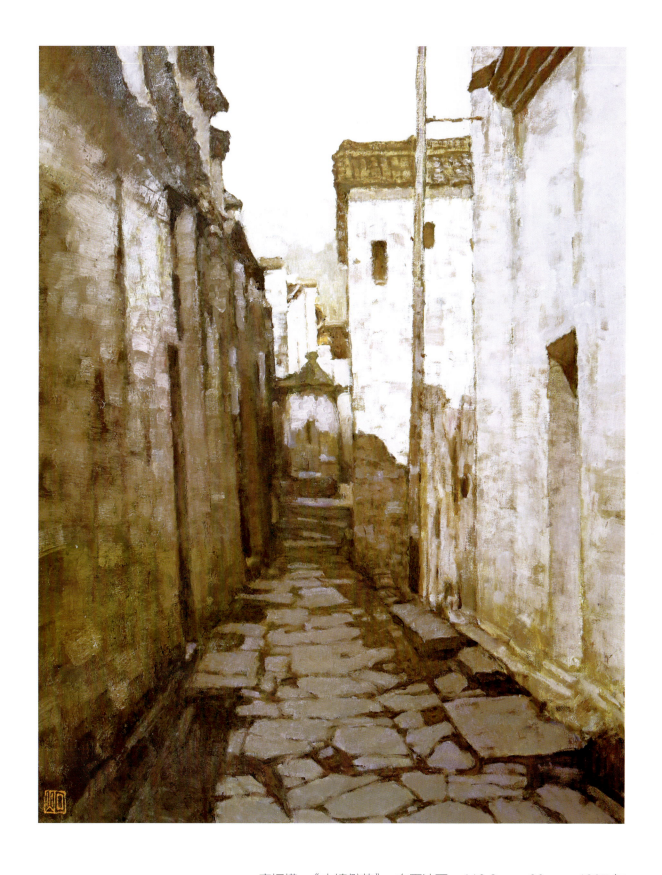

廖炯模 《古镇僻巷》 布面油画 116.3cm×90cm 1997年

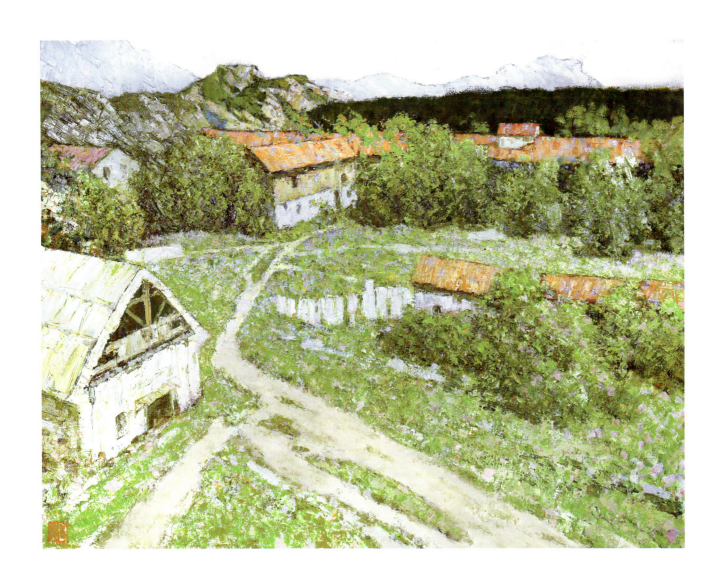

廖炯模 《北国风光》 布面油画 80cm×100cm 1997年

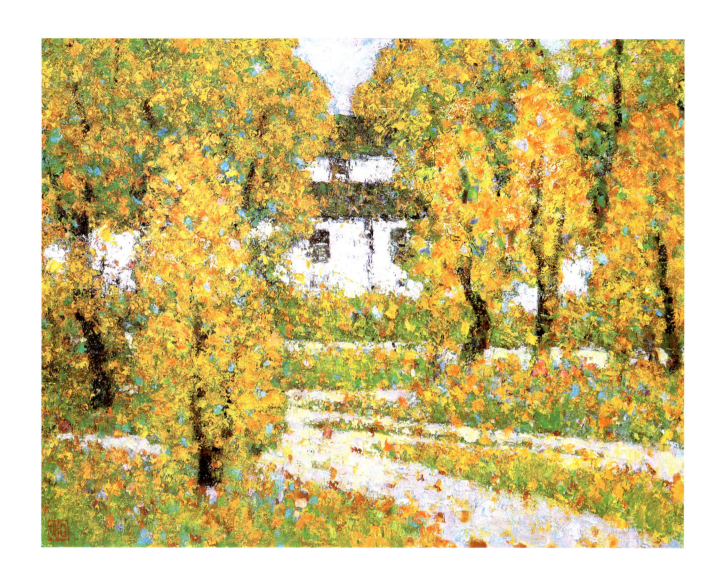

廖炯模 《秋韵》 布面油画 70cm×90cm 2013年

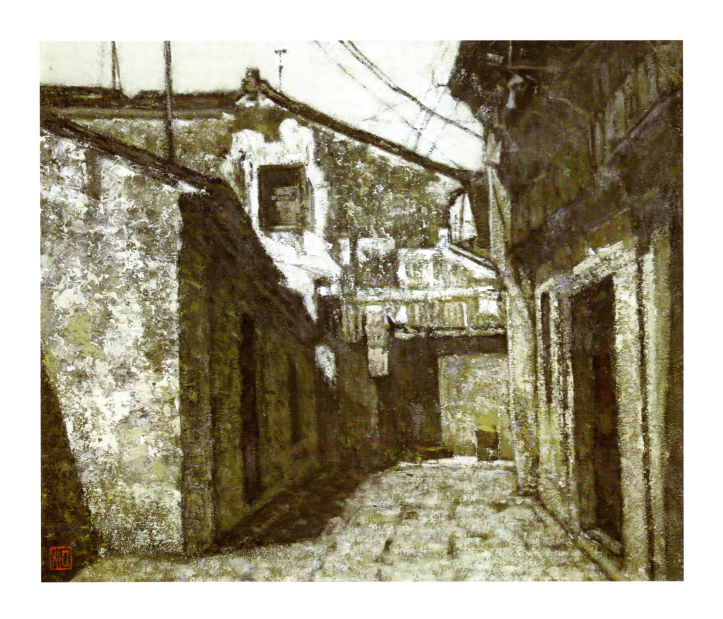

廖炯模 《岁月的印记》 布面油画 61cm×73cm 2008年

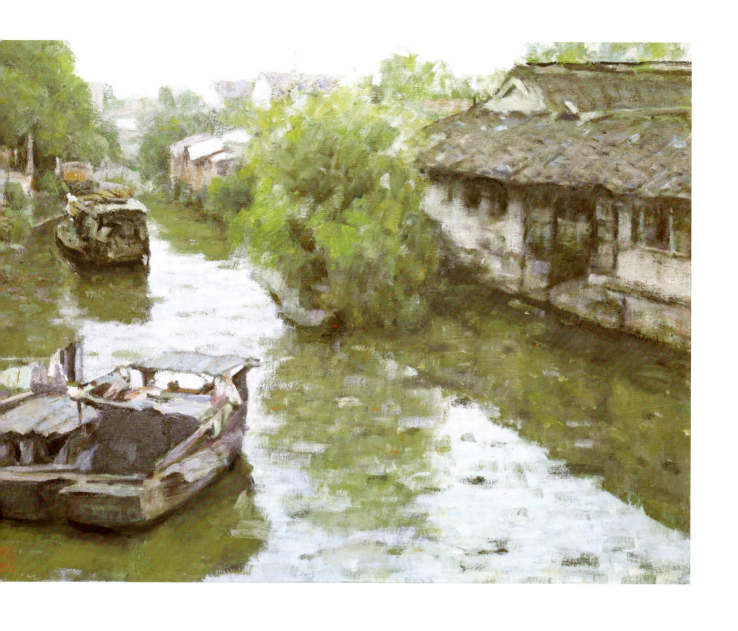

廖炯模 《水乡即景》 布面油画 60cm×80cm 1999年

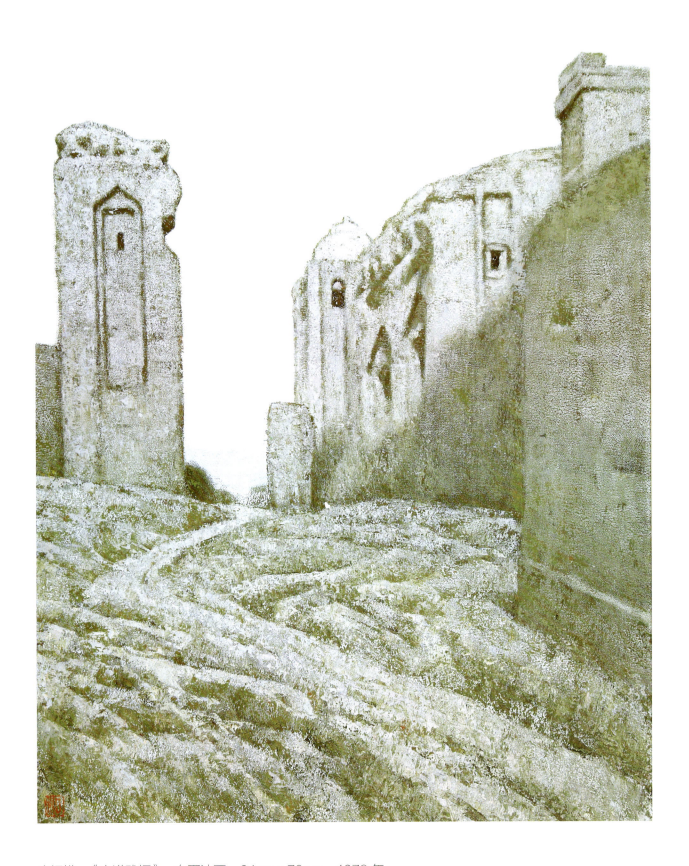

廖炯模 《古道残垣》 布面油画 94cm×76cm 1978年

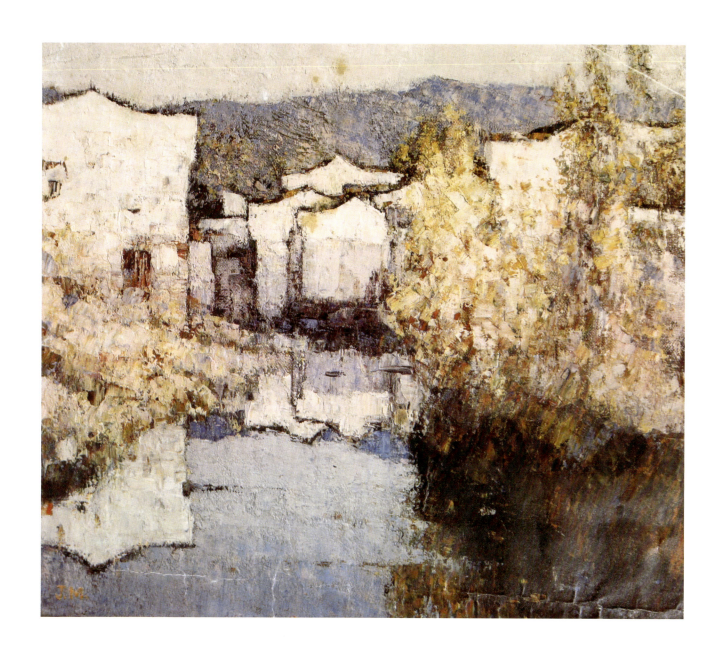

廖炯模 《赣南水乡》 布面油画 45cm×53.3cm 1994年

焦点　上海美术学院老教授作品展

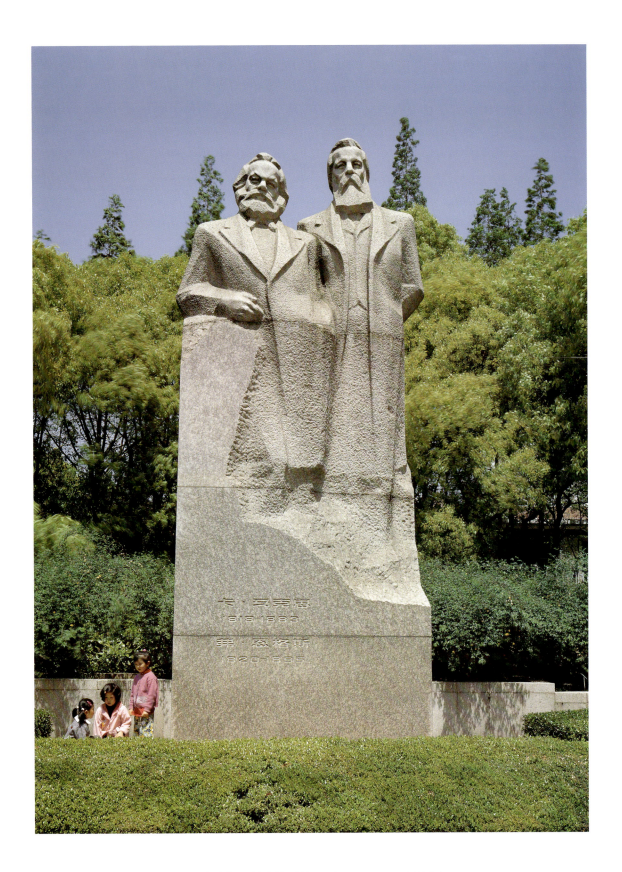

章永浩　《马克思、恩格斯纪念像》　花岗岩雕塑　高640cm　1985年

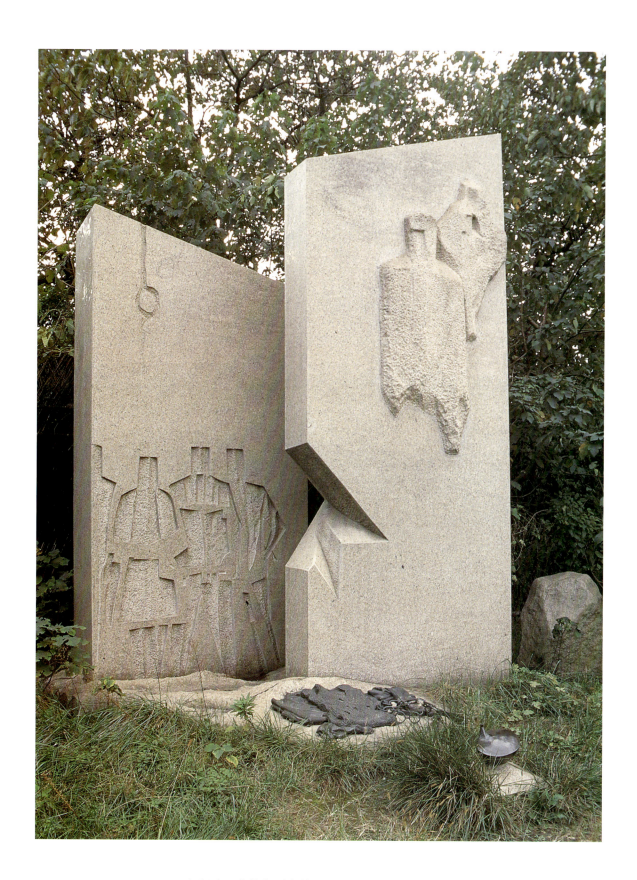

章永浩 《龙华烈士就义地纪念像》 花岗岩雕塑 高320cm 1988年

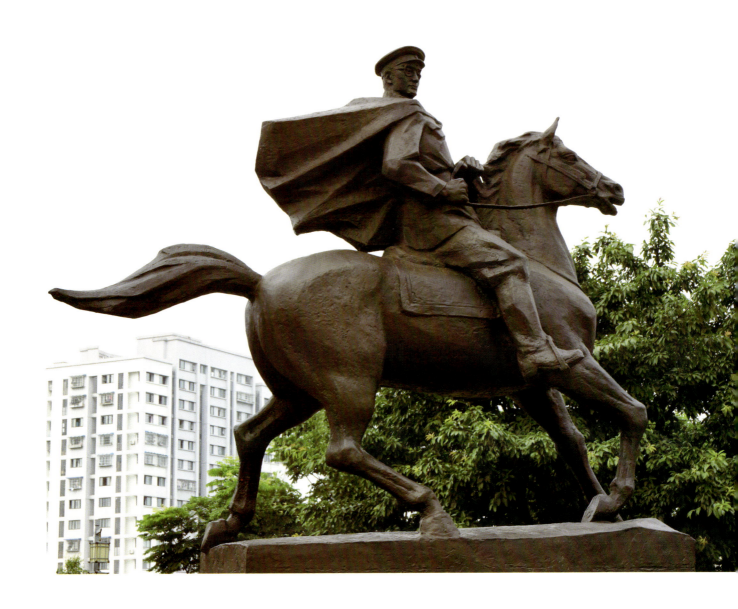

章永浩 《军神——刘伯承泸顺起义纪念像》 铸铜雕塑 高550cm 2015年

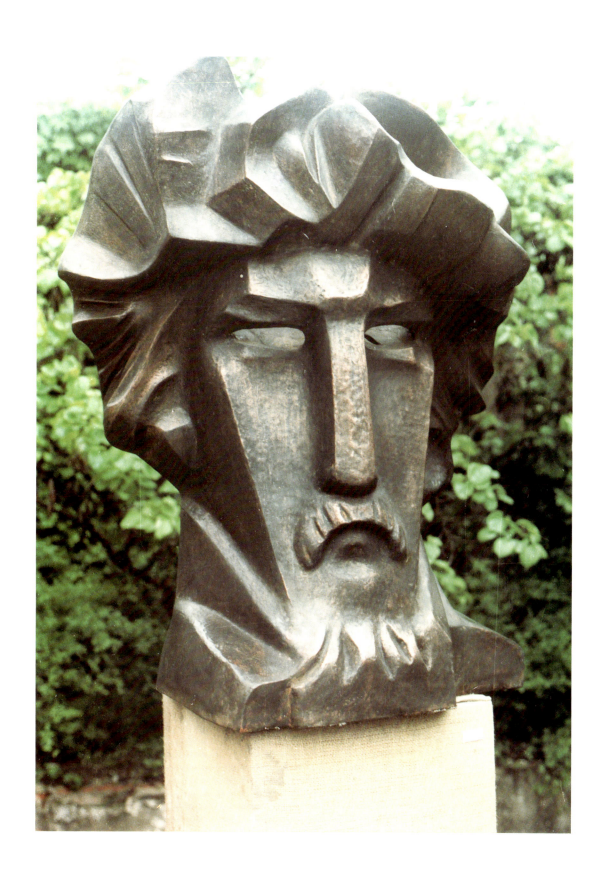

章永浩 《猎人的眼睛》 铸铜雕塑 高100cm 1989年

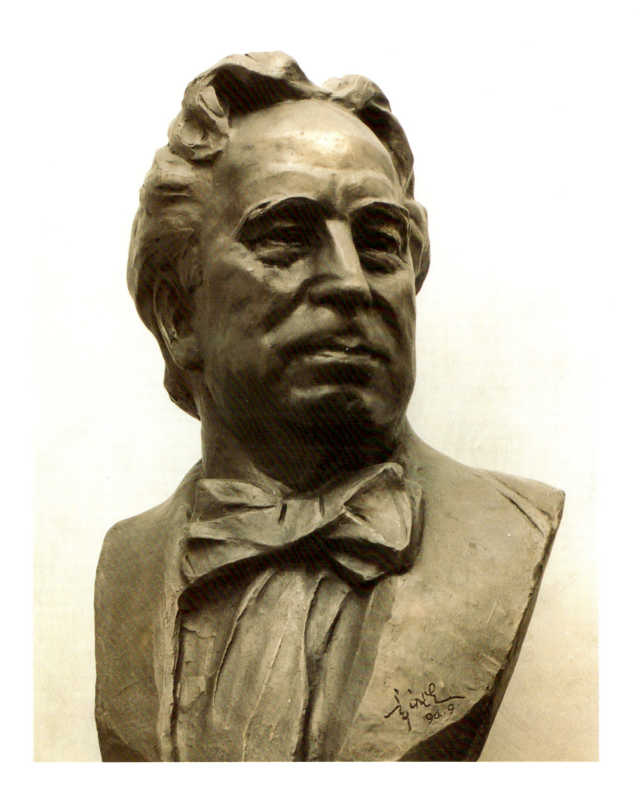

章永浩 《美国著名建筑师——约·波特曼》 铸铜雕塑 高90cm 1994年

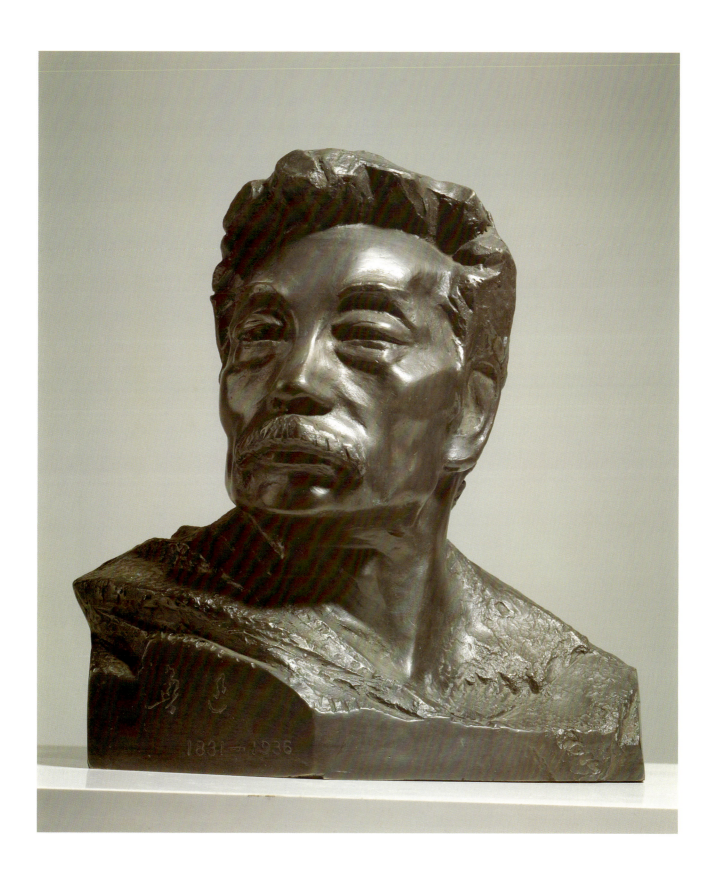

章永浩 《鲁迅》 铸铜雕塑 高30cm 2001年

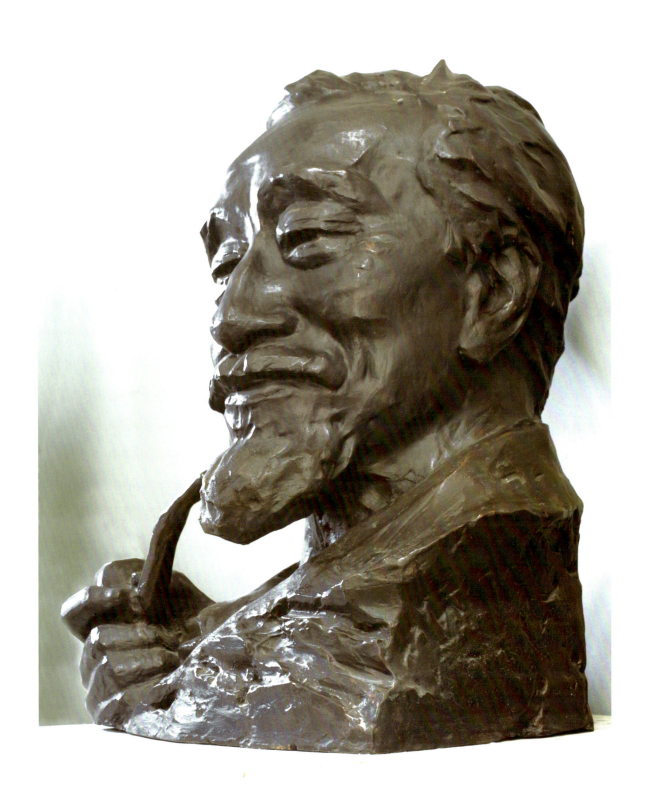

章永浩 《陈秋草》 铸铜雕塑 高100cm 2006年

章永浩

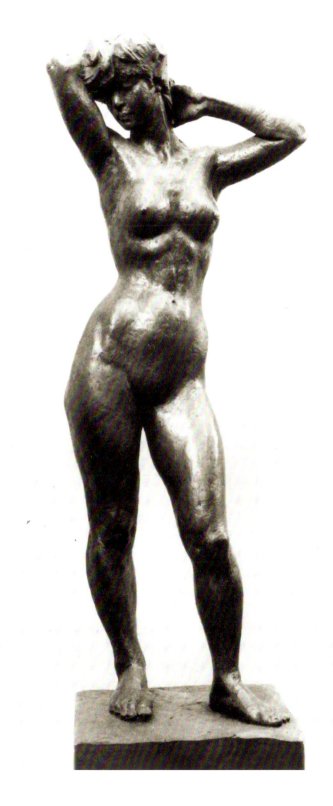

章永浩 《晨曦》 铸铜雕塑 高220cm 1986年

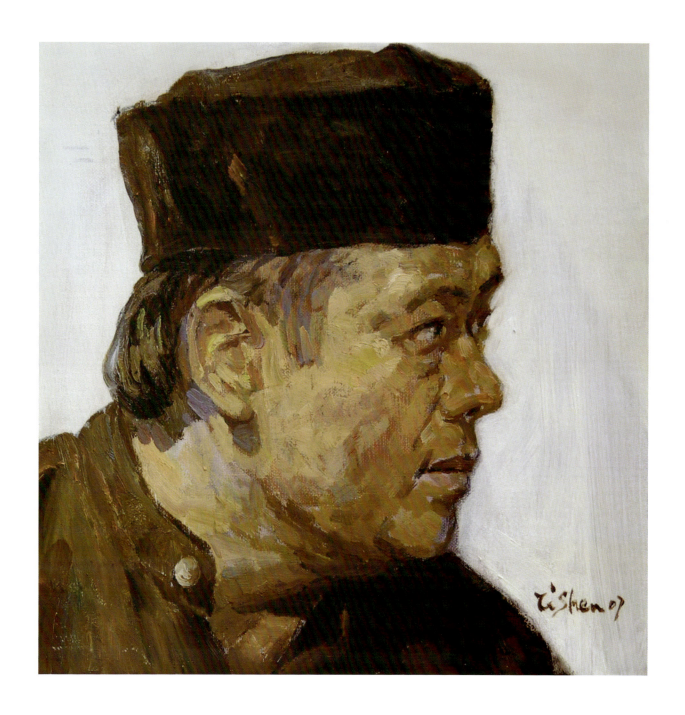

张自申 《马来西亚人像速写一》 布面油画 32cm×32cm 2007年

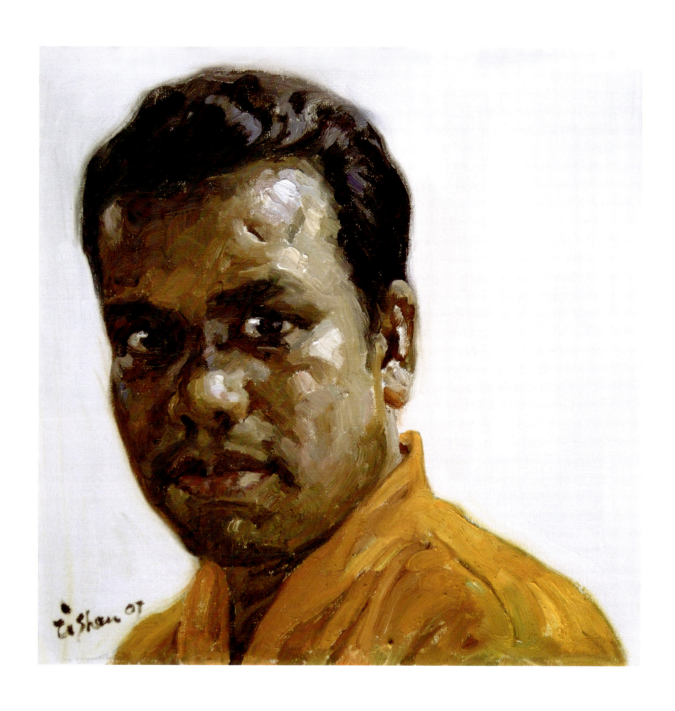

张自申　《马来西亚人像速写四》　布面油画　32cm×32cm　2007 年

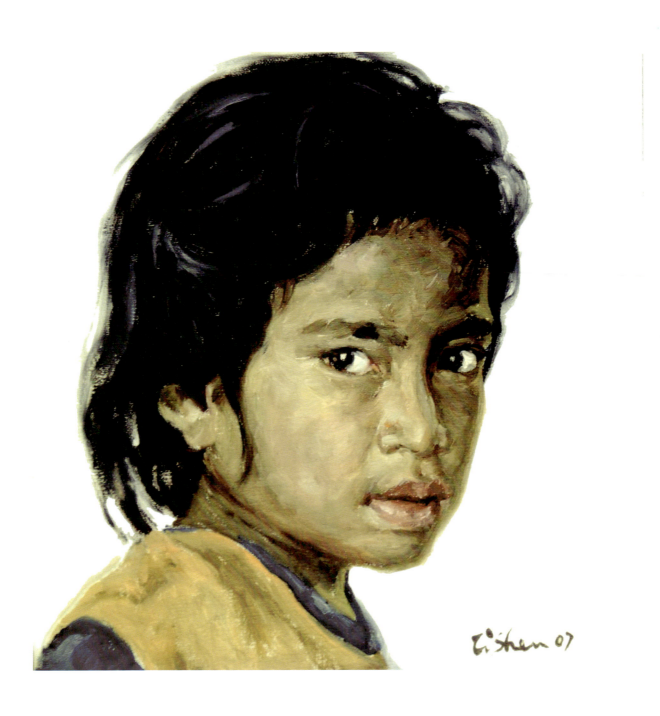

张自申 《马来西亚人像速写七》 布面油画 32cm×32cm 2007年

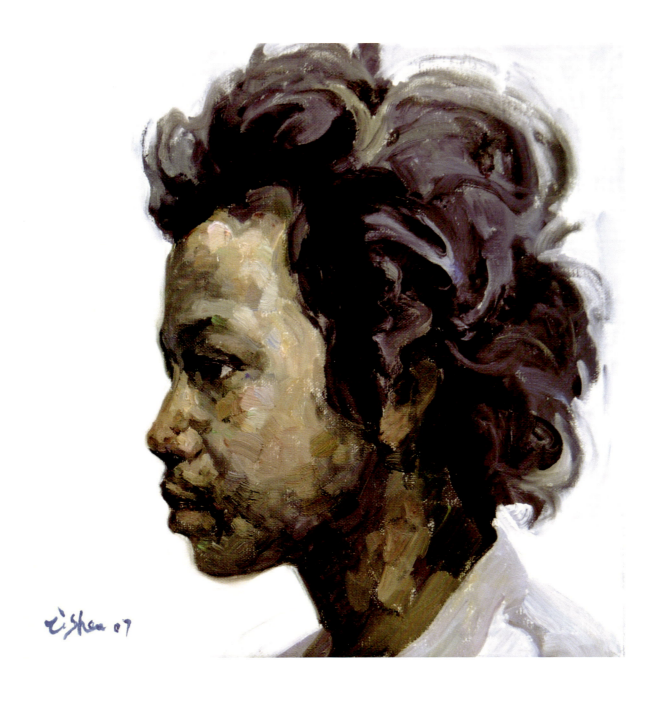

张自申 《马来西亚人像速写九》 布面油画 32cm×32cm 2007年

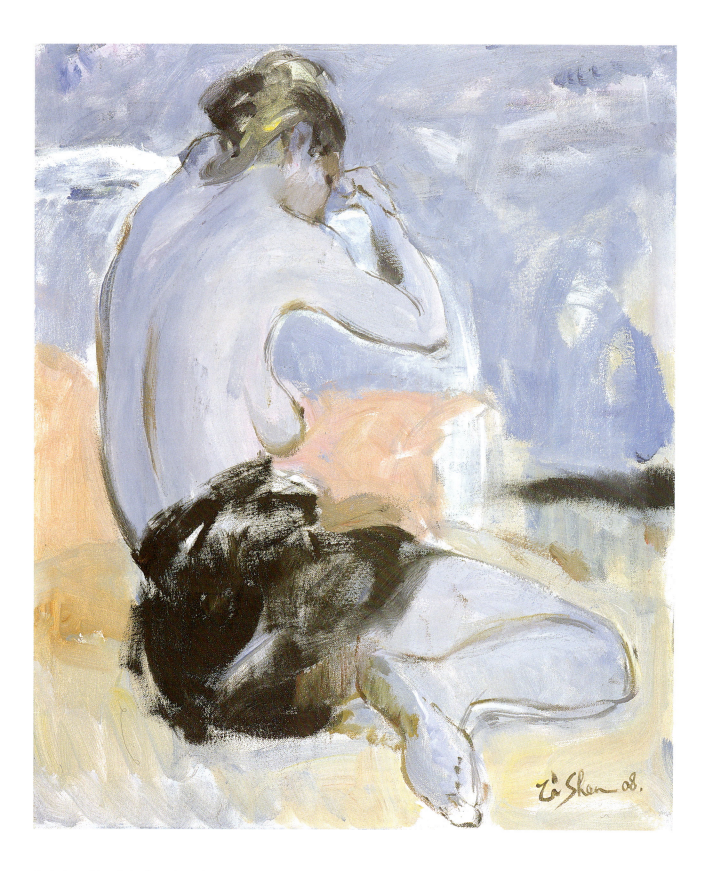

张自申 《裙系列1》 布面油画 60cm×50cm 2008年

张自申

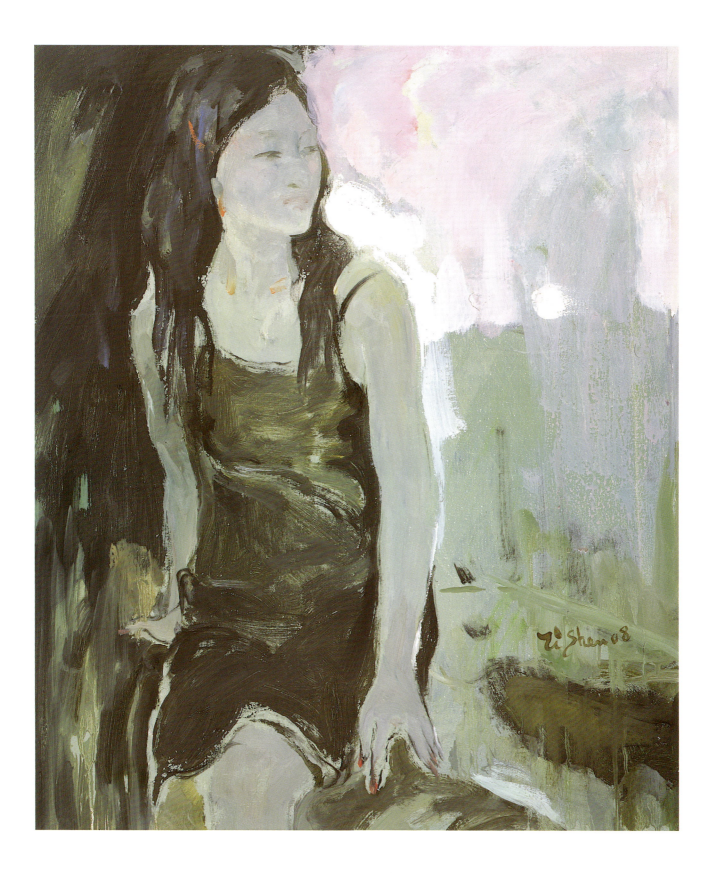

张自申 《裙系列2》 布面油画 60cm×50cm 2008年

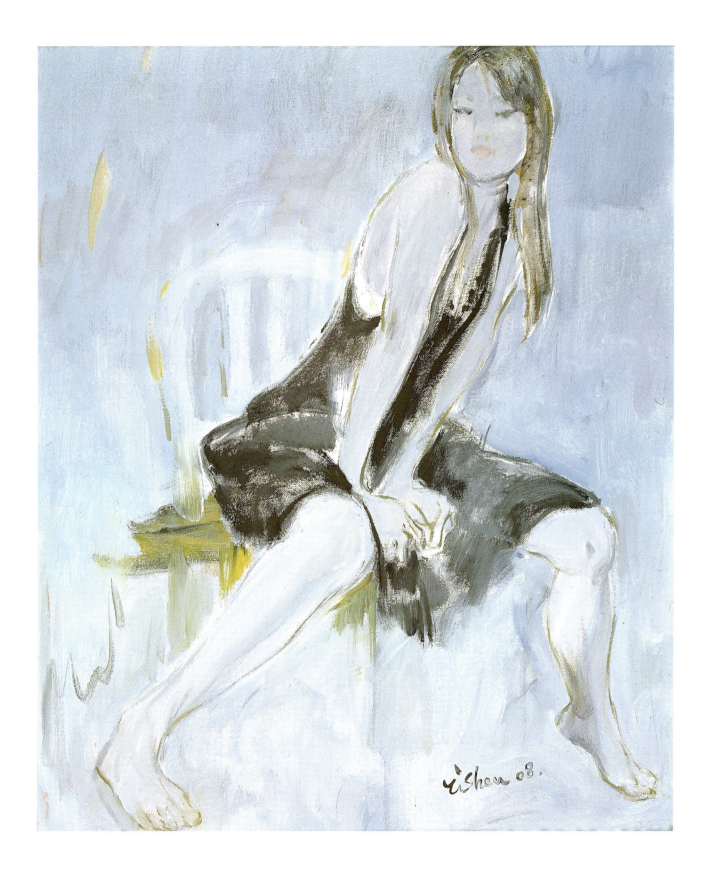

张自申 《裙系列3》 布面油画 60cm×50cm 2008年

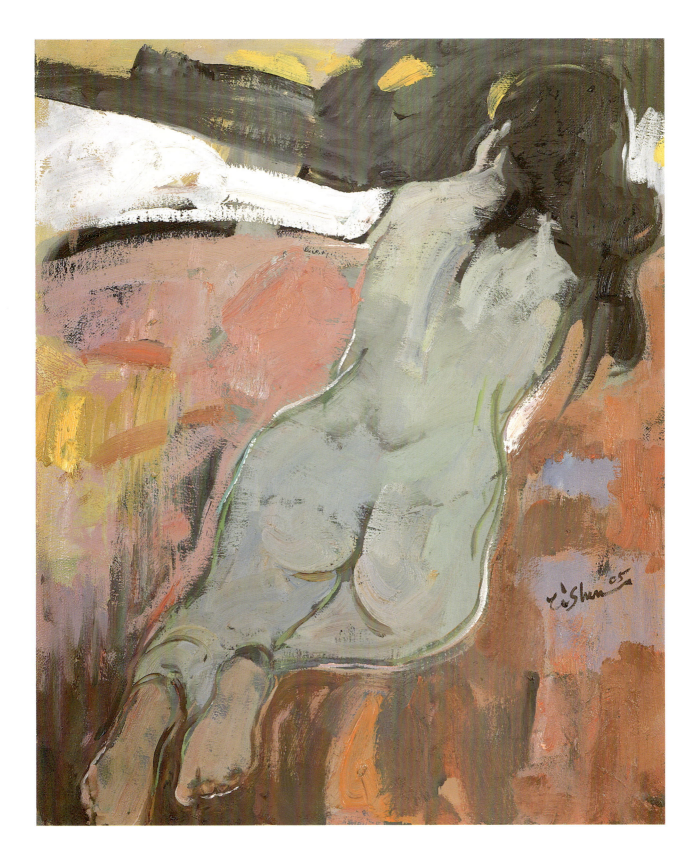

张自申 《裸系列》 布面油画 60cm×50cm 2005 年

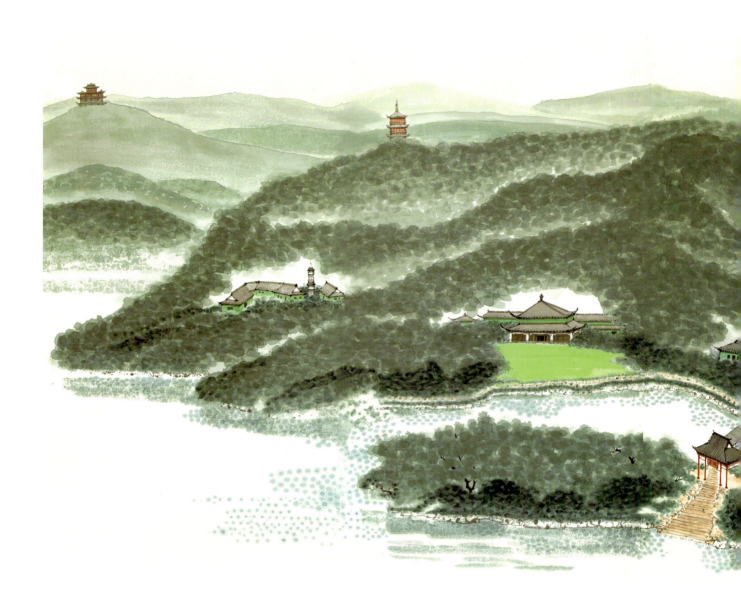

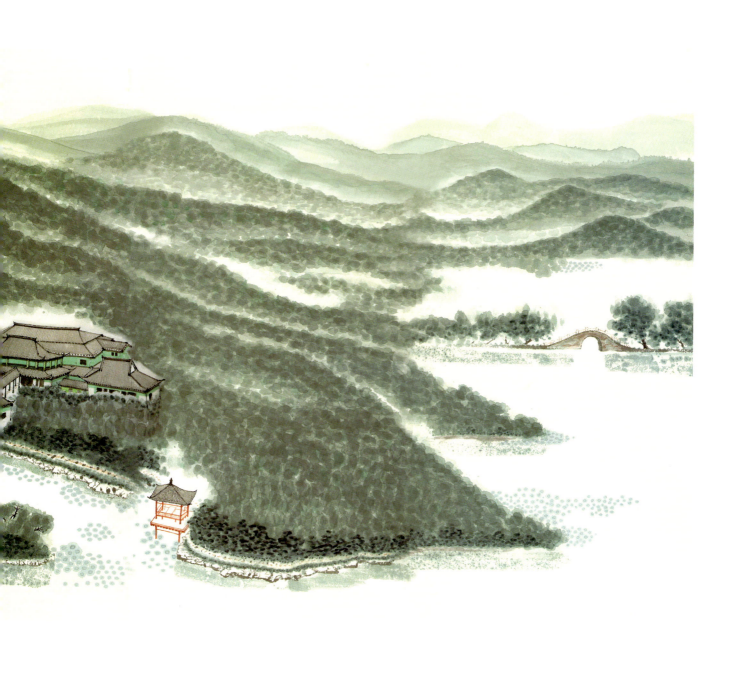

陈家泠 《西湖景色》 纸本水墨 200cm×500cm 2016年

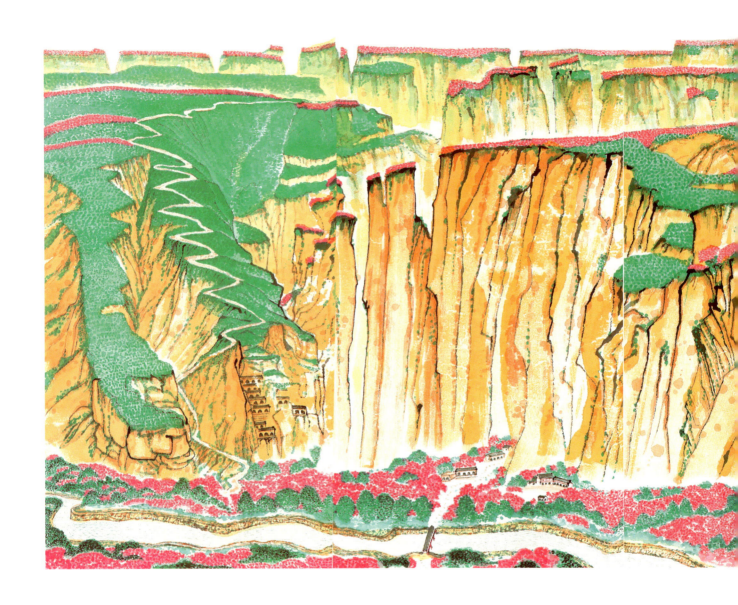

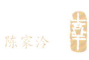

陈家泠 《梁家河可美啦》 纸本水墨 200cm×500cm 2017 年

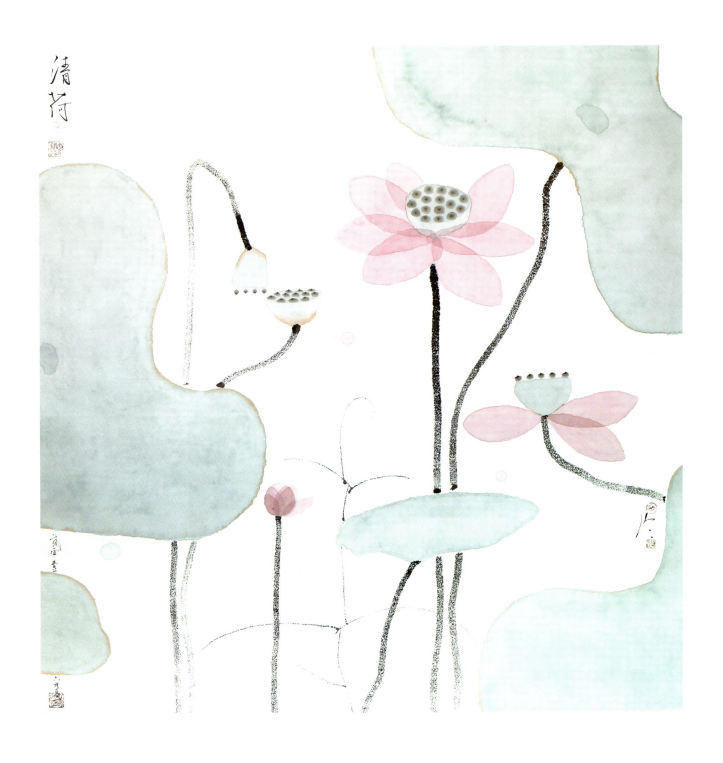

陈家泠 《清荷》 纸本水墨 175cm×165cm 2017年

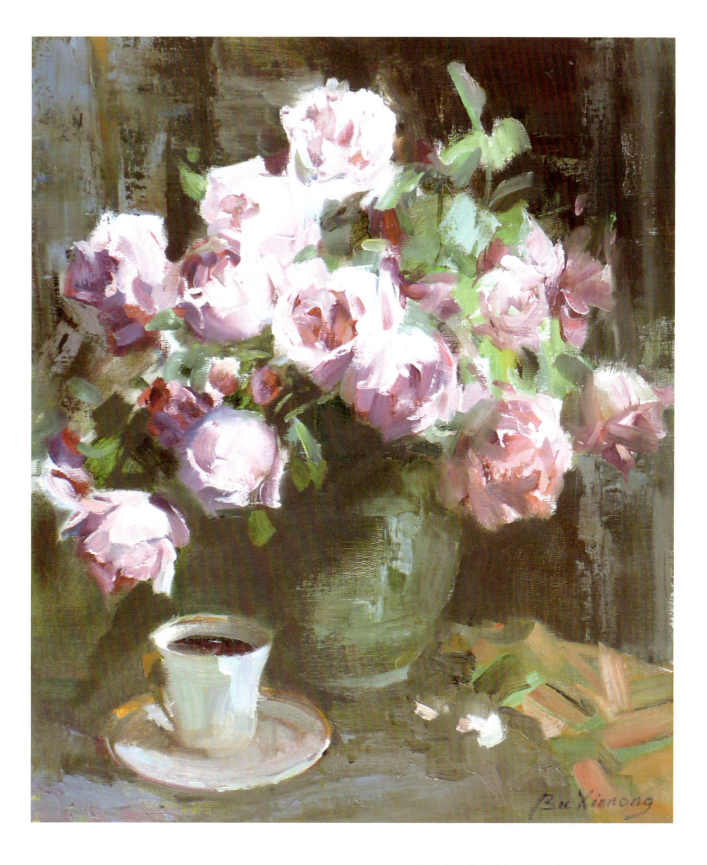

步欣农 《玫瑰》 布面油画 55cm×46cm

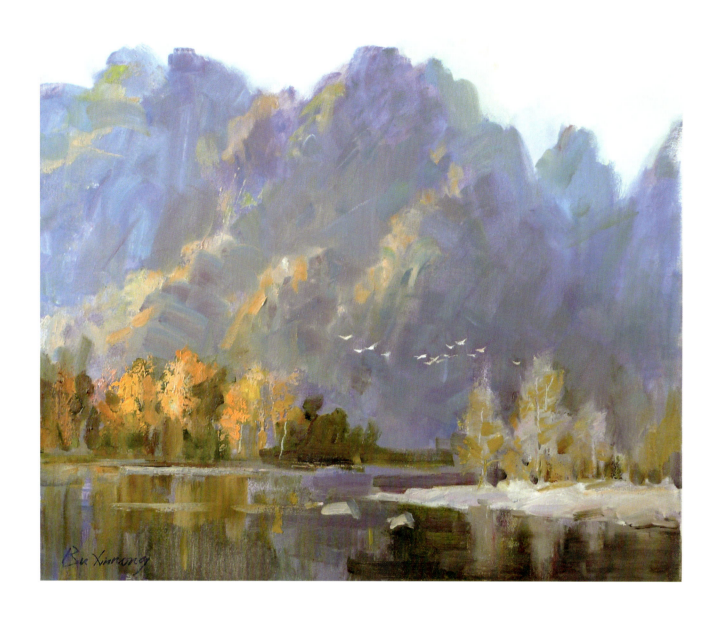

步欣农 《夕阳归》 布面油画 51cm×61cm

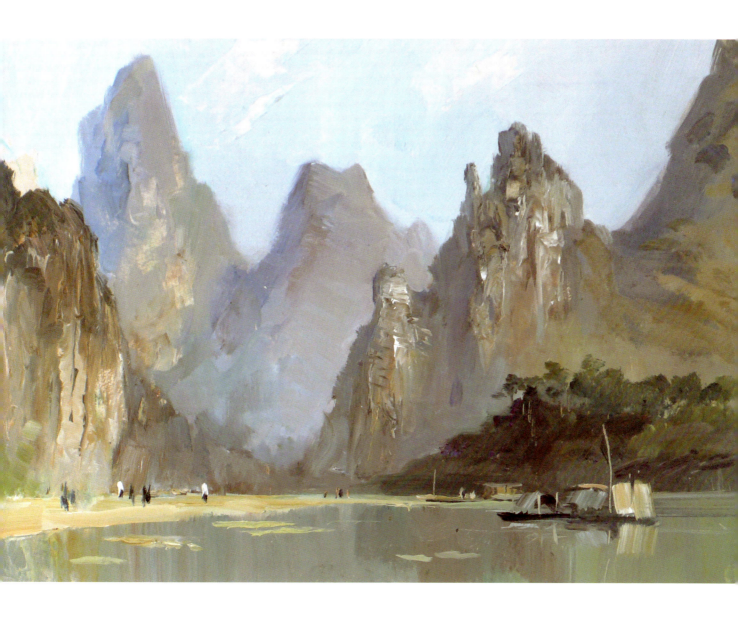

步欣农 《桂林独秀》 布面油画 26cm×38cm

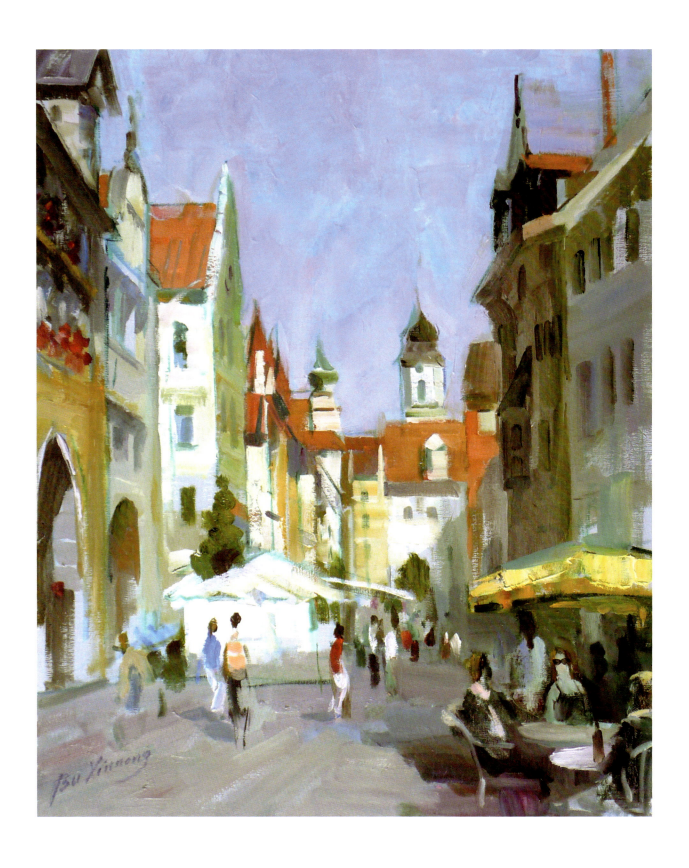

步欣农 《阳光下的休闲街》 布面油画 61cm×50cm

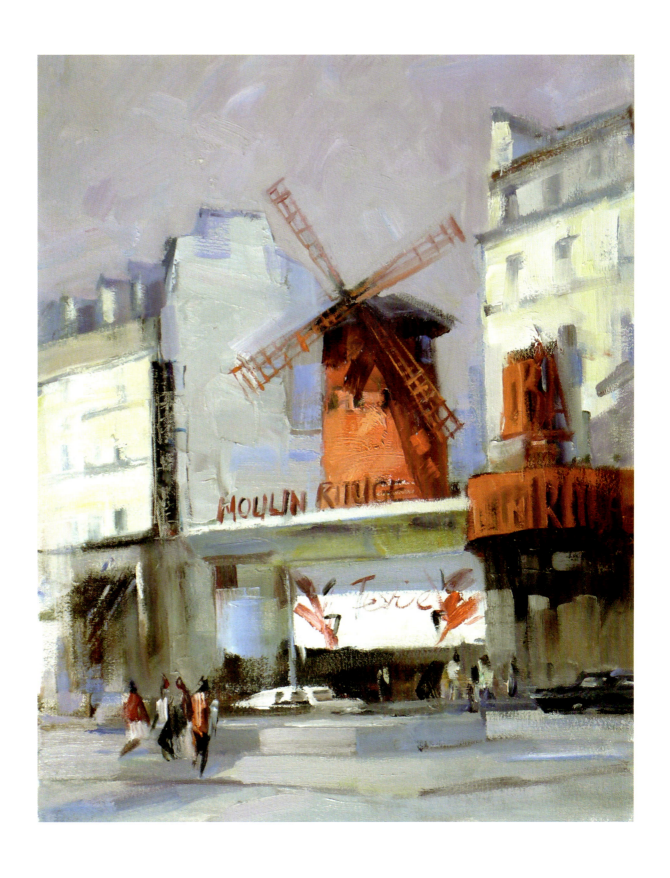

步欣农 《红磨坊》 布面油画 50cm×40cm

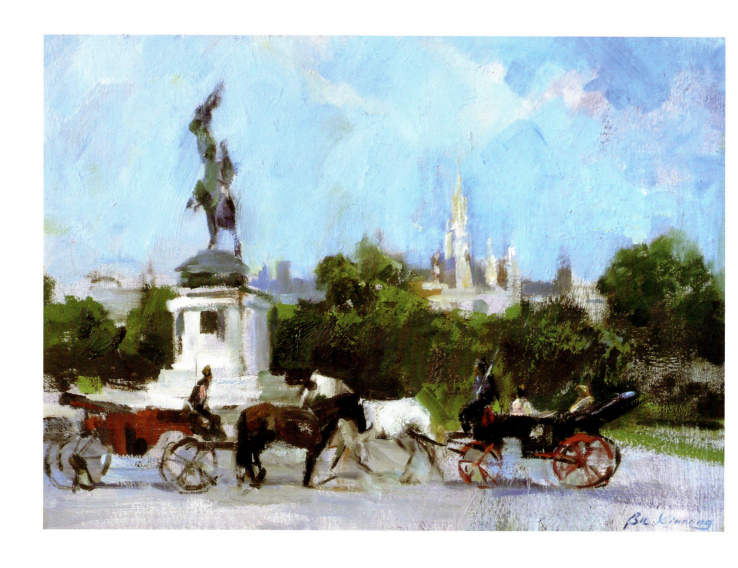

步欣农 《音乐之都维也纳》 布面油画 33cm×46cm

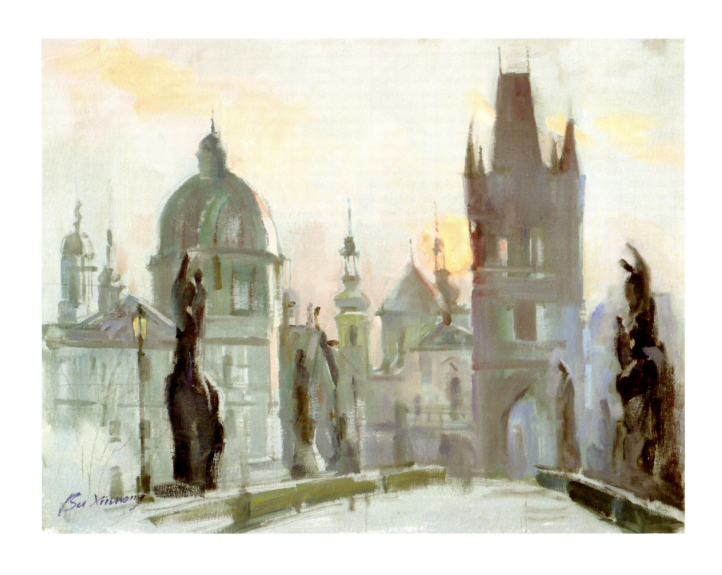

步欣农 《百塔之城布拉格》 布面油画 46cm×61cm

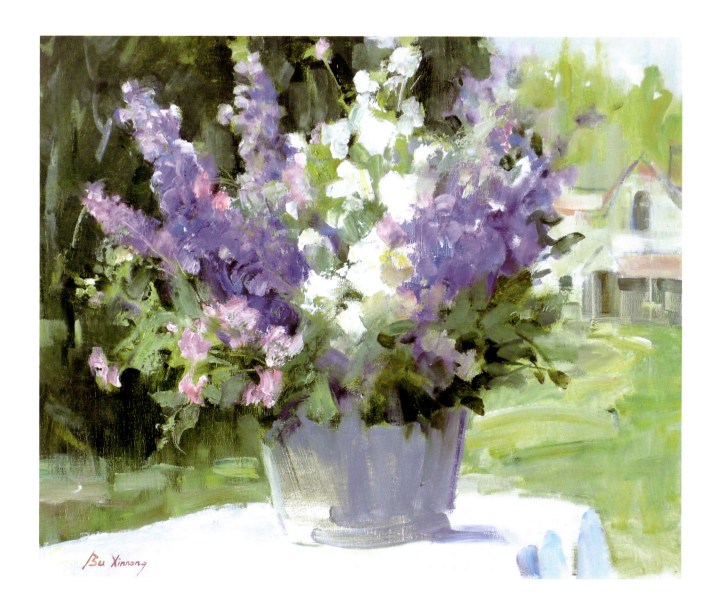

步欣农 《后院桌上的盆花》 布面油画 51cm×61cm

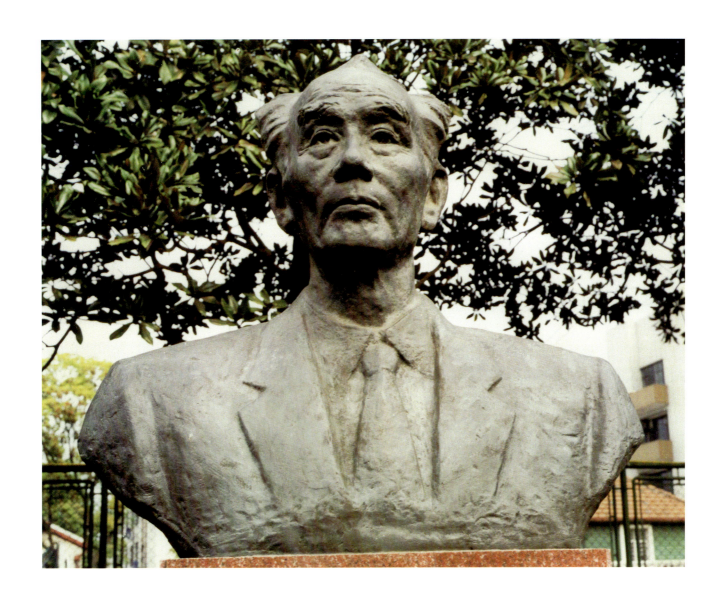

李郁生 《音乐家贺绿汀》 青铜雕塑 高86cm （立上海音乐学院附中） 1993年

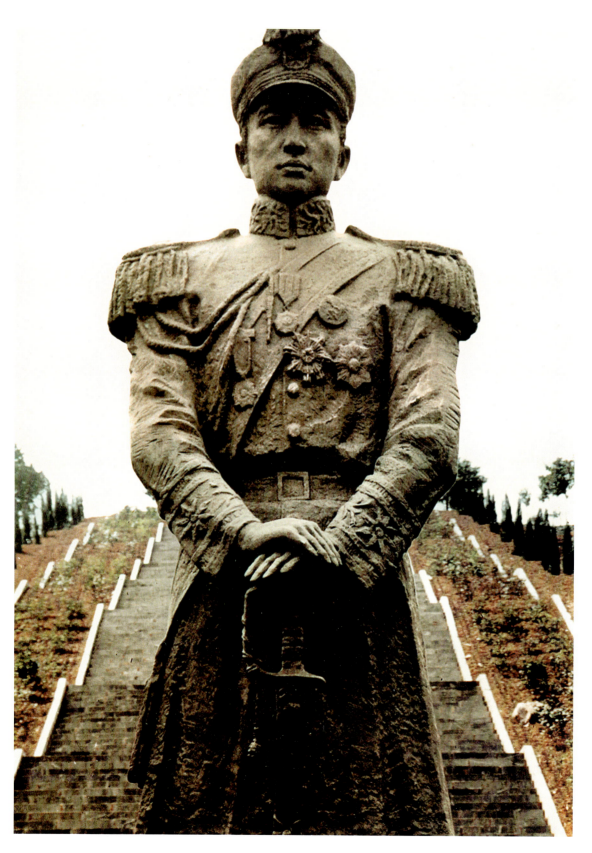

李郁生 《蔡锷将军》(局部) 青铜雕塑 高375cm (立湖南邵阳松坡公园) 2004年

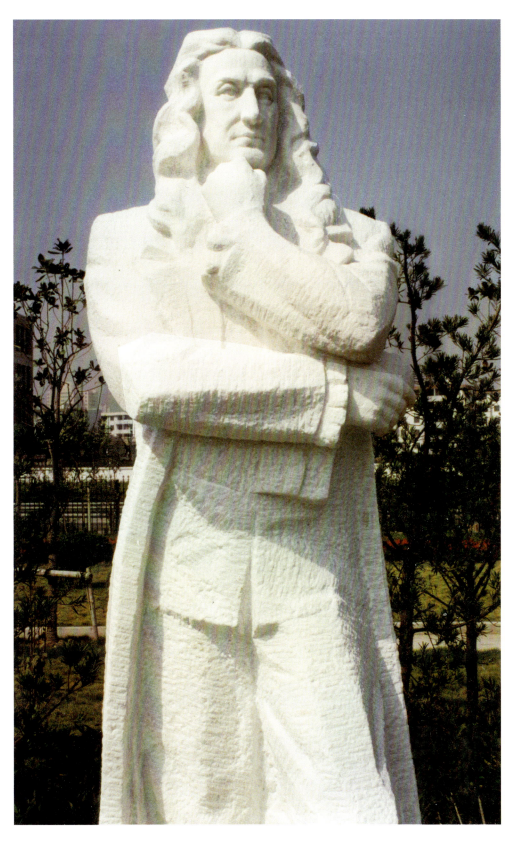

李郁生 《牛顿》（局部） 大理石雕塑 高220cm （立上海浦东名人苑） 1996年

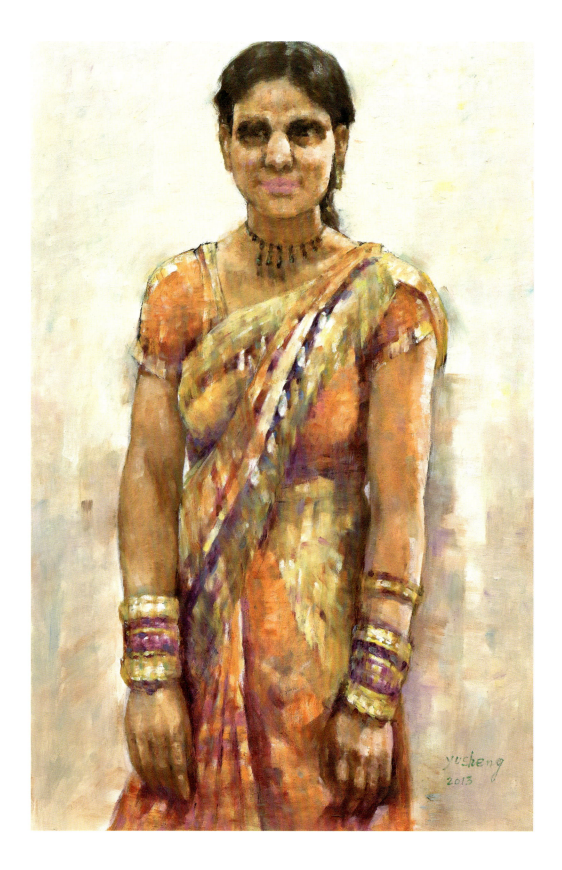

李郁生 《着纱丽的印度女子》 布面油画 90cm×58cm 2013年

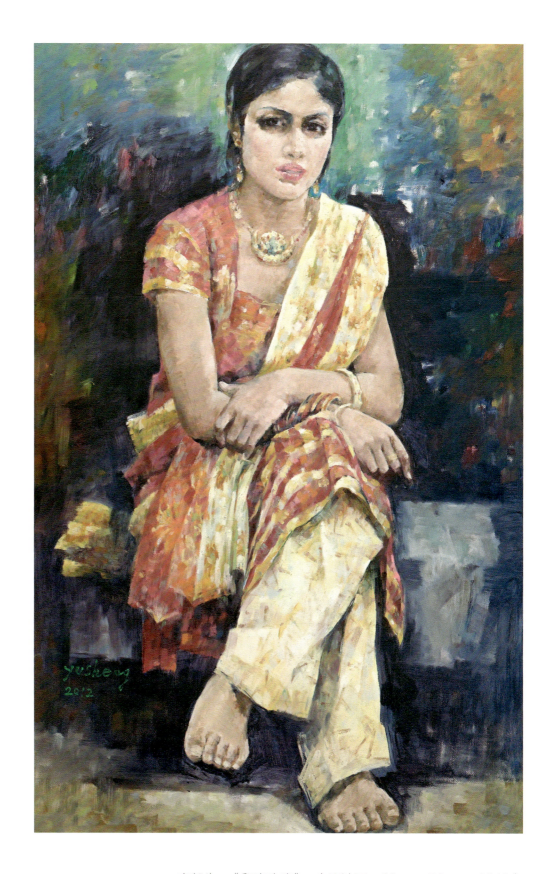

李郁生 《印度玫瑰》 布面油画 90cm×58cm 2012年

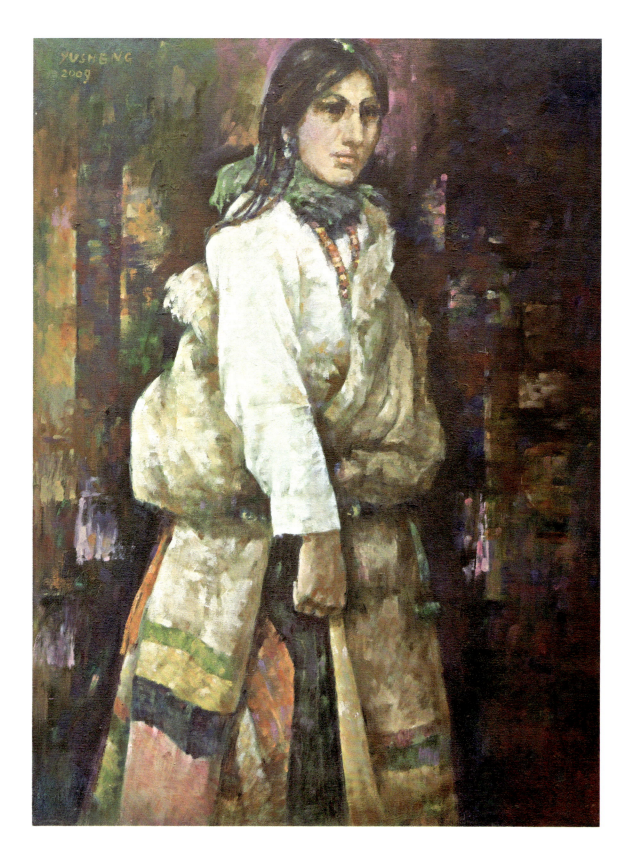

李郁生 《拉萨藏女》 布面油画 80cm×60cm 2009年

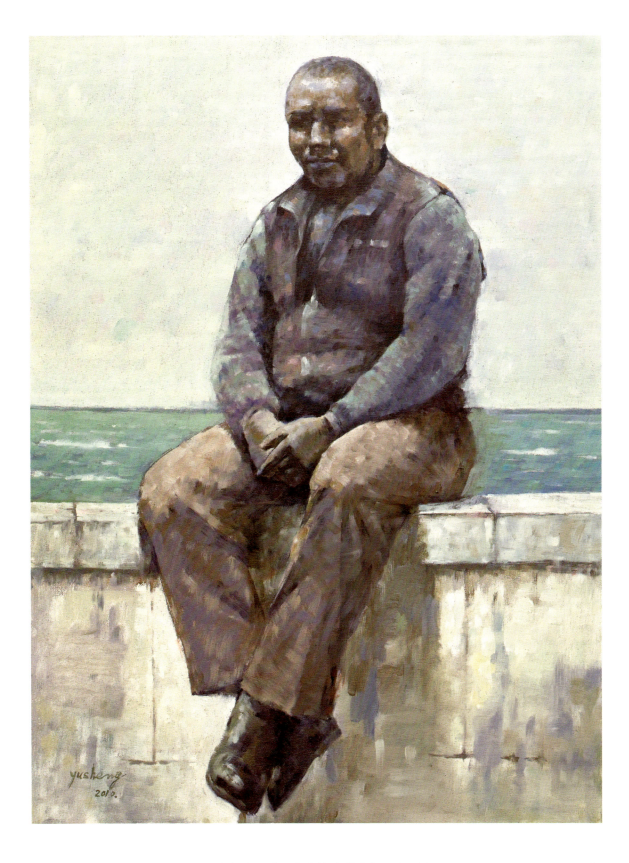

李郁生 《旧金山的失业者》 布面油画 80cm×60cm 2010 年

李郁生 《拉斯维加斯的威尼斯酒店》 布面油画 50cm×61cm 2011年

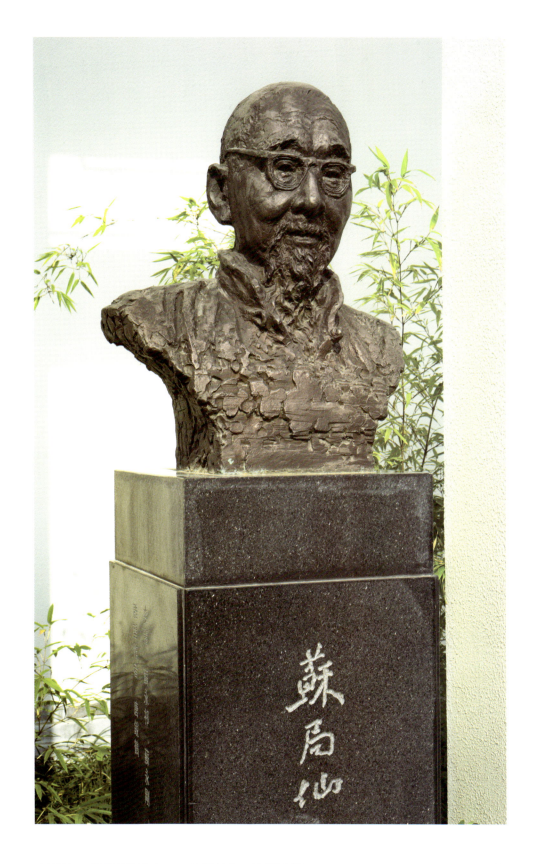

唐锐鹤 《百岁书法家——苏局仙》 铸铜雕塑 63cm×35cm×35cm 2015年

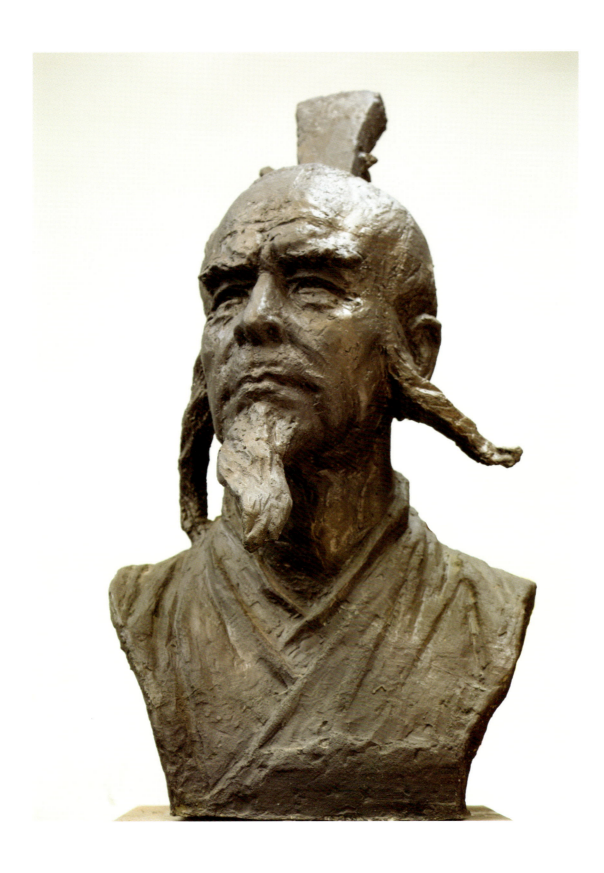

唐锐鹤 《方士徐福》 铸铜雕塑 80cm×40cm×40cm 2014年

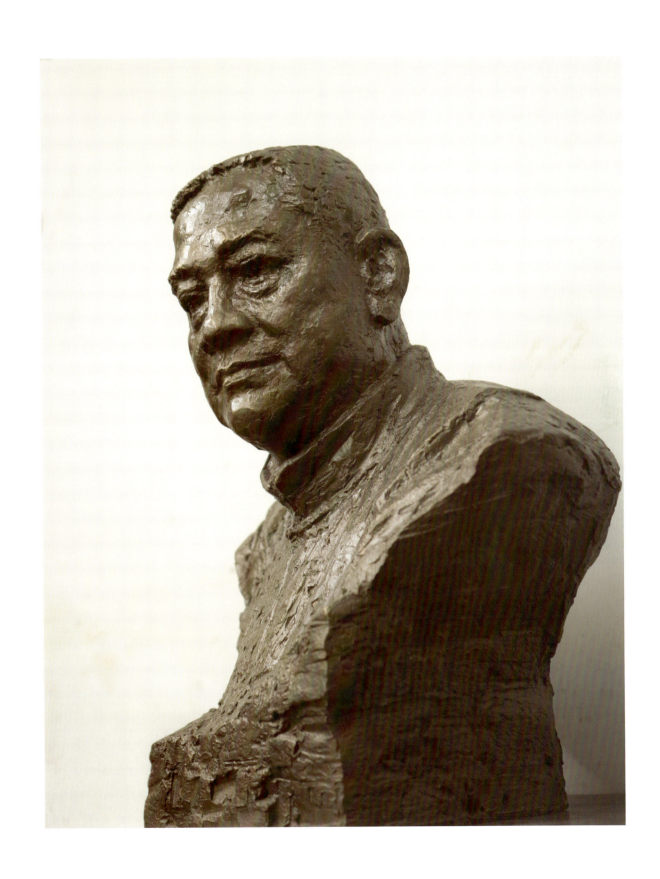

唐锐鹤 《海上画派画家——王一亭》 铸铜雕塑 65cm×35cm×35cm 2016 年

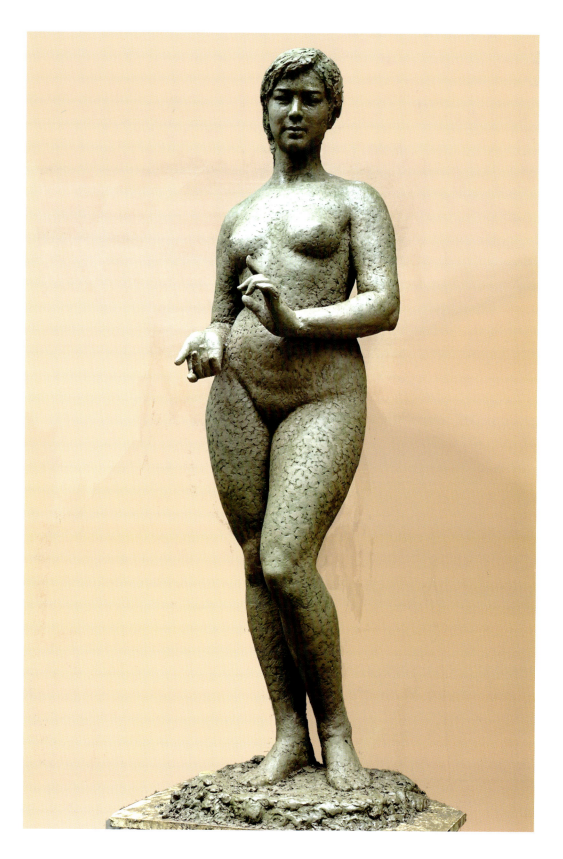

唐锐鹤 《有话和你说》 玻璃钢雕塑 210cm×65cm×65cm 2017年

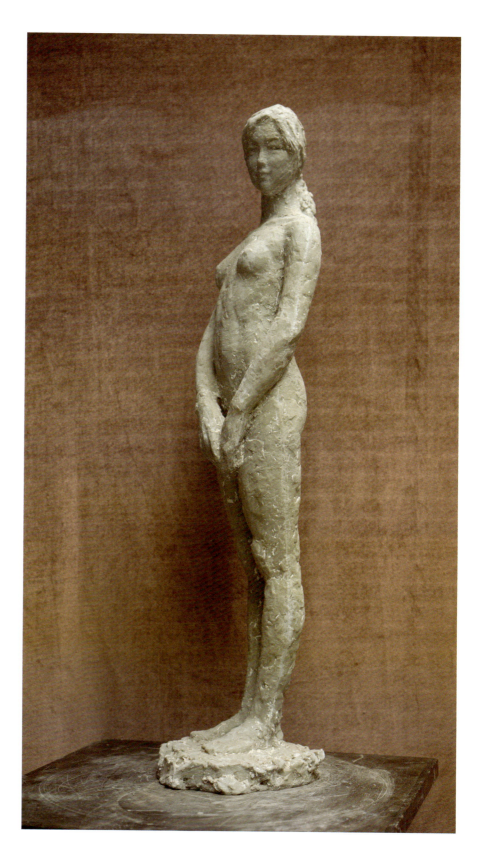

唐锐鹤 《站立的女孩》 玻璃钢雕塑 73cm×18cm×18cm 2017年

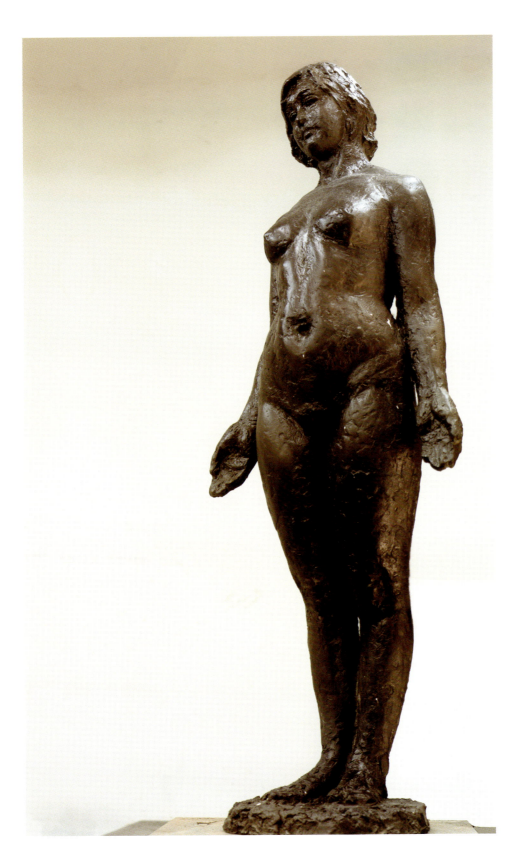

唐锐鹤 《驻足》 玻璃钢雕塑 100cm×40cm×30cm 2015年

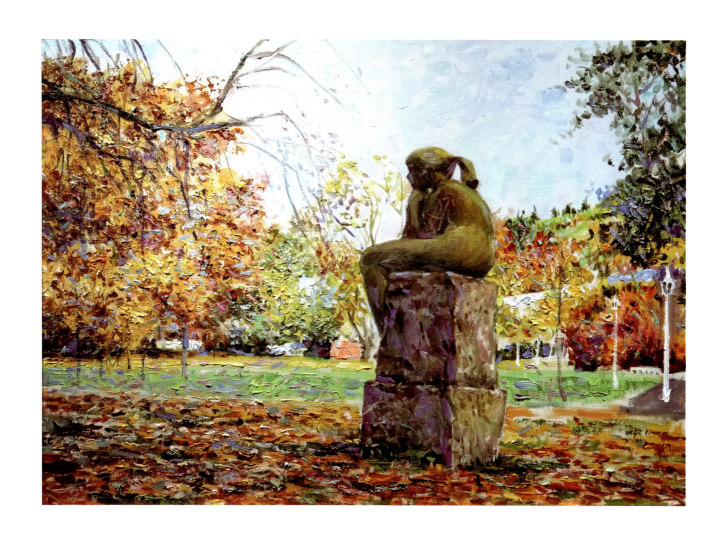

李醉 《玛丽亚小镇》 布面油画 50cm×57cm 2013年

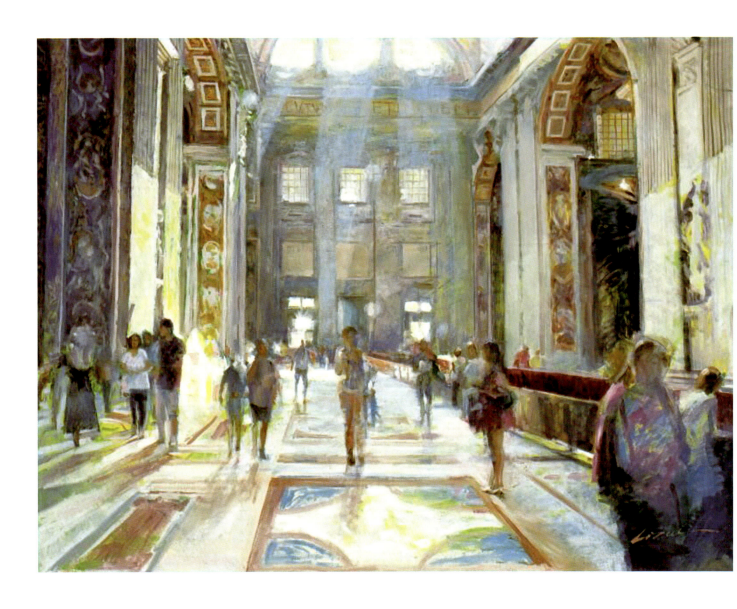

李醉 《梵蒂冈大教堂》 布面油画 70cm×80cm 2013年

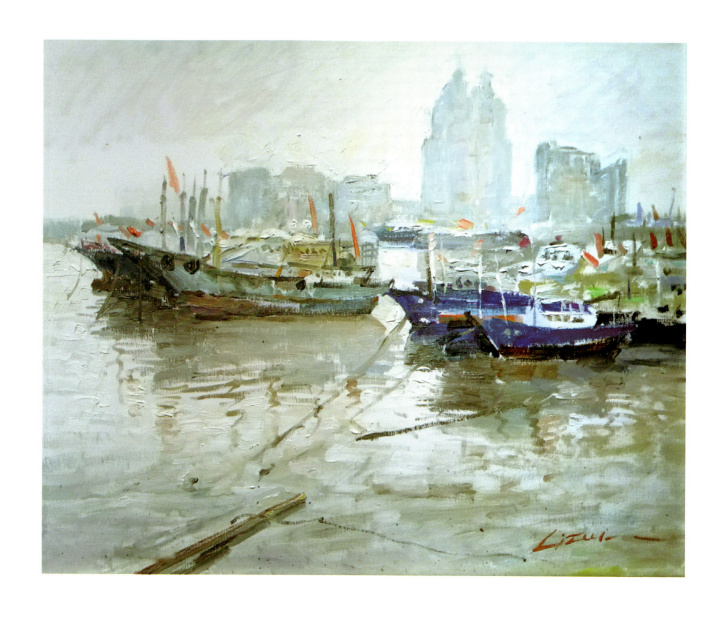

李醉 《渔港随笔》 布面油画 50cm×60cm 2018年

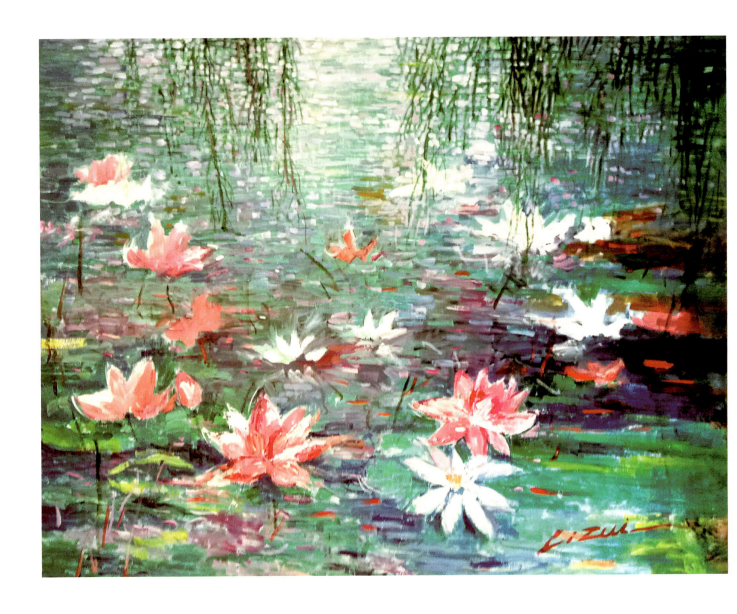

李醉 《映日荷花》 布面油画 100cm×120cm 2015年

李 醉

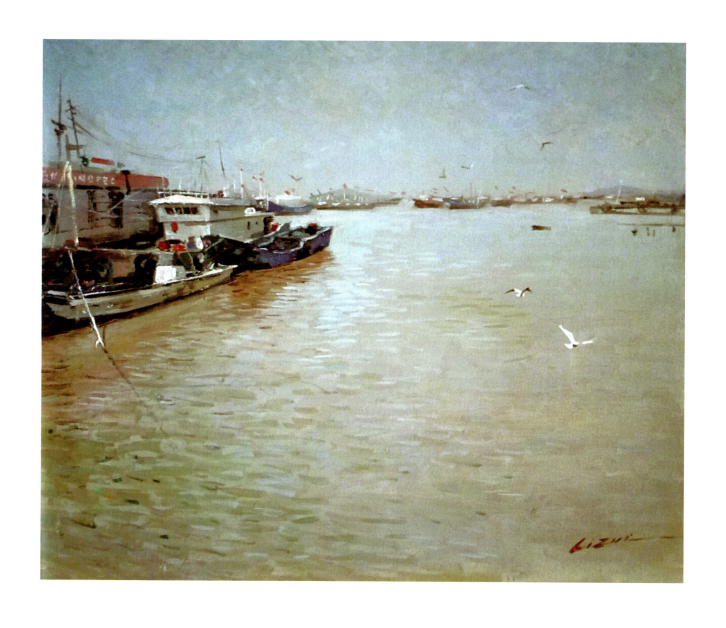

李醉 《平静的海港》 布面油画 50cm×60cm 2018 年

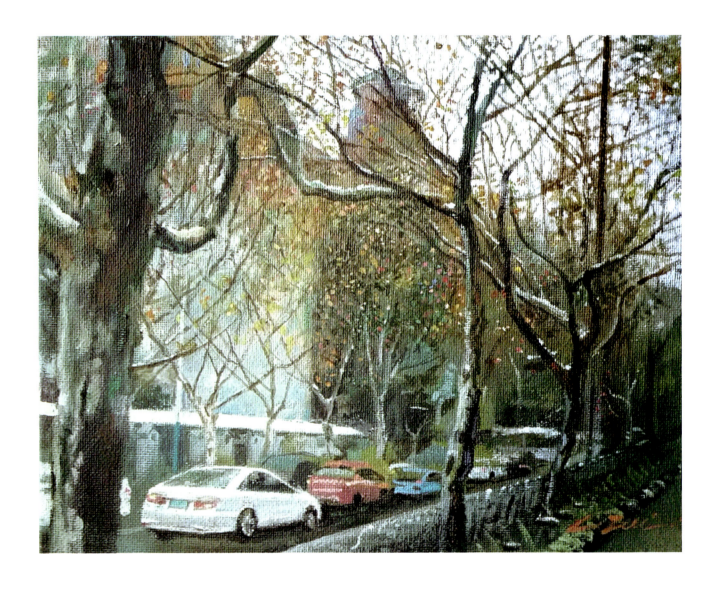

李醉 《深秋金汇路》 布面油画 50cm×60cm 2016年

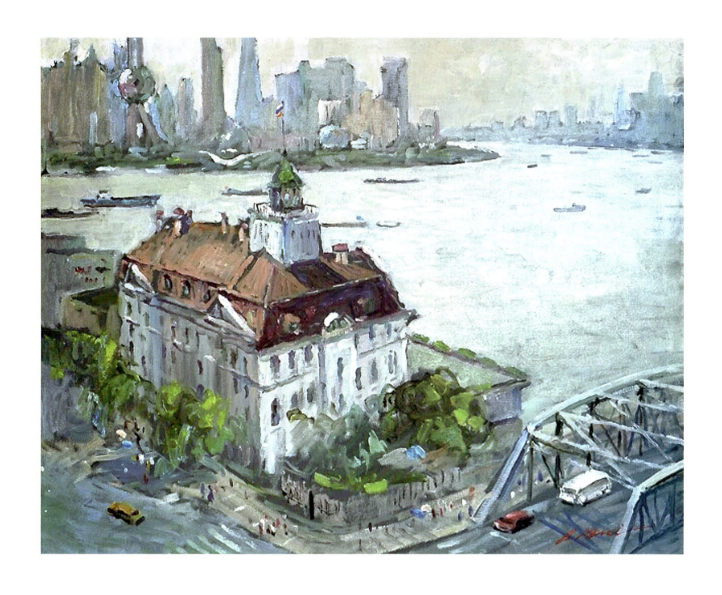

李 醉 《浦江一瞥》 布面油画 50cm×60cm 2014 年

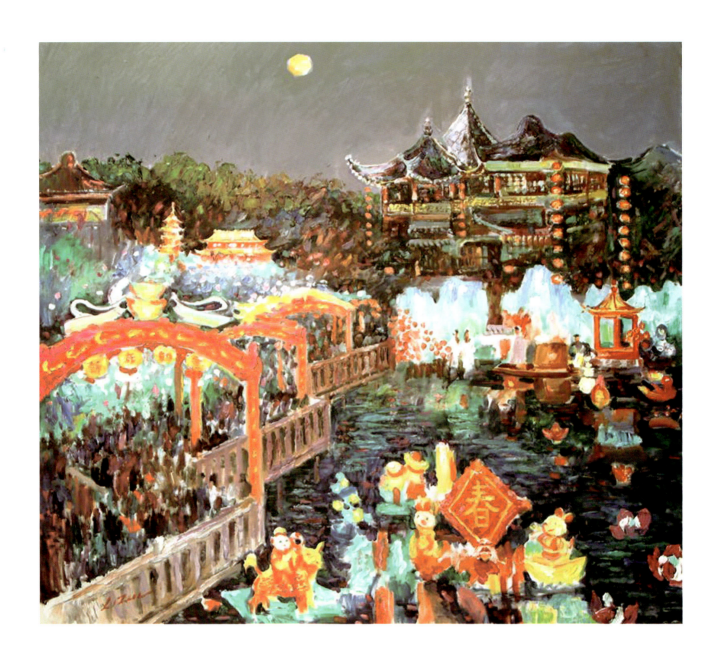

李醉 《元宵灯会》 布面油画 70cm×80cm 2012年

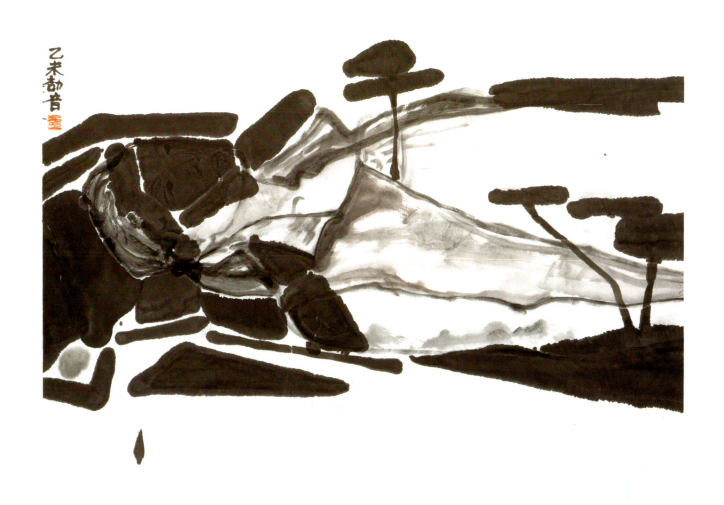

王劼音 《共享山水系列1》 纸本水墨 68cm×68cm 2015年

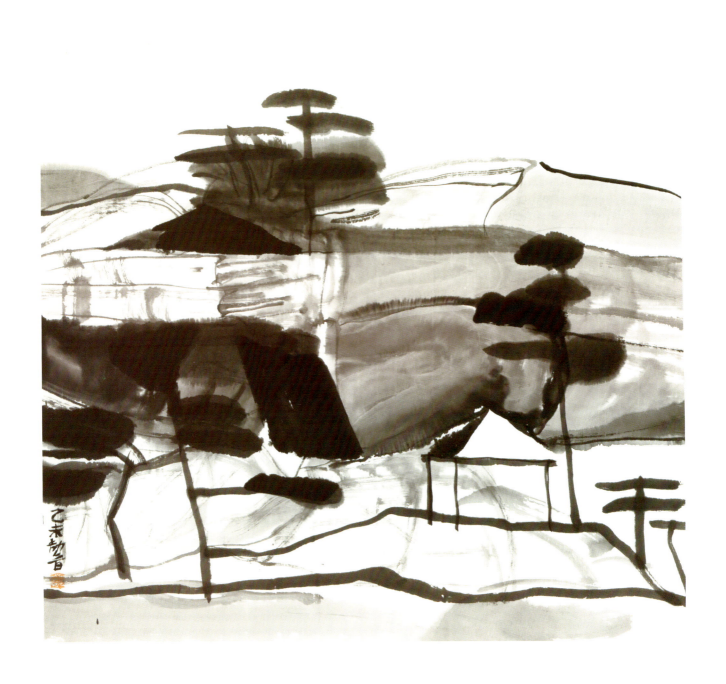

王劼音 《共享山水系列2》 纸本水墨 68cm×68cm 2015年

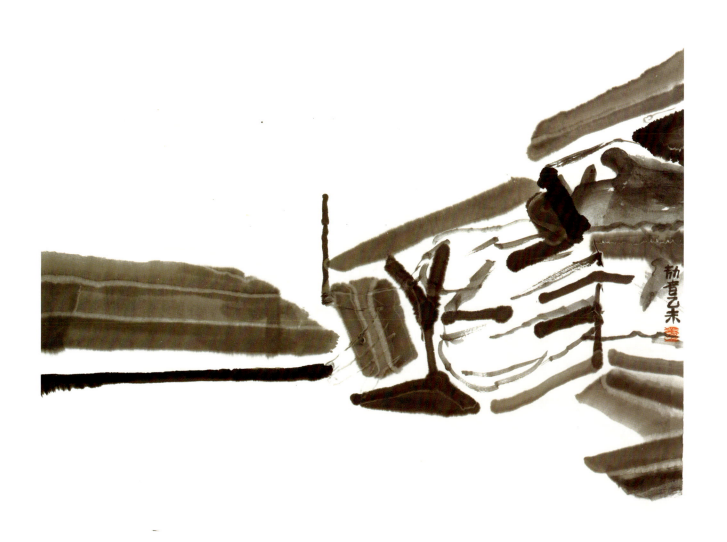

王劼音 《共享山水系列3》 纸本水墨 68cm×68cm 2015年

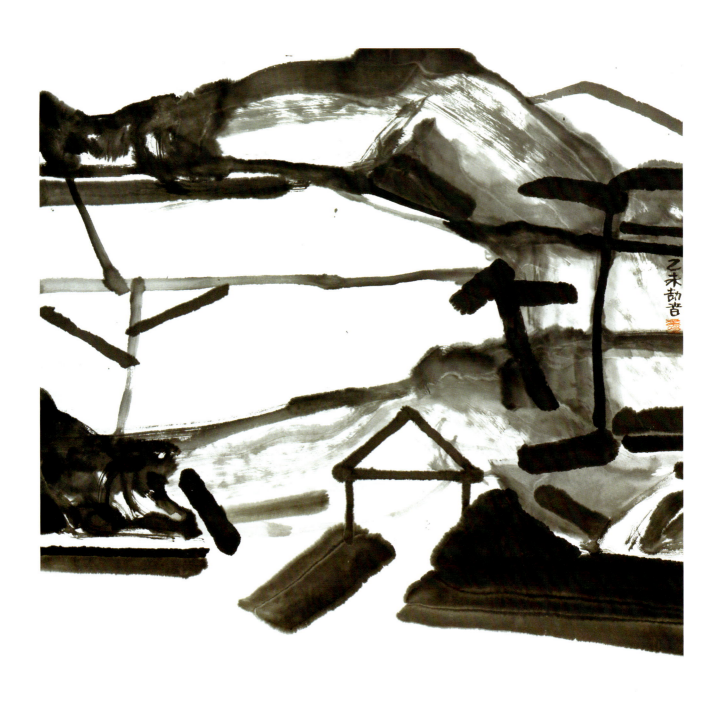

王劼音 《共享山水系列4》 纸本水墨 68cm×68cm 2015年

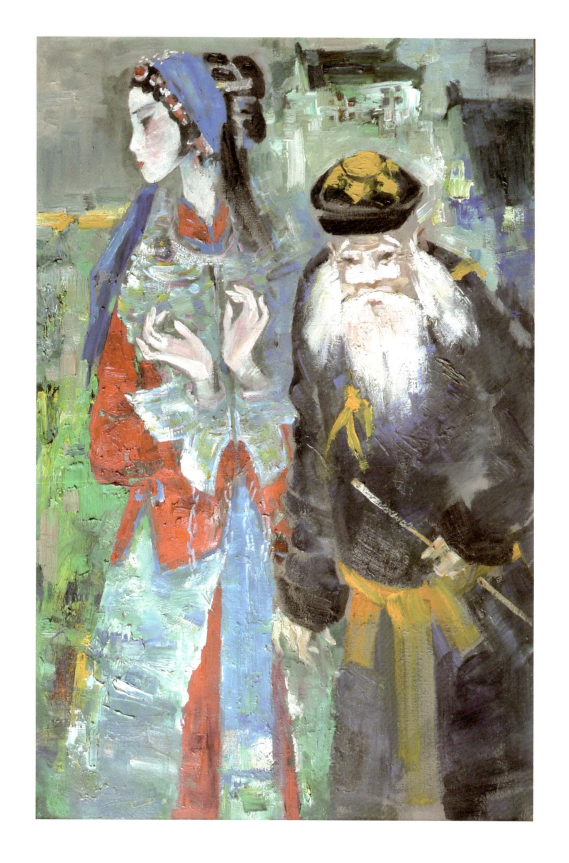

周有武 《京剧·苏三起解》 布面油画 92cm×60cm 2005年

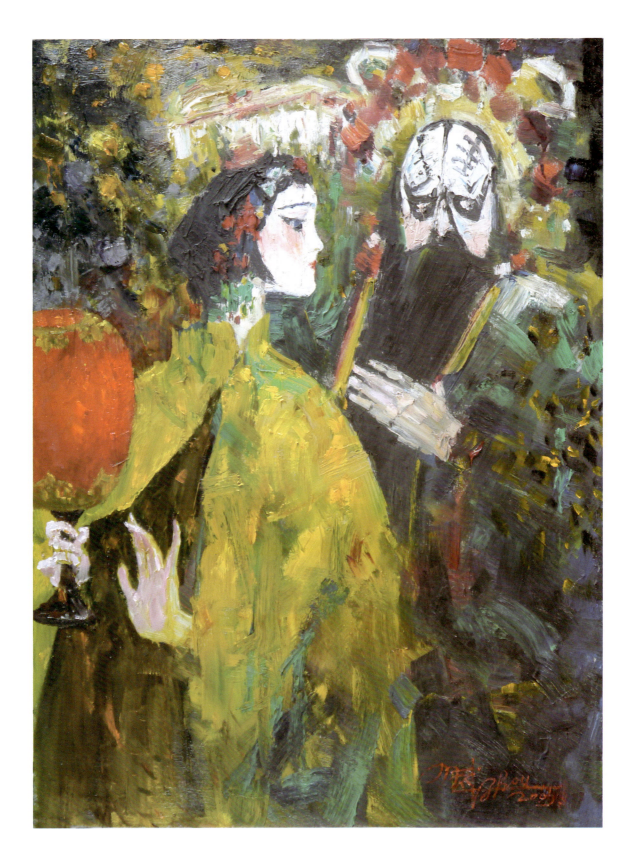

周有武 《京剧·霸王别姬》 布面油画 81cm×60cm 2005年

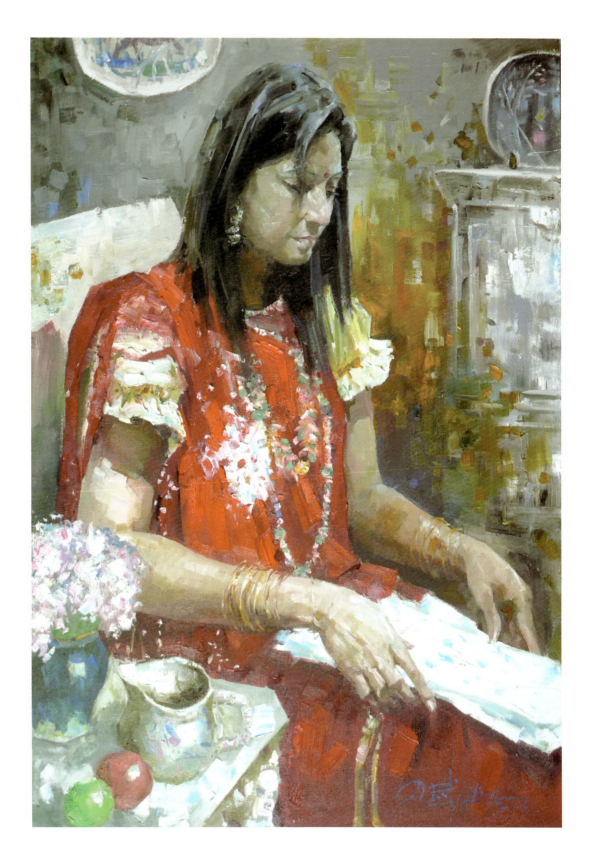

周有武 《世博风情·孟加拉少女》 布面油画 92cm×64cm 2011年

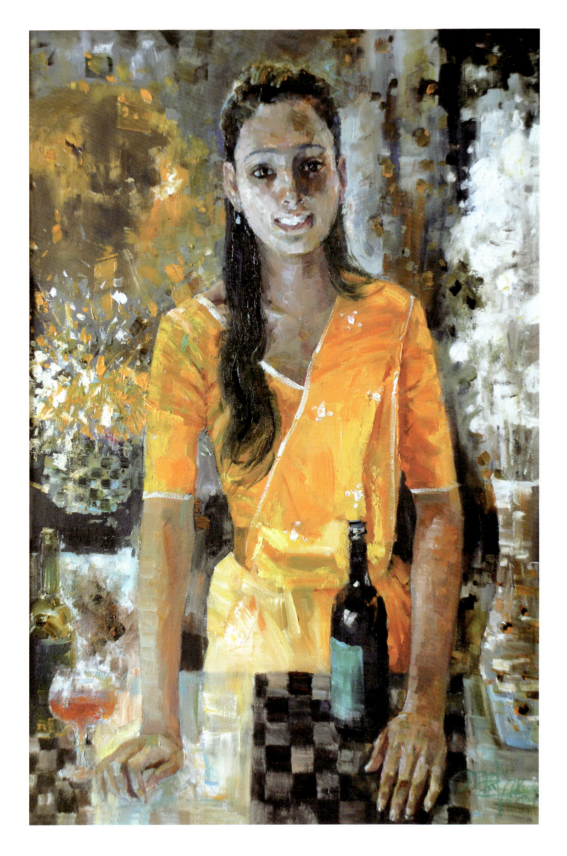

周有武 《世博风情·斯里兰卡少女》 布面油画 92cm×62cm 2011年

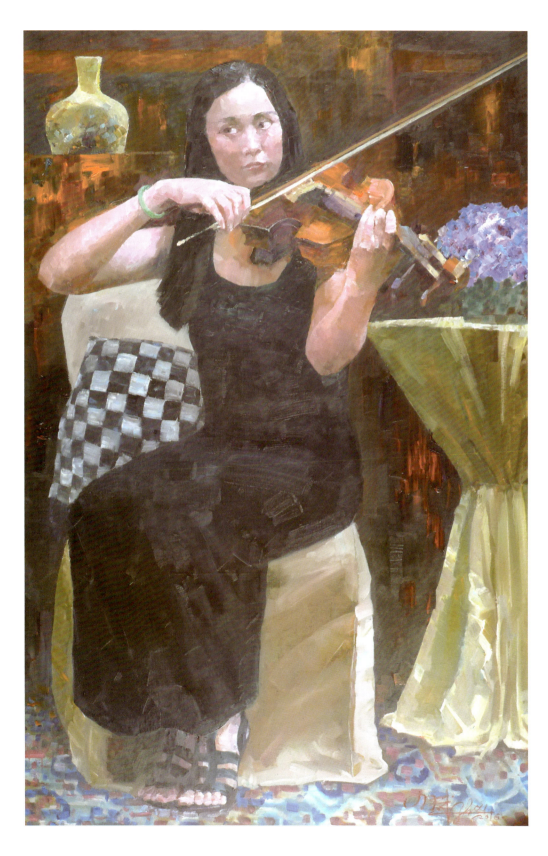

周有武 《老洋房里的琴声》 布面油画 125cm×80cm 2016年

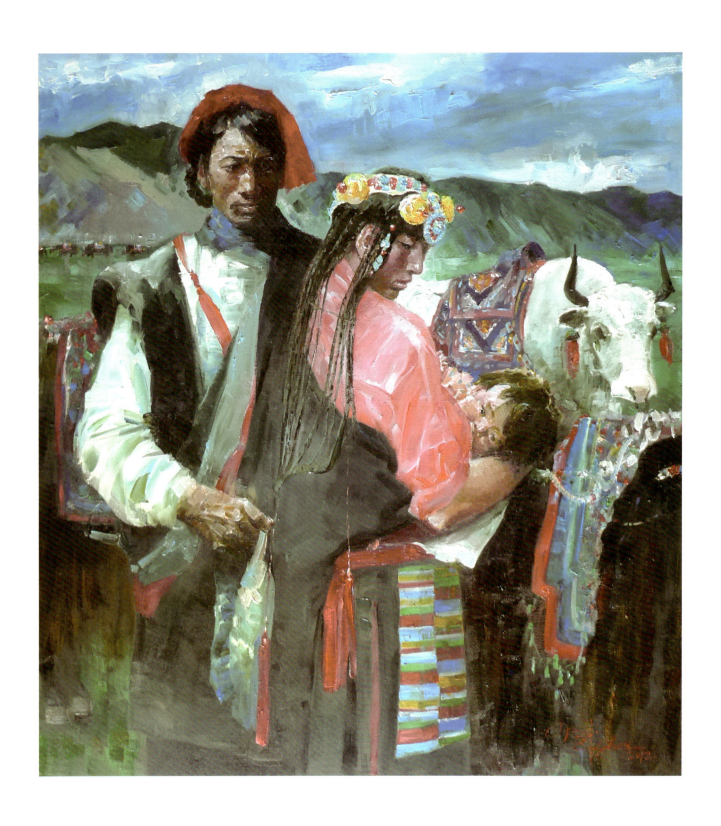

周有武 《扎西和他的牦牛队》 布面油画 110cm×100cm 2012年

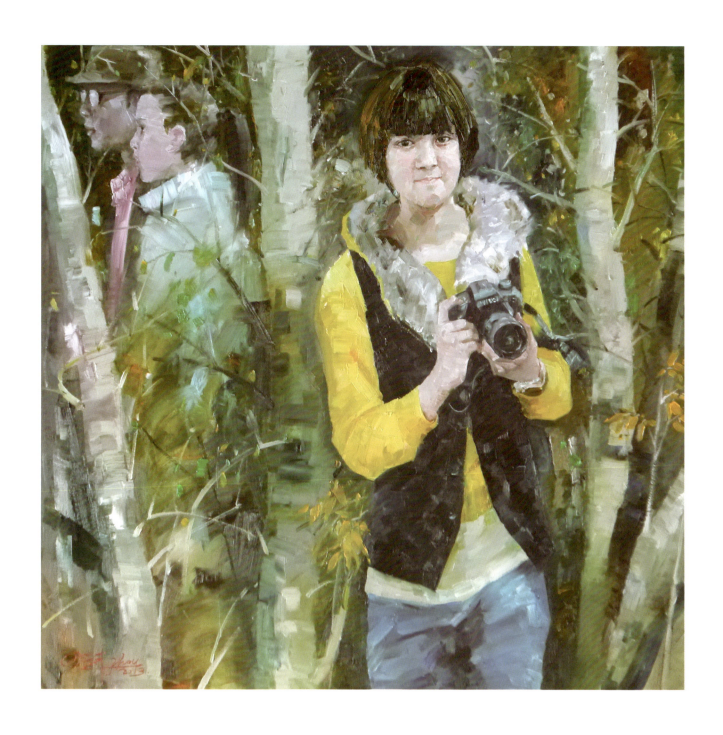

周有武 《秋天的小树林》 布面油画 98cm×100cm 2013 年

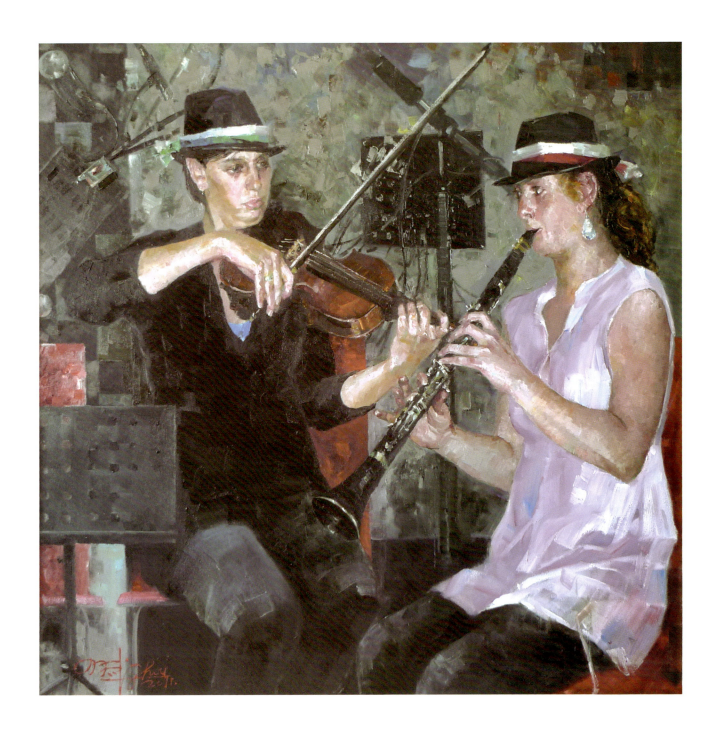

周有武 《世博风情·奥地利音乐家管弦乐二重奏》 布面油画 98cm×100cm 2011年

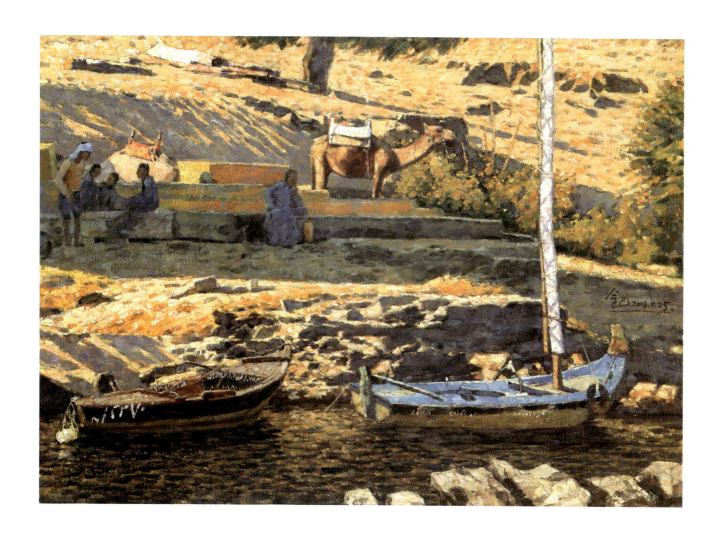

金纪发 《尼罗河岸边休憩的人们》 布面油画 81cm×115cm 2015年

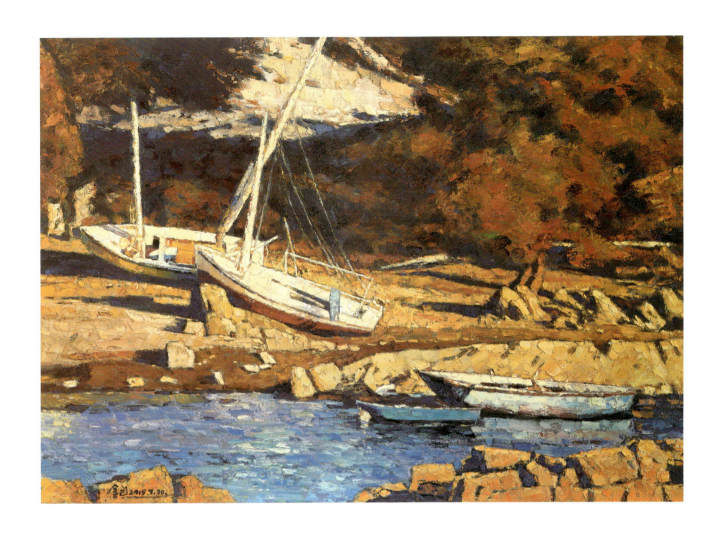

金纪发 《情深意浓尼罗河》 布面油画 81cm×115cm 2015年

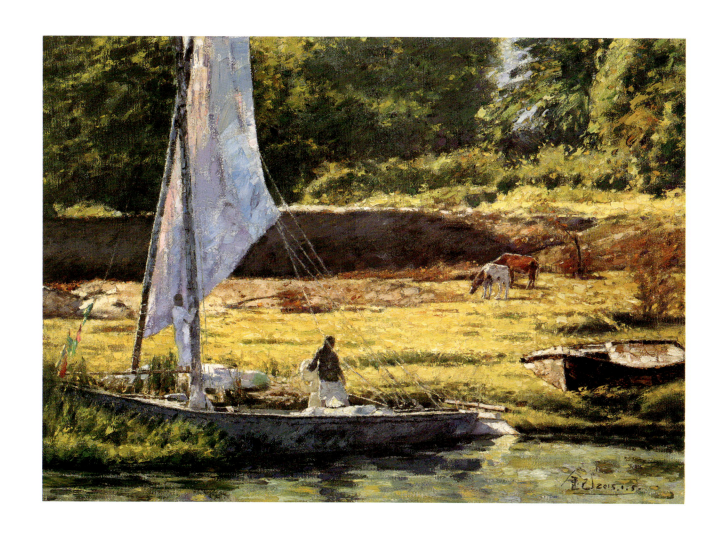

金纪发 《扬帆起航》 布面油画 81cm×115cm 2015年

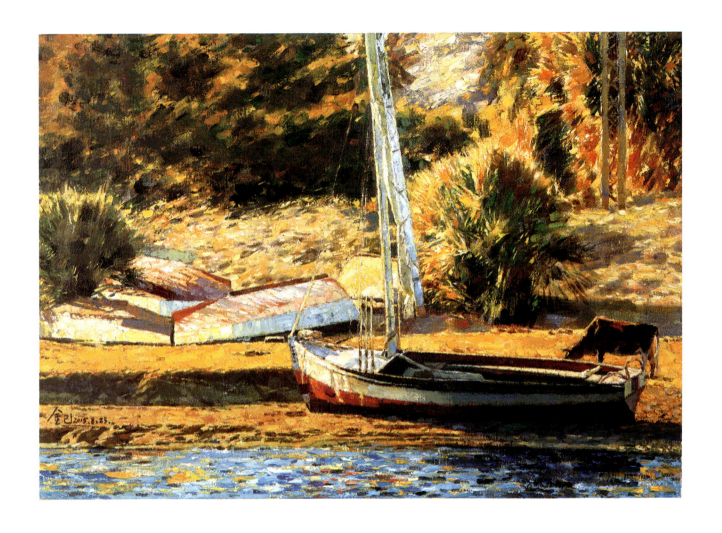

金纪发 《坐享金光的帆船》 布面油画 81cm×115cm 2015年

凌启宁 《北国》 布面油画 25cm×30cm 2016 年

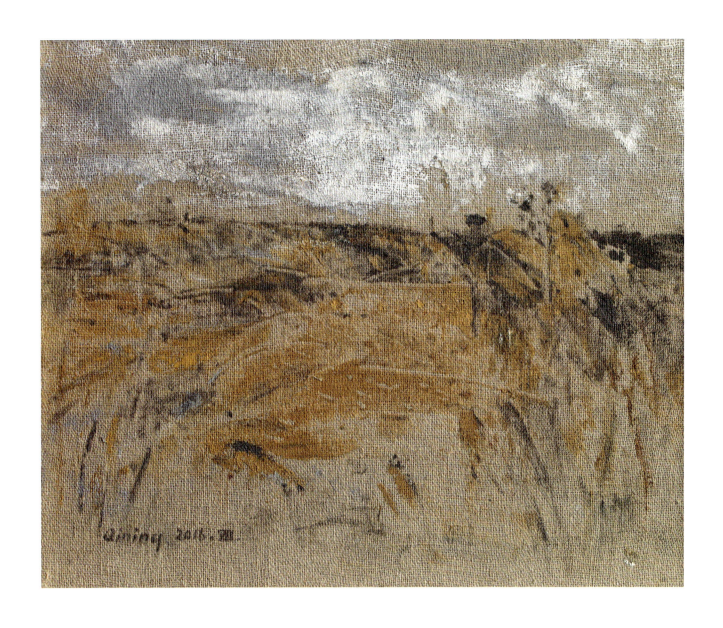

凌启宁 《大漠之二》 布面油画 25cm×30cm 2016年

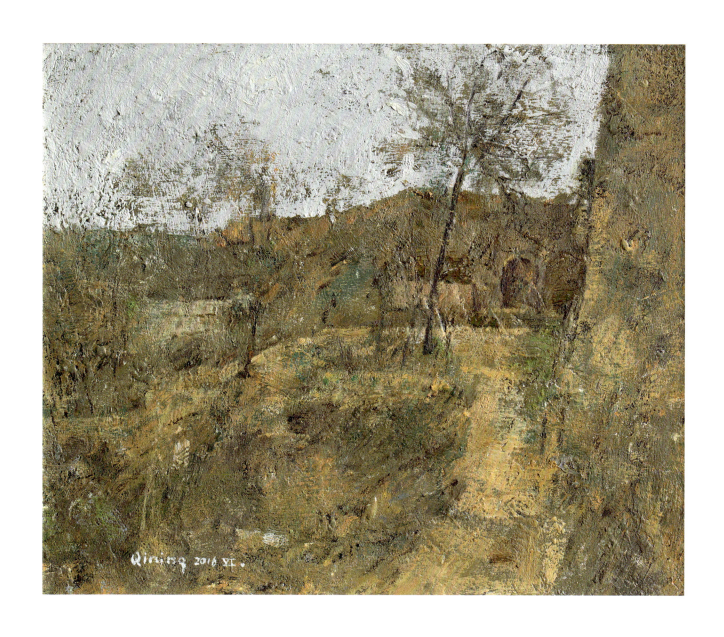

凌启宁 《黄土》 布面油画 25cm×30cm 2016 年

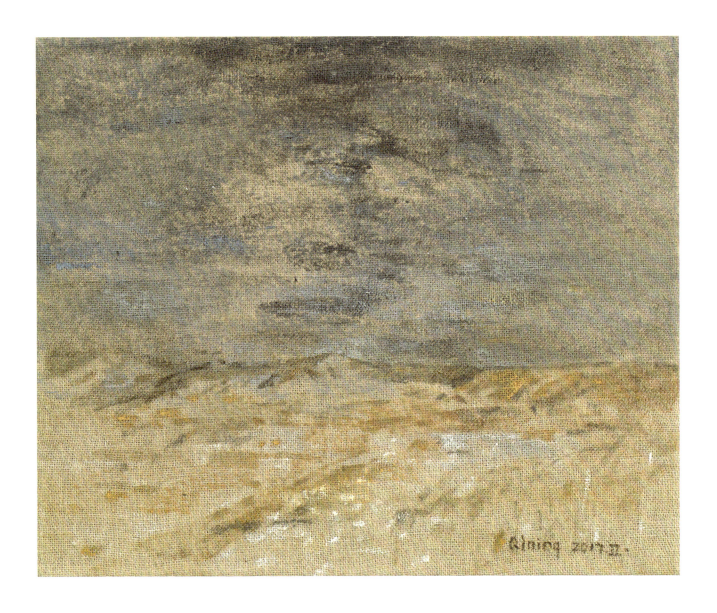

凌启宁 《大漠之三》 布面油画 25cm×30cm 2017 年

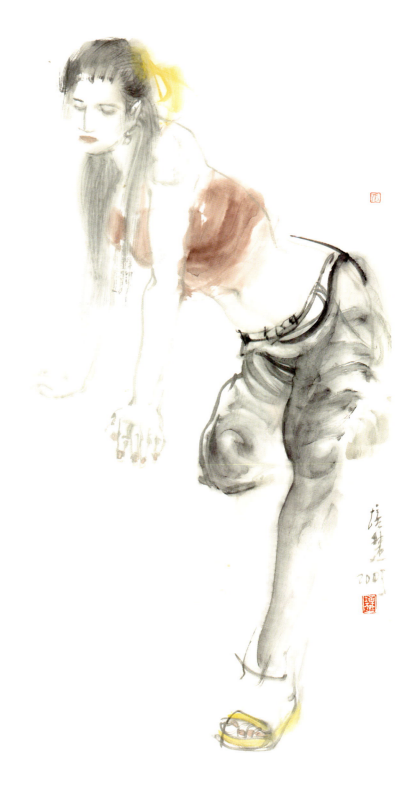

张培础 《花季(一)》 纸本水墨 136cm×68cm 2005年

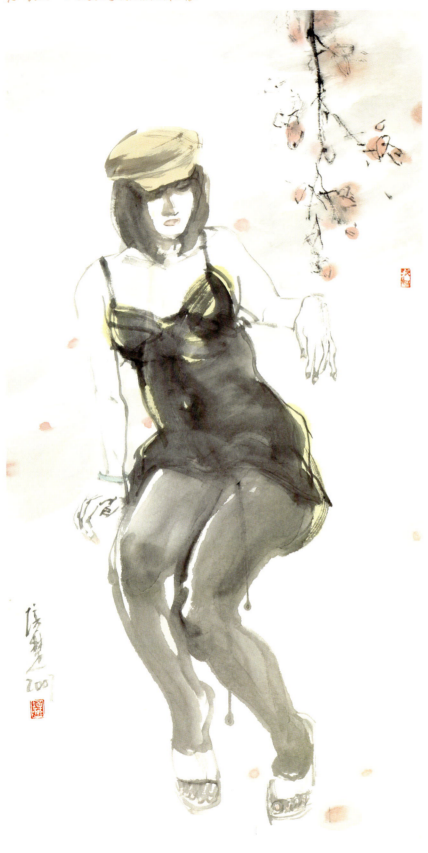

张培础 《花季（二）》 纸本水墨 136cm×68cm 2007年

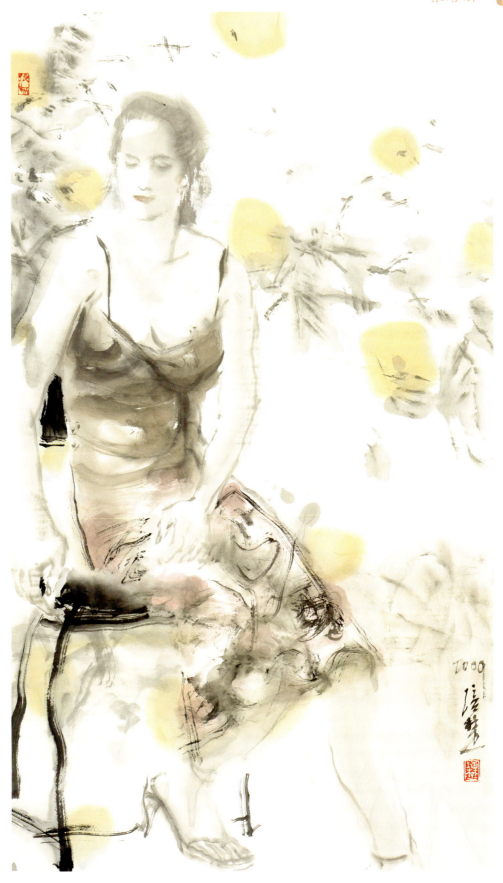

张培础 《花季（四）》 纸本水墨 125cm×68cm 2009 年

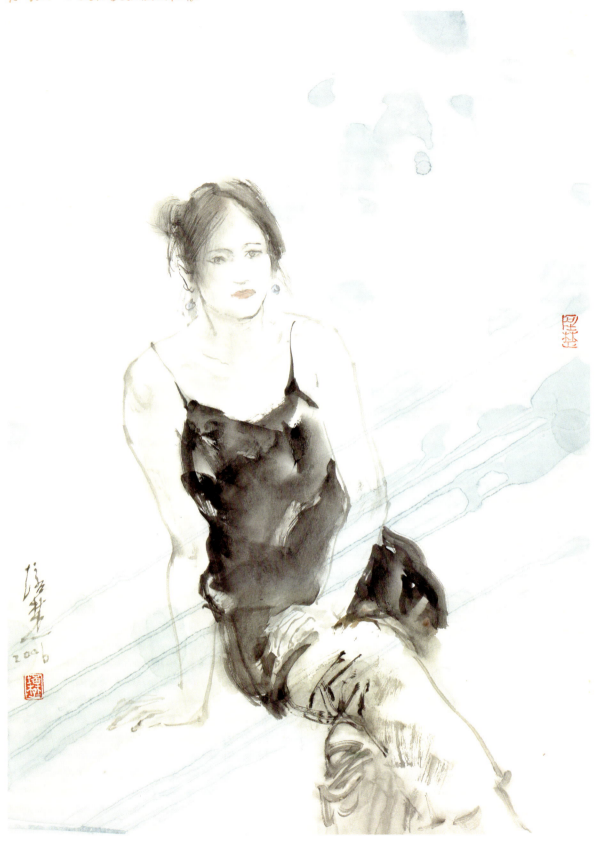

张培础 《花季(三)》 纸本水墨 110cm×68cm 2006年

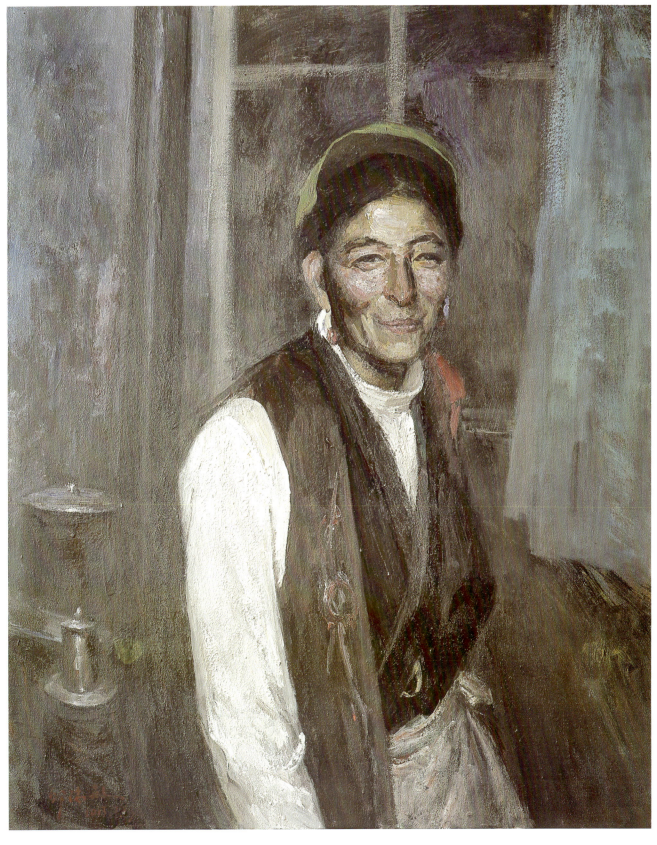

邱瑞敏 《憨笑》 布面油画 100cm×80cm 2013 年

邱瑞敏 《习作》 布面油画 100cm×80cm 2015年

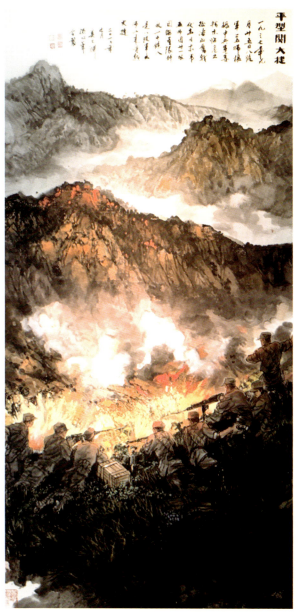

孙心华　《平型关大捷》（合作）　纸本水墨　180cm×96cm　2017 年

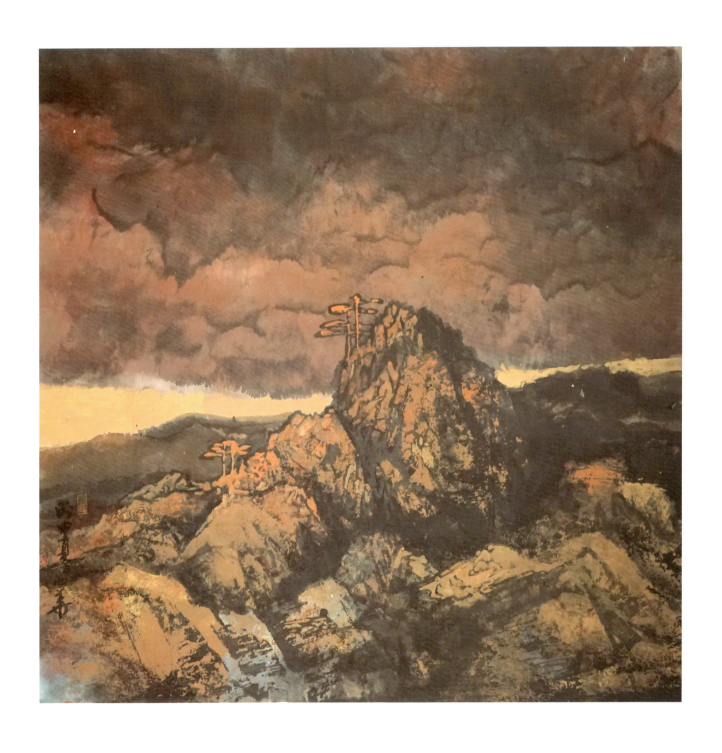

孙心华 《天作高山，屹然中峙》 纸本水墨 69cm×69cm

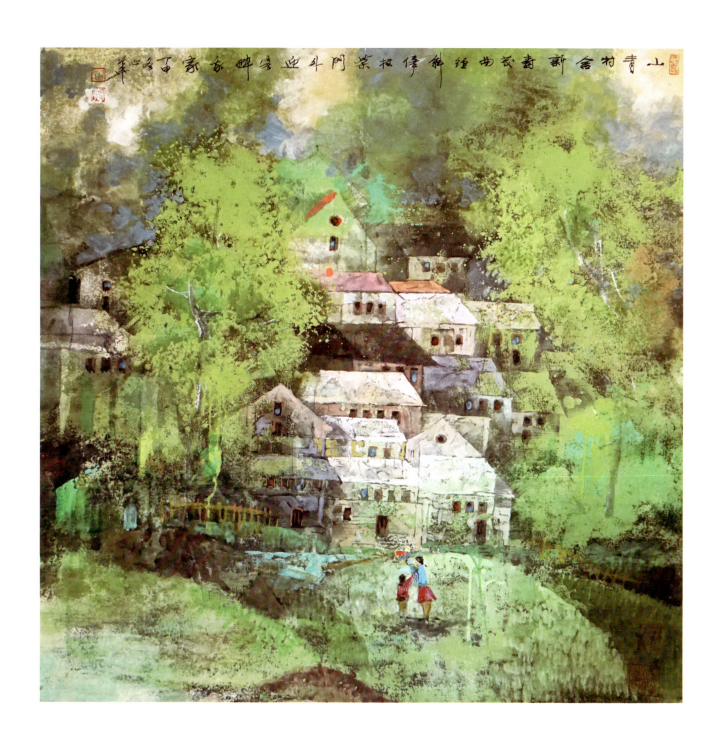

孙心华 《迎客醉我家》 纸本水墨 69cm×69cm

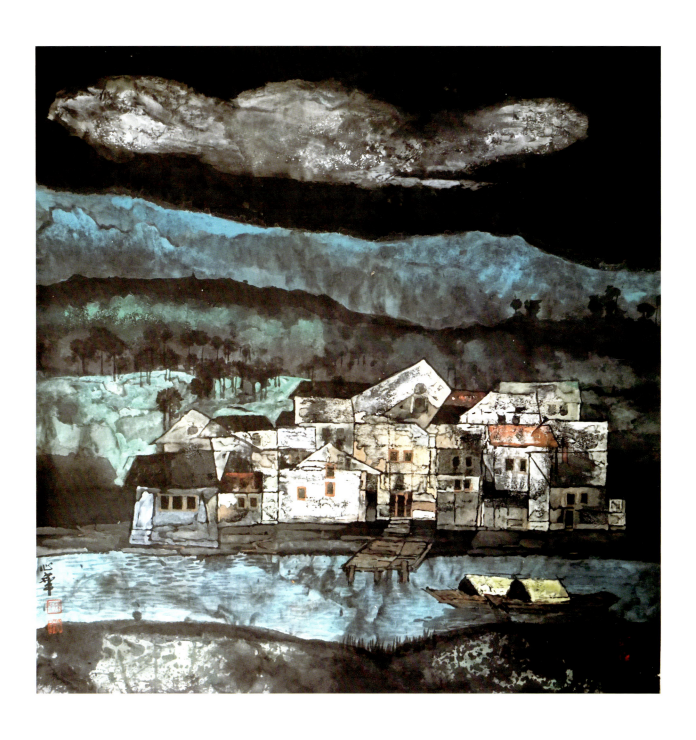

孙心华 《似曾相识燕归来》 纸本水墨 69cm×69cm

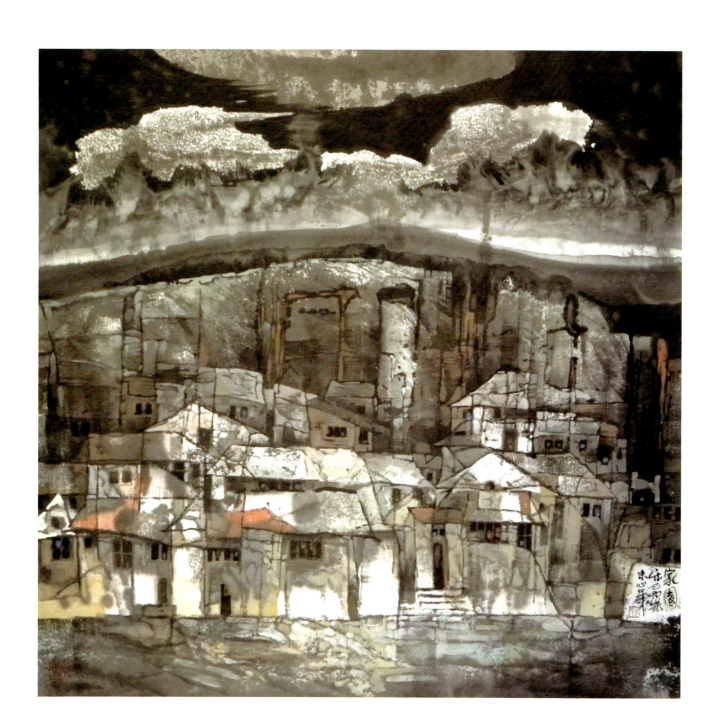

孙心华 《家园的记忆》 纸本水墨 69cm×69cm

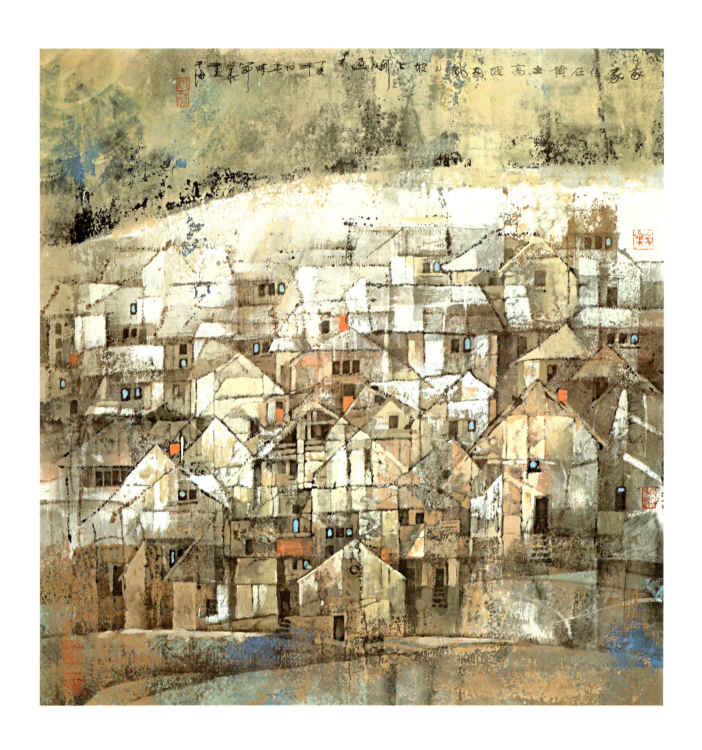

孙心华 《我家住在黄土高坡》 纸本水墨 69cm×69cm

孙心华

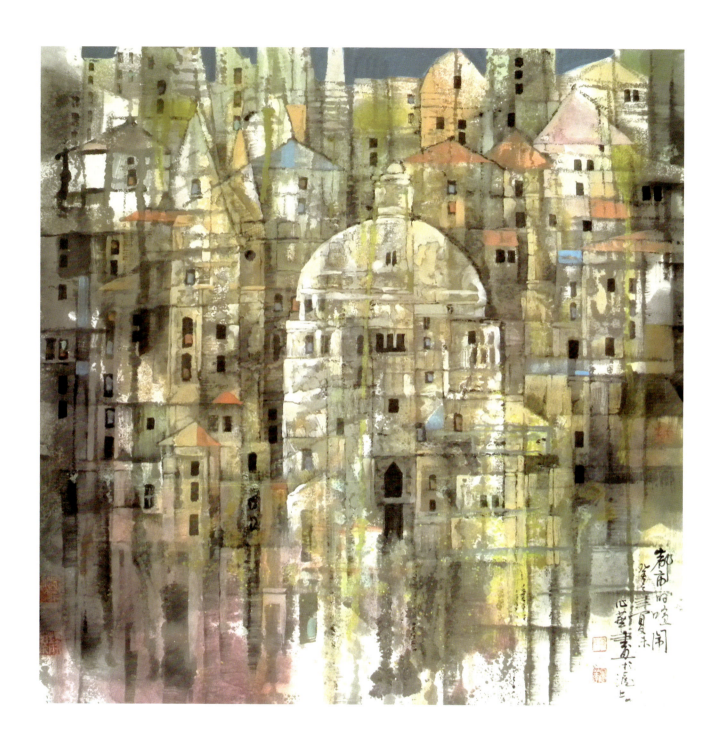

孙心华 《都市的喧闹》 纸本水墨 69cm×69cm

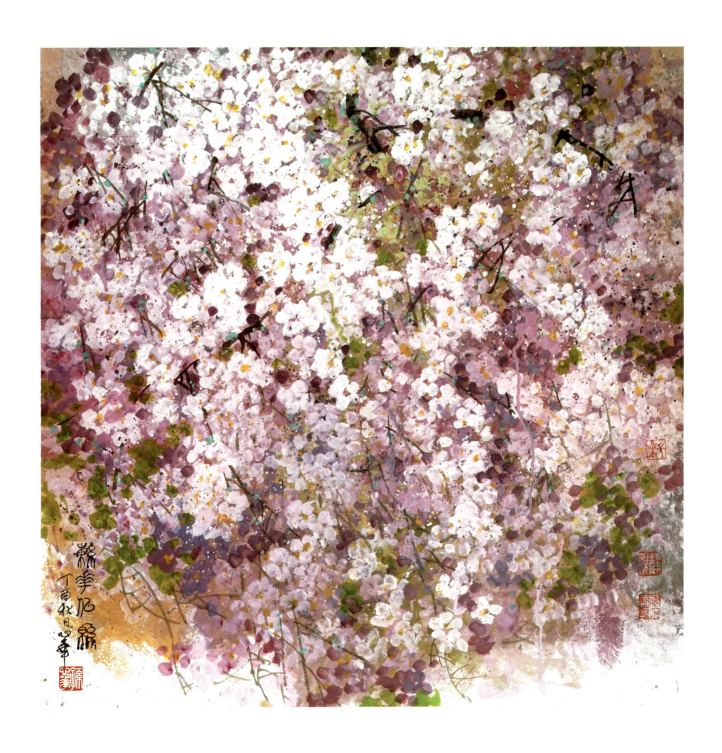

孙心华 《繁花似锦》 纸本水墨设色 69cm×69cm

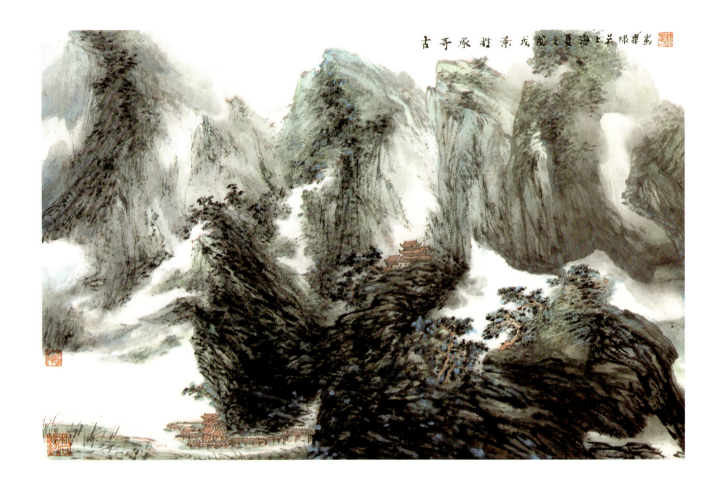

吴棣华 《古寺承胜景》 纸本水墨设色 46cm×70cm 2018 年

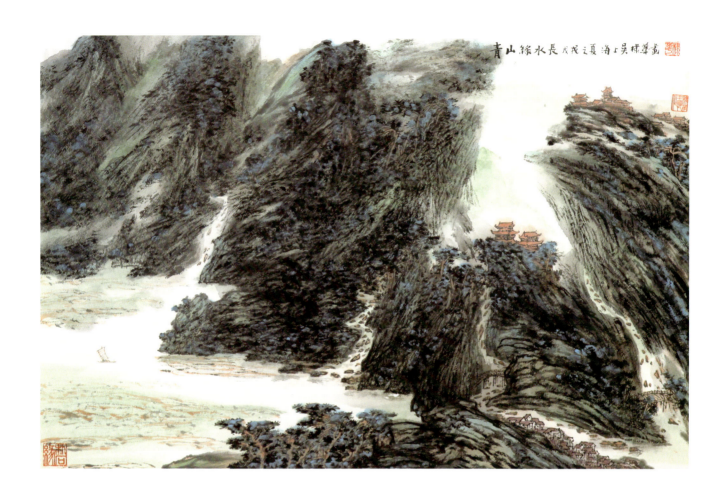

吴棣华 《青山绿水长》 纸本水墨设色 46cm×70cm 2018年

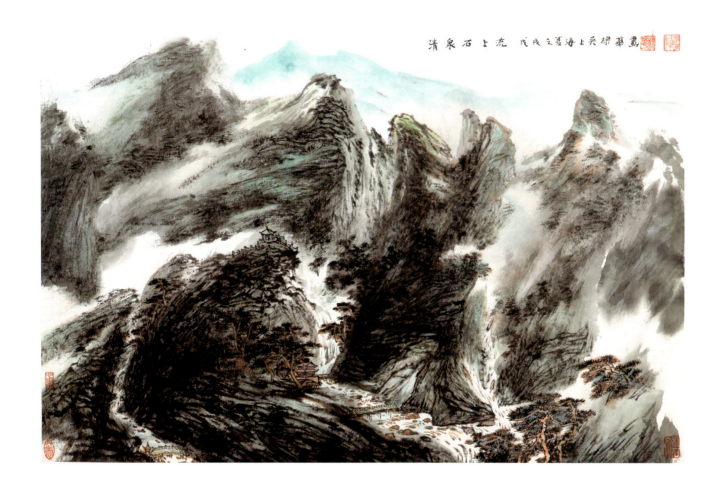

吴棣华 《清泉石上流》 纸本水墨设色 46cm×70cm 2018 年

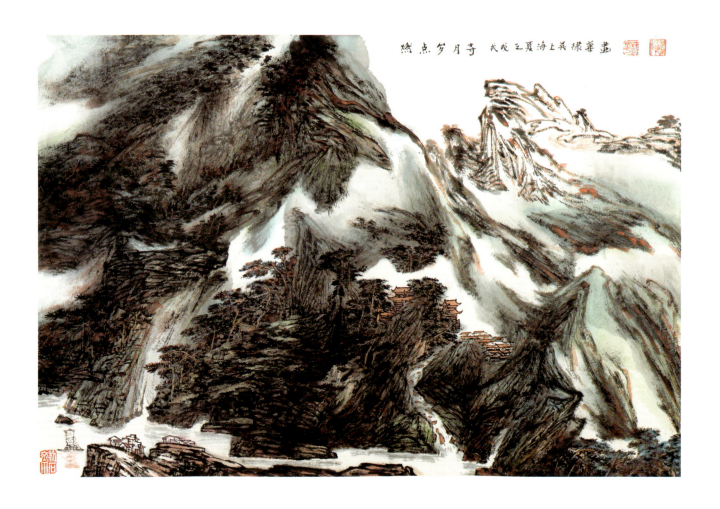

吴棣华 《燃点岁月寺》 纸本水墨设色 46cm×70cm 2018年

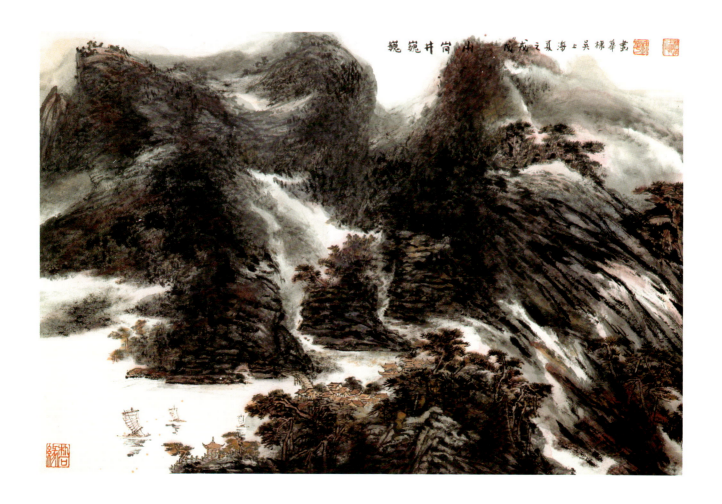

吴棣华 《巍巍井冈山》 纸本水墨设色 46cm×70cm 2018年

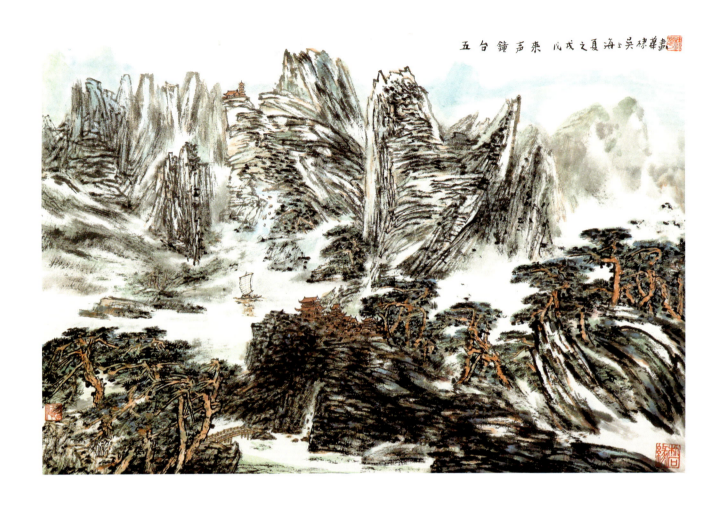

吴棣华 《五台钟声来》 纸本水墨设色 46cm×70cm 2018年

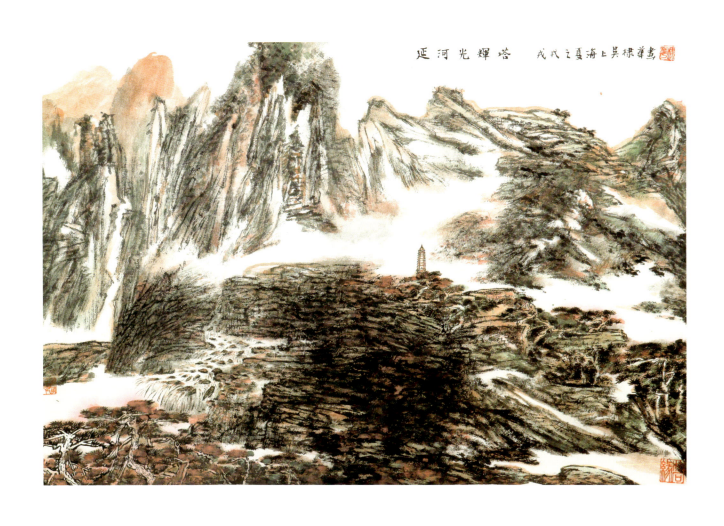

吴棣华 《延河光辉塔》 纸本水墨设色 46cm×70cm 2018年

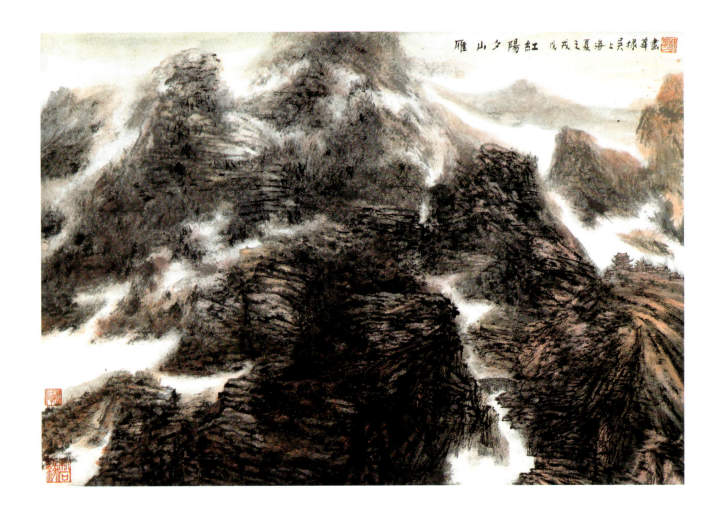

吴棣华 《雁山夕阳红》 纸本水墨设色 46cm×70cm 2018年

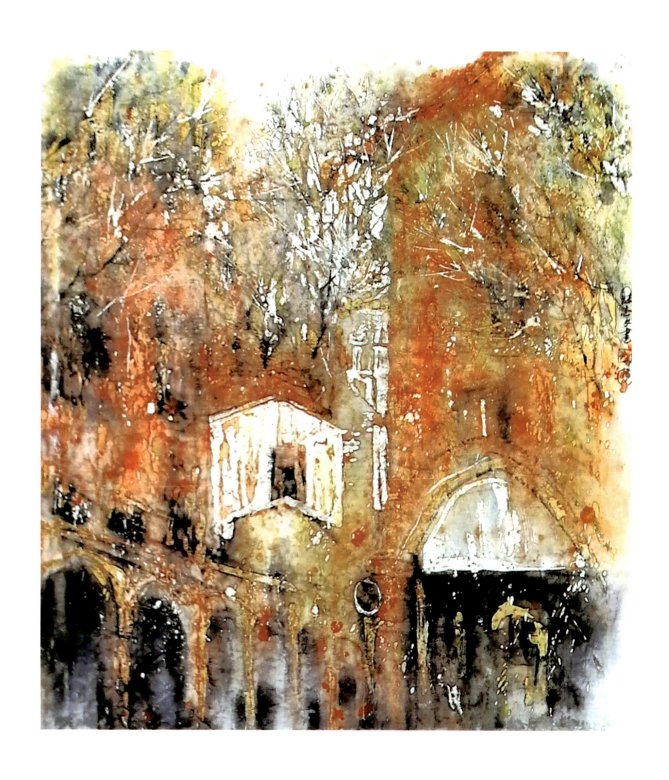

陆志文 《意大利之春》 纸本水墨 63cm×53cm

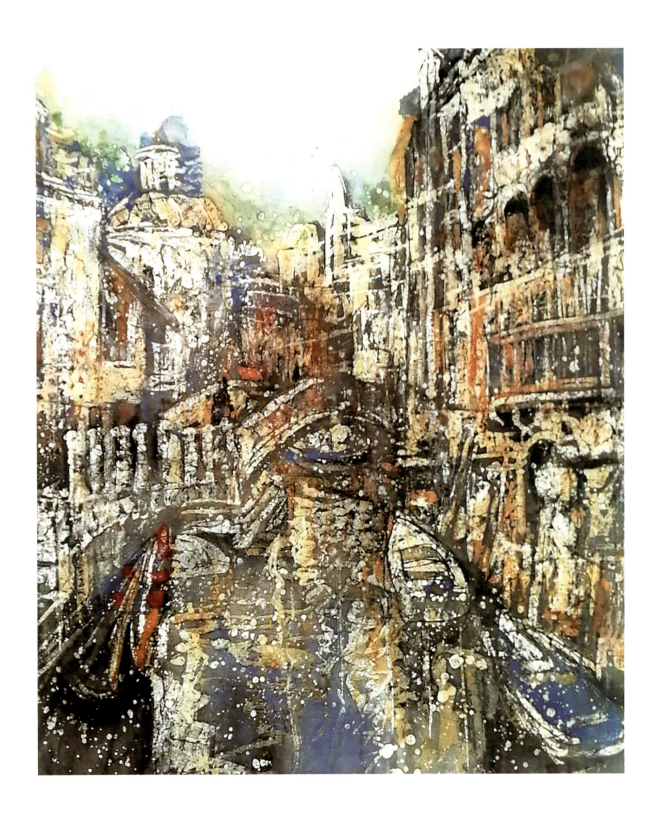

陆志文 《威尼斯印象》 纸本水墨 63cm×53cm

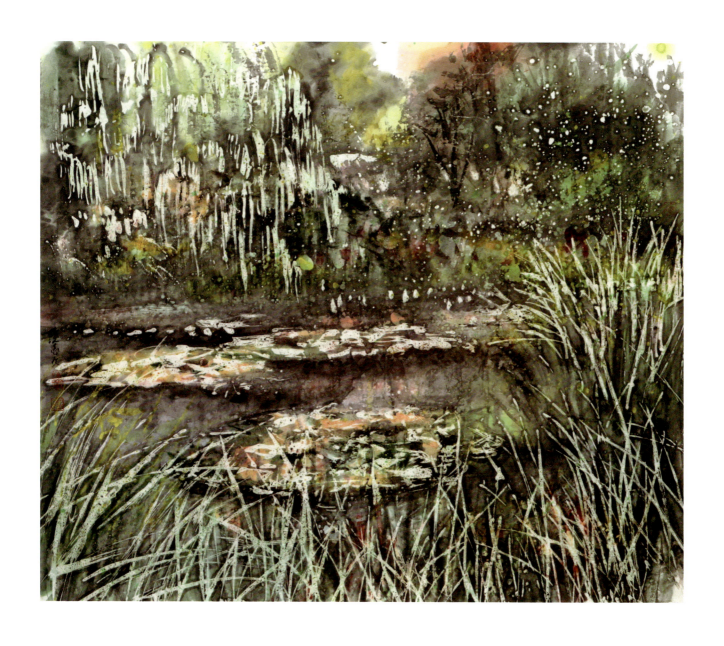

陆志文 《雨后》 纸本水墨 53cm×63cm

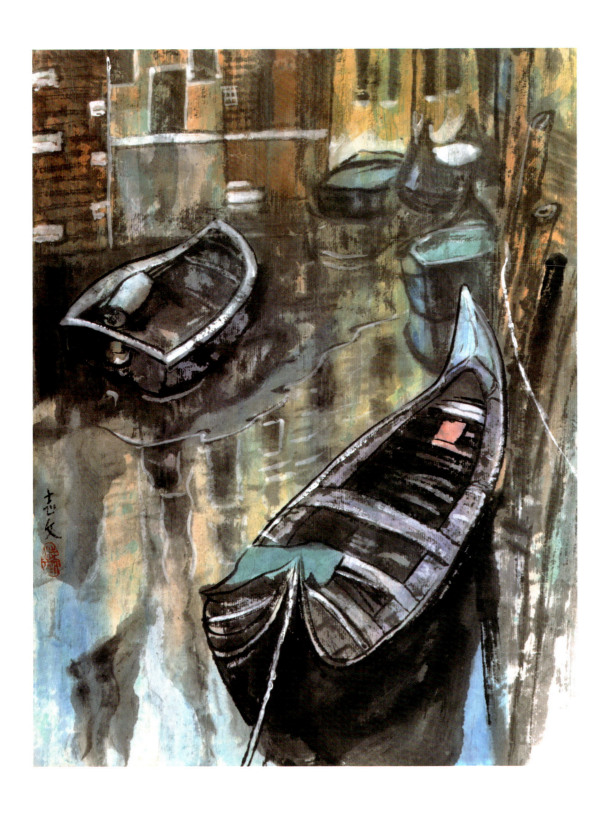

陆志文 《威尼斯》 纸本水墨 63cm×53cm

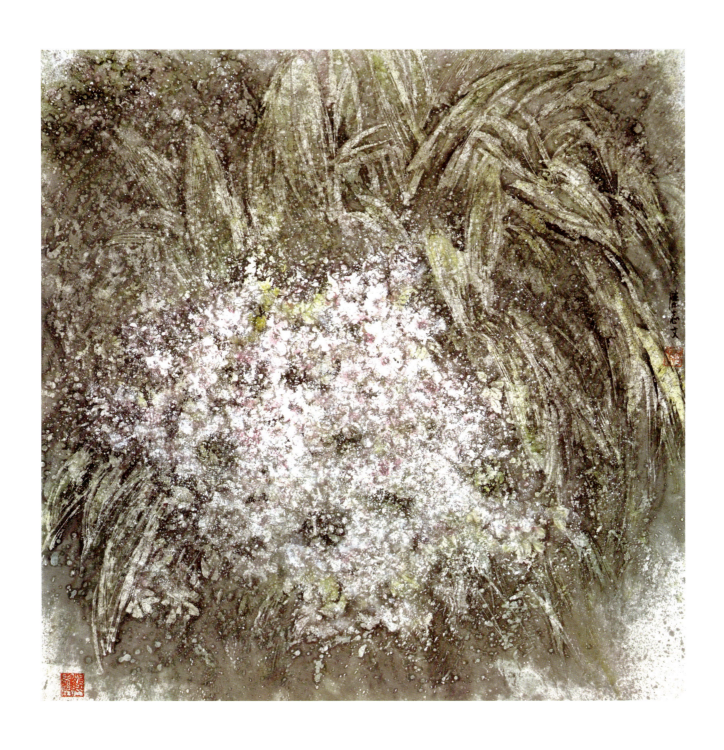

陆志文 《冷艳》 纸本水墨 68cm×68cm 2018 年

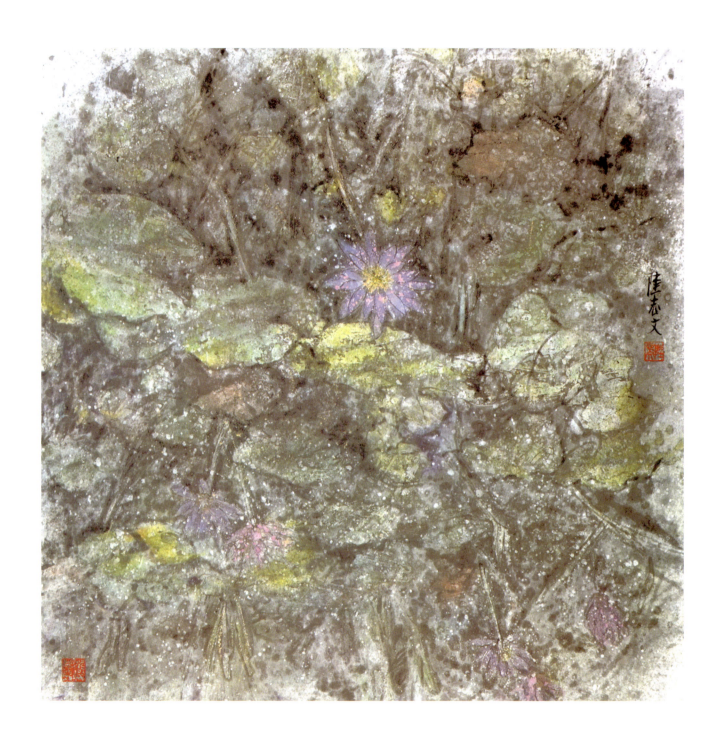

陆志文 《静谧》 纸本水墨 68cm×68cm 2018年

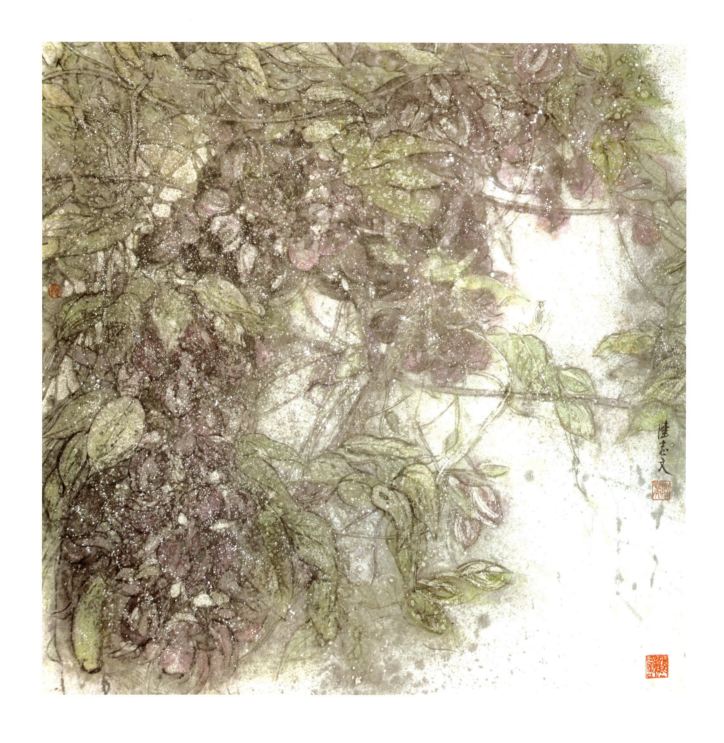

陆志文 《风姿》 纸本水墨 68cm×68cm 2018 年

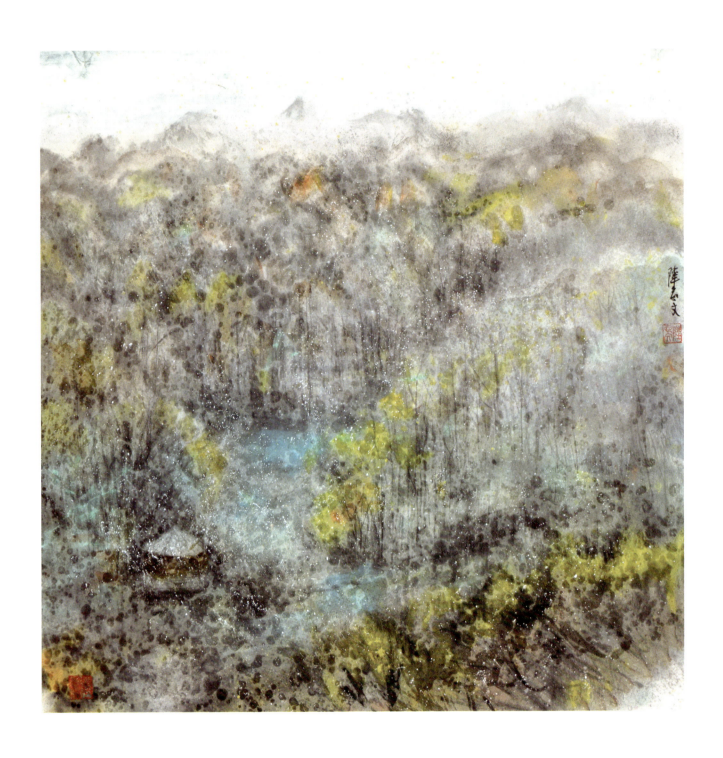

陆志文 《翠湖》 纸本水墨 68cm×68cm 2018 年

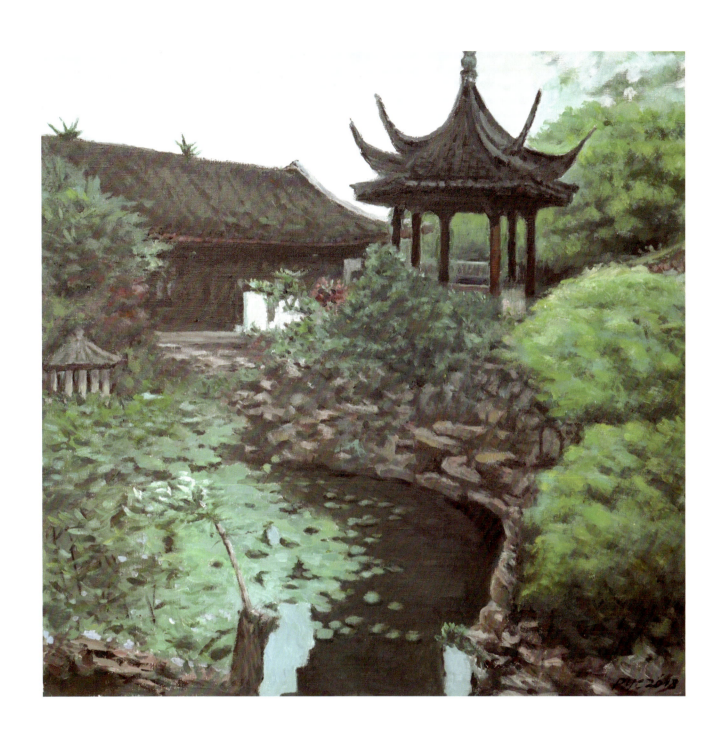

潘耀昌 《江南园林》 布面油画 60cm×60cm 2018年

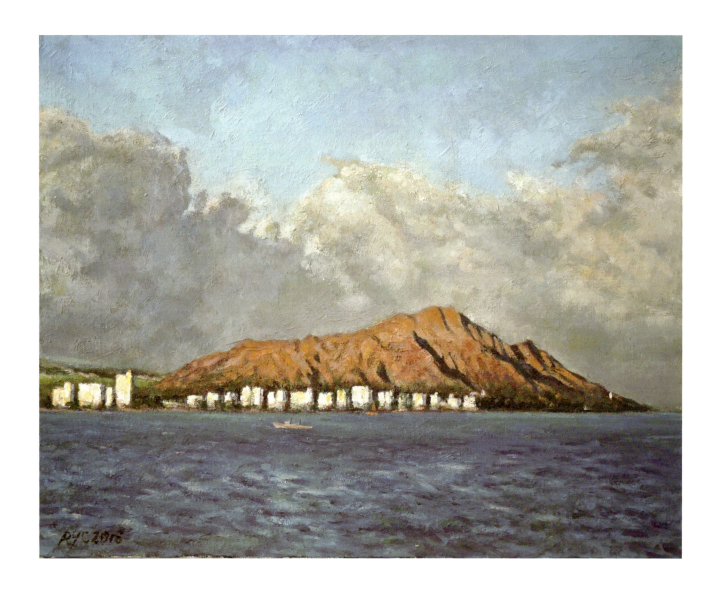

潘耀昌 《夏威夷》 纸板油画 40cm×50cm 2016年

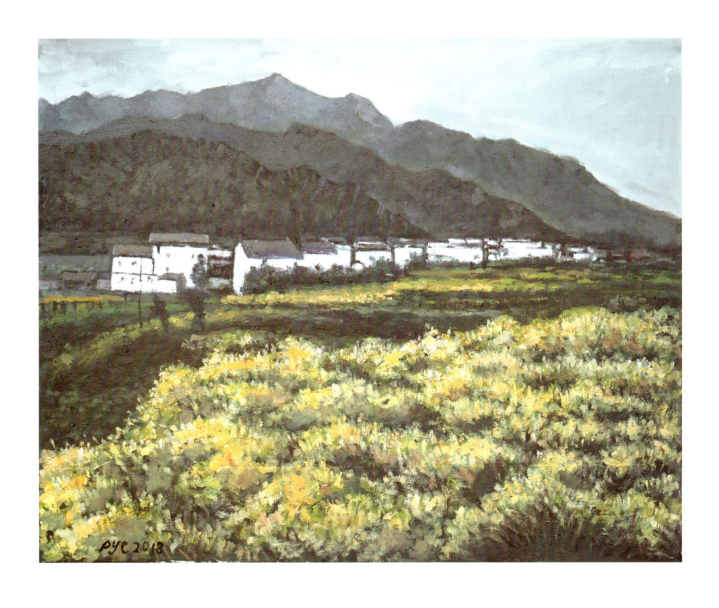

潘耀昌 《皖南乡村》 纸板油画 40cm×50cm 2018年

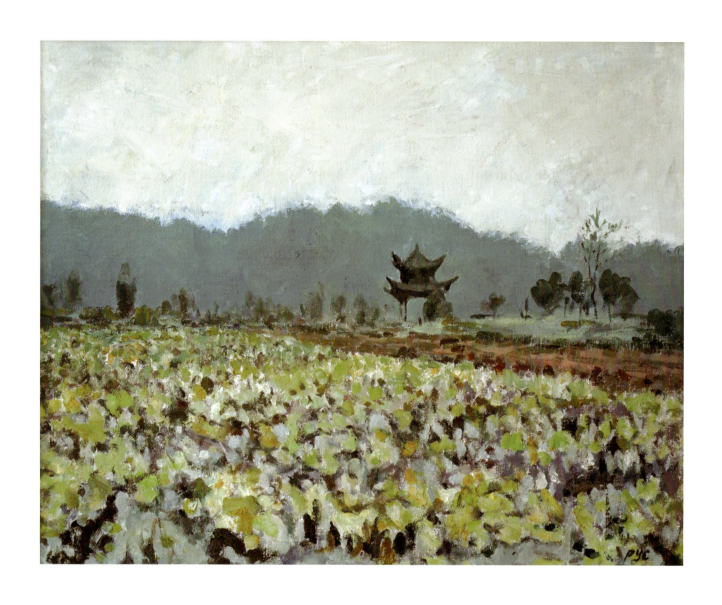

潘耀昌 《屏山秋荷》 纸板油画 40cm×50cm 2016年

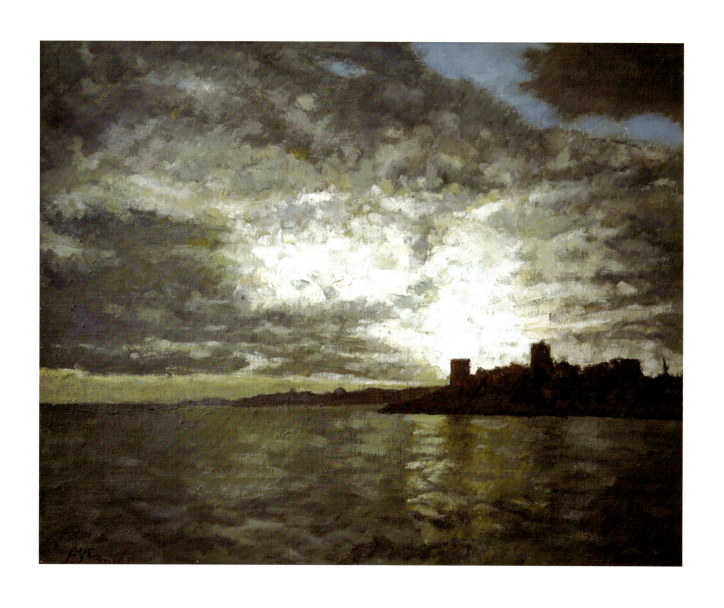

潘耀昌 《博斯布鲁斯海峡》 纸板油画 40cm×50cm 2016年

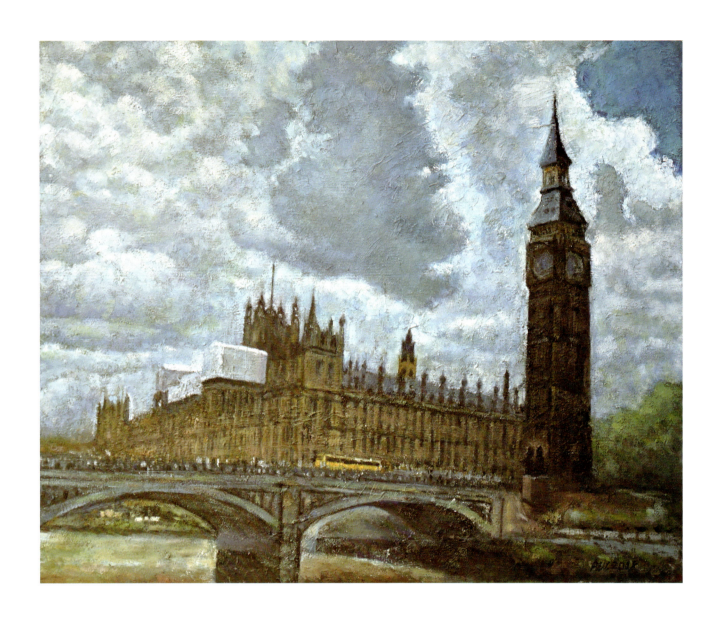

潘耀昌 《2016 脱欧风云》 布面油画 50cm×60cm 2018 年

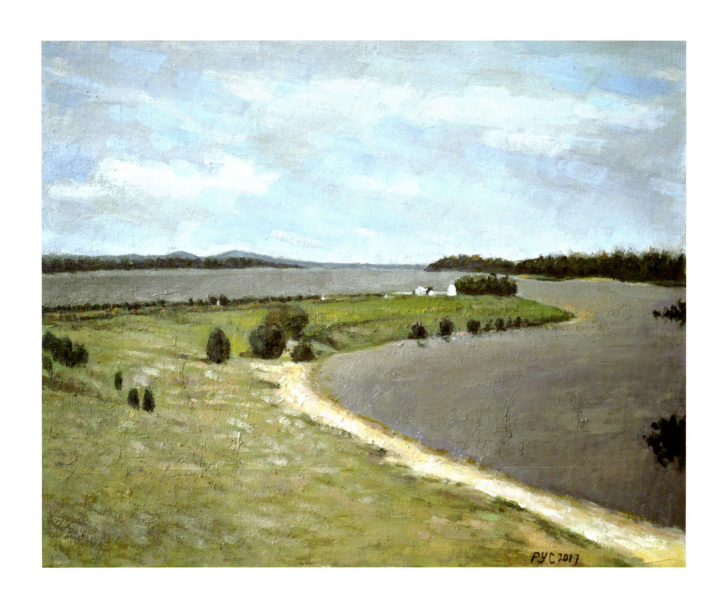

潘耀昌 《沃尔加》 纸板油画 40cm×50cm 2017年

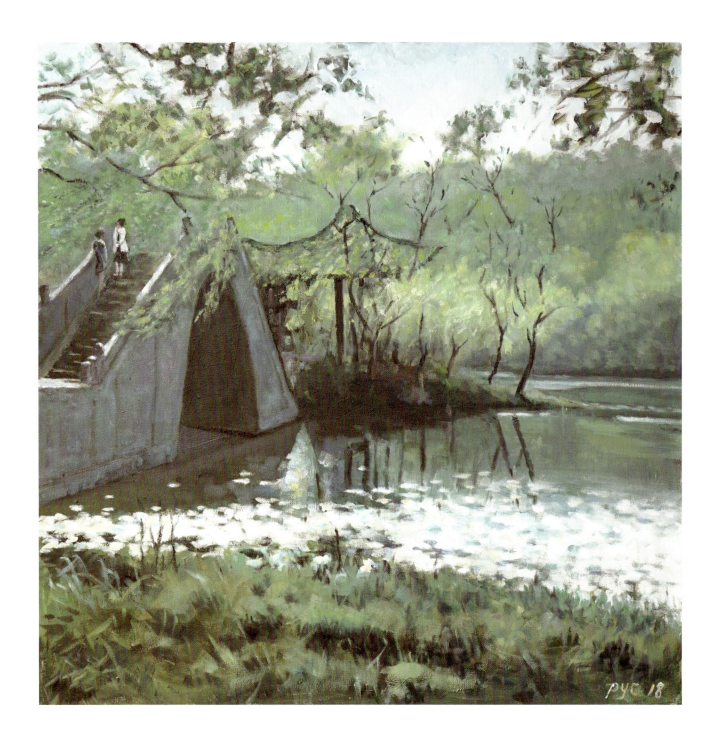

潘耀昌 《大观园内（朱家角）》 布面油画 60cm×60cm 2018年

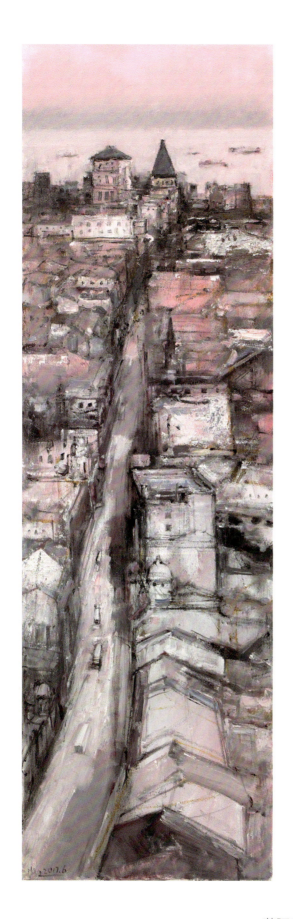
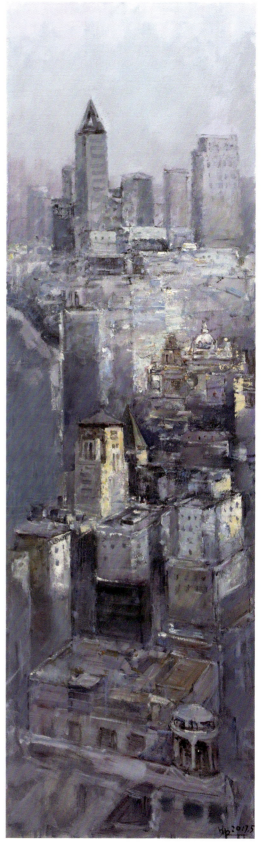

黄阿忠　《霞光》　布面油画　160cm×50cm　2017年

黄阿忠　《晨曦》　布面油画　160cm×50cm　2017年

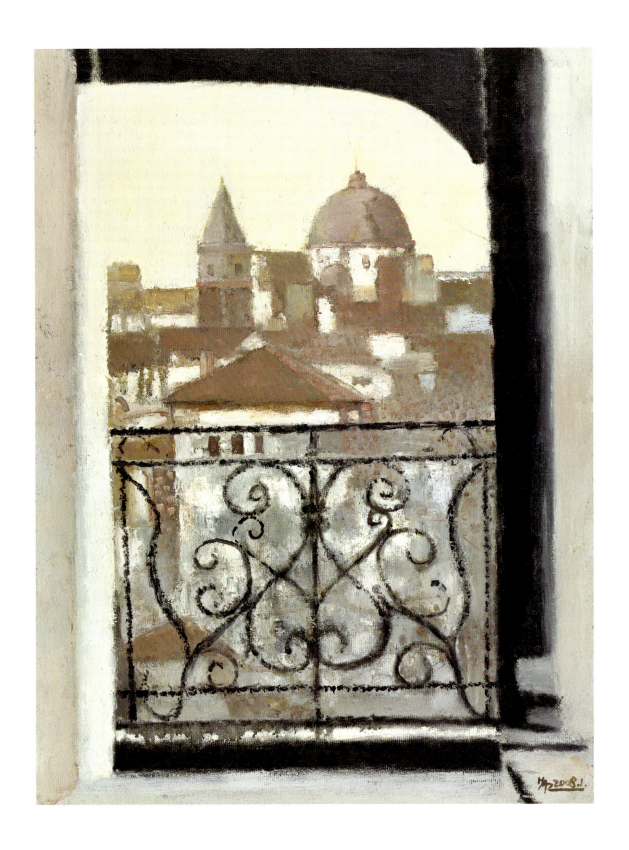

黄阿忠 《窗》 布面油画 120cm×90cm 2008 年

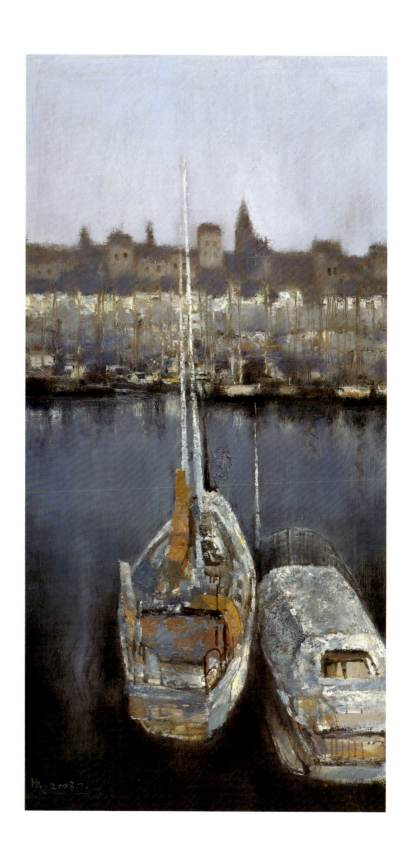

黄阿忠 《拂晓》 布面油画 120cm×60cm 2008年

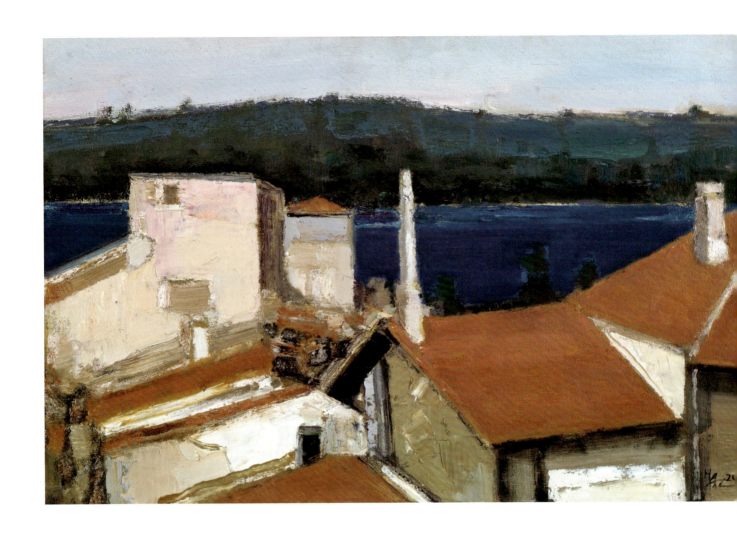

黄阿忠 《红屋顶》 布面油画 50cm×70cm 2006年

黄阿忠 《惚》 布面油画 45cm×45cm 2013年

黄阿忠 《双色瓶》 布面油画 80cm×120cm 2011年

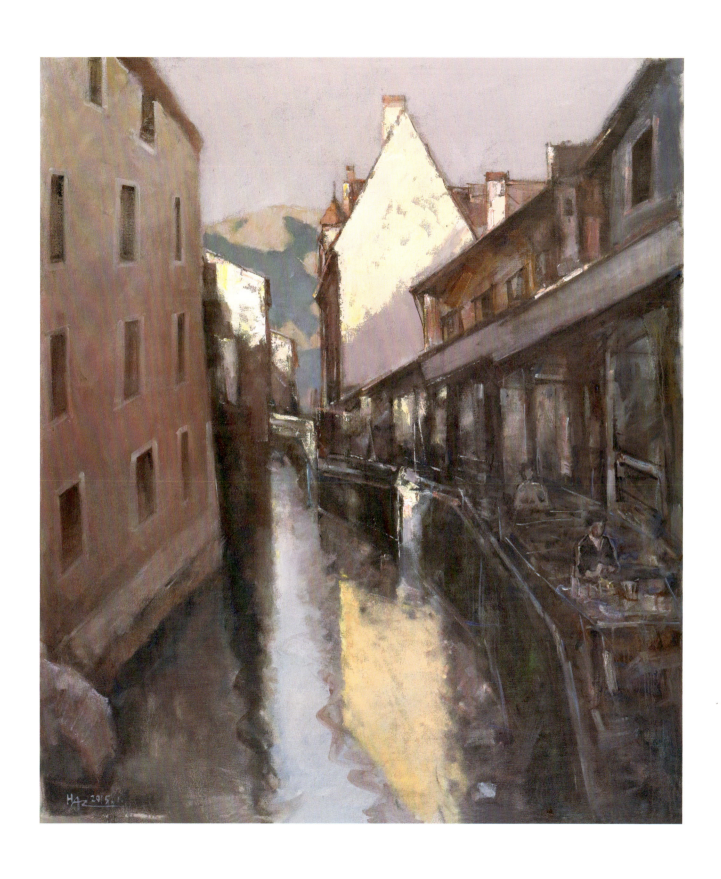

黄阿忠 《斜阳》 布面油画 160cm×140cm 2015年

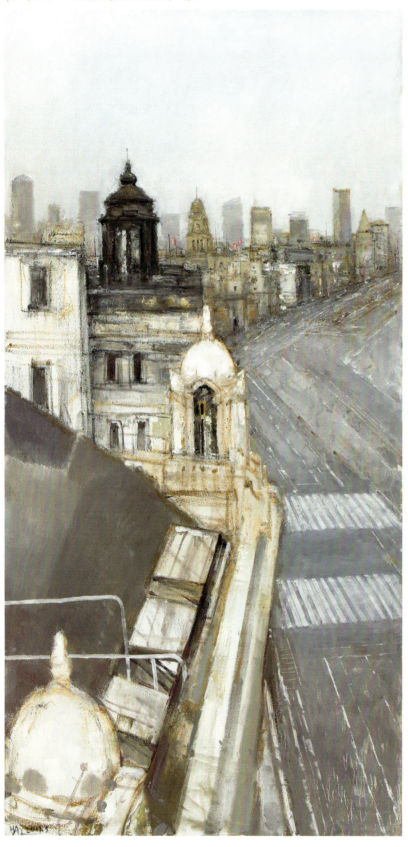

黄阿忠 《远方》 布面油画 160cm×80cm 2017 年

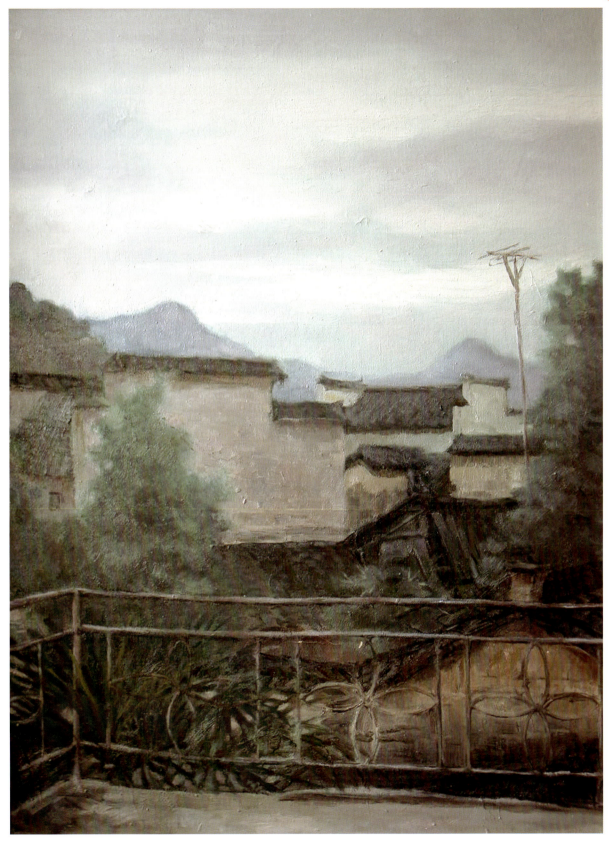

黄源熊 《宏村》 布面油画 62cm×46cm 2002 年

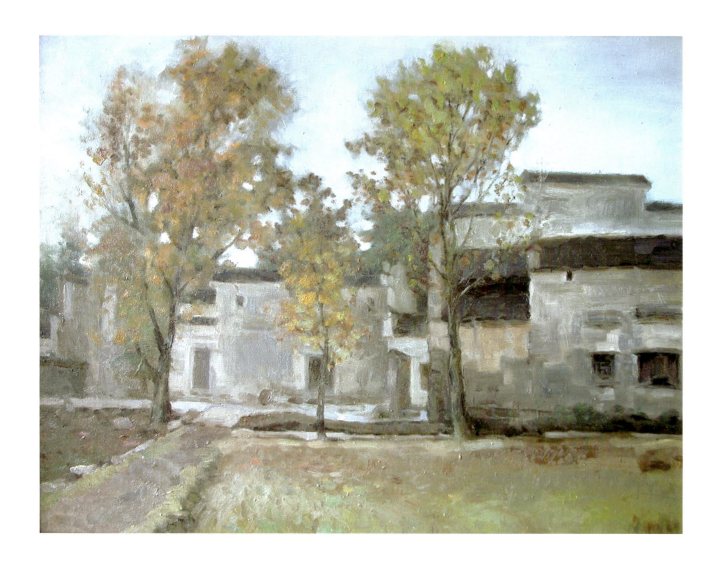

黄源熊 《村口》 布面油画 46cm×62cm 2002年

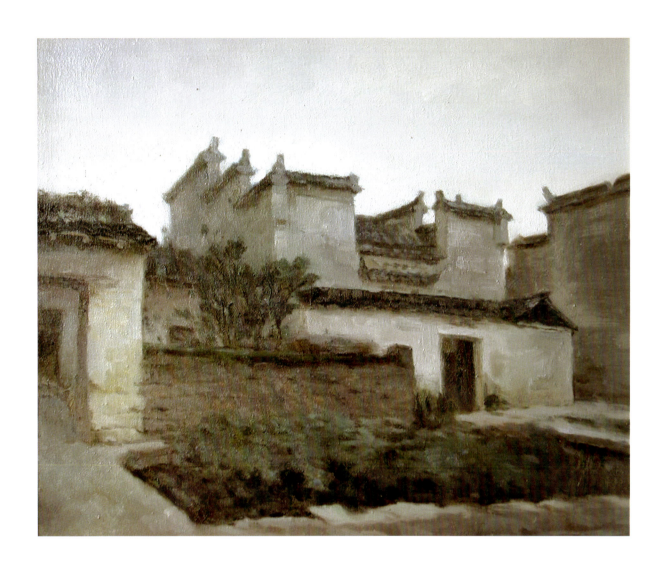

黄源熊 《屏山》 布面油画 38cm×46cm 2002 年

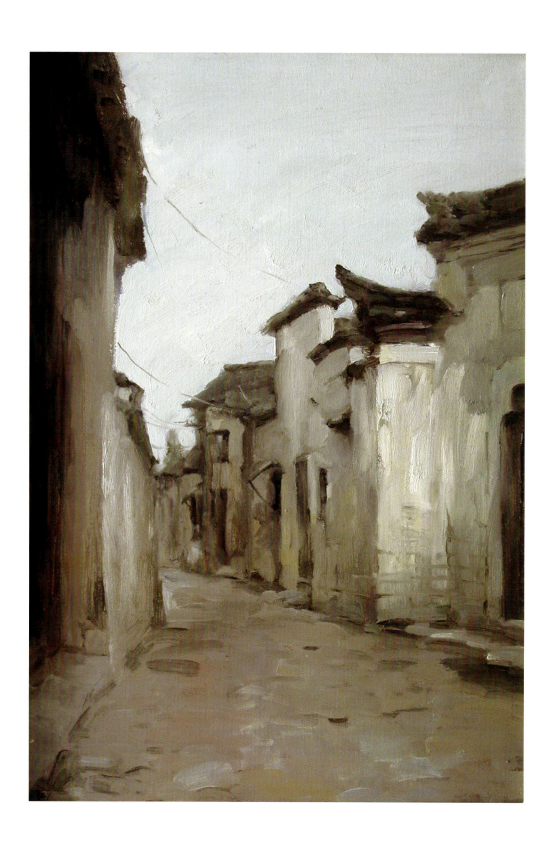

黄源熊 《小巷》 布面油画 55cm×39cm 2001年

杨清泉 《洒向人间都是爱》 大型石浮雕 2000cm×800cm 2011年

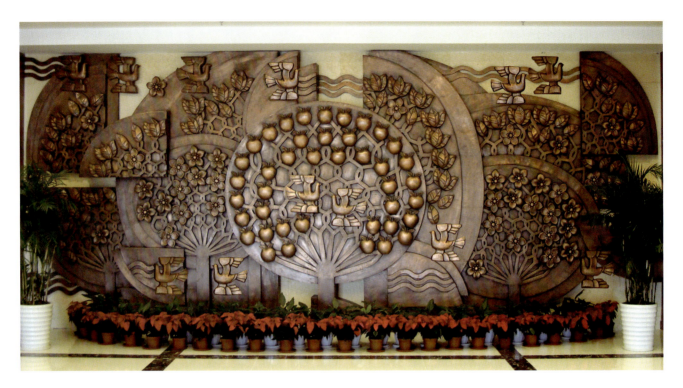

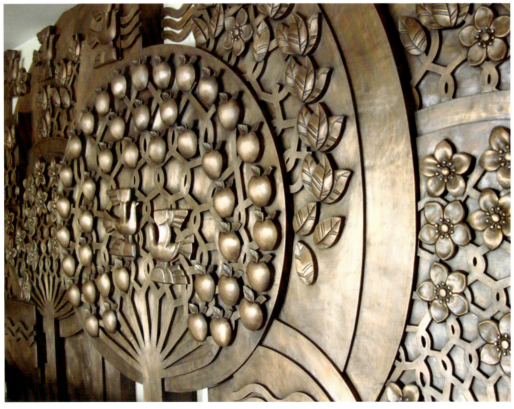

杨清泉 《春华秋实》 大型煅铜浮雕 400cm×800cm 2010年

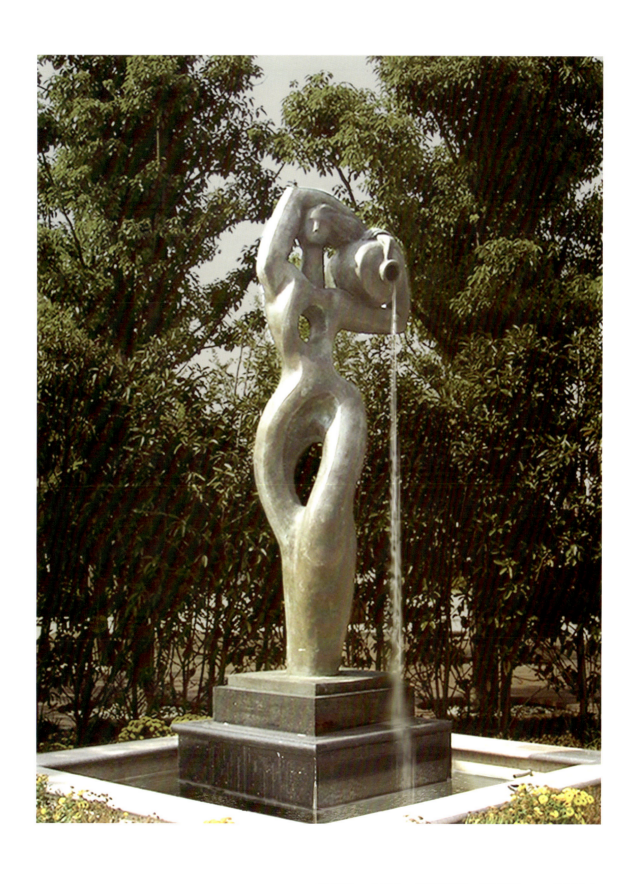

杨清泉 《泉》 铸铜雕塑 高300cm 2013年

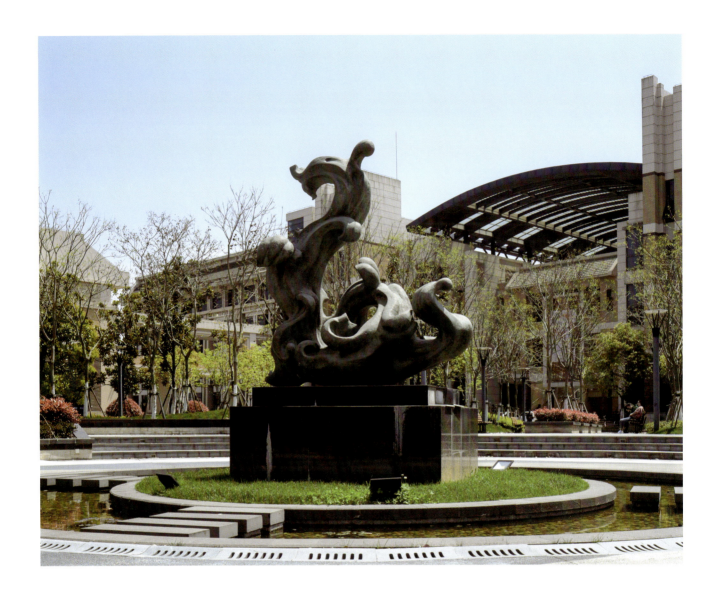

杨清泉 《水跃龙腾》 铸铜雕塑 高300cm 2016年

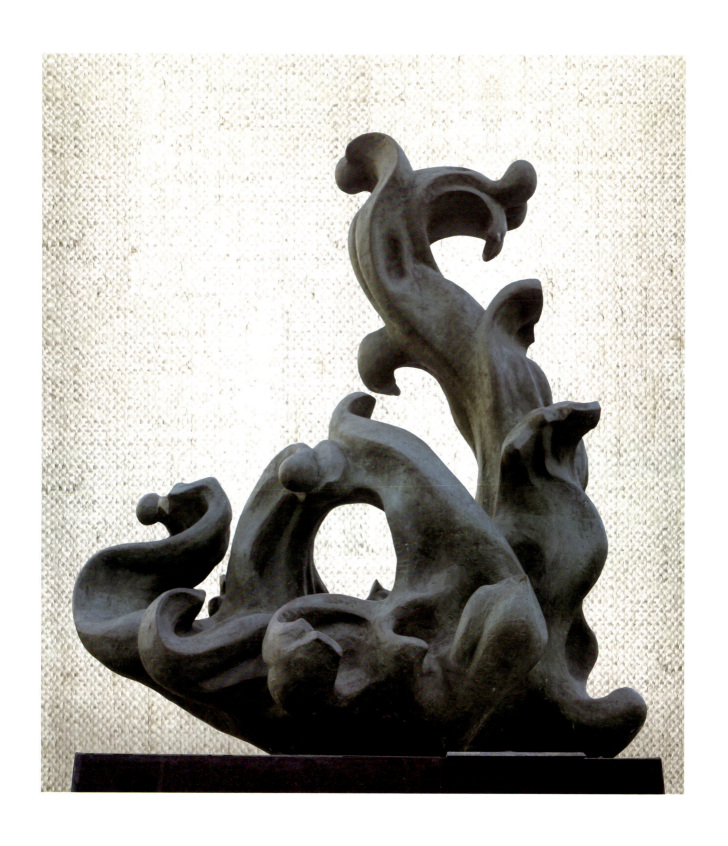

杨清泉 《水跃龙腾》（原作） 铸铜雕塑

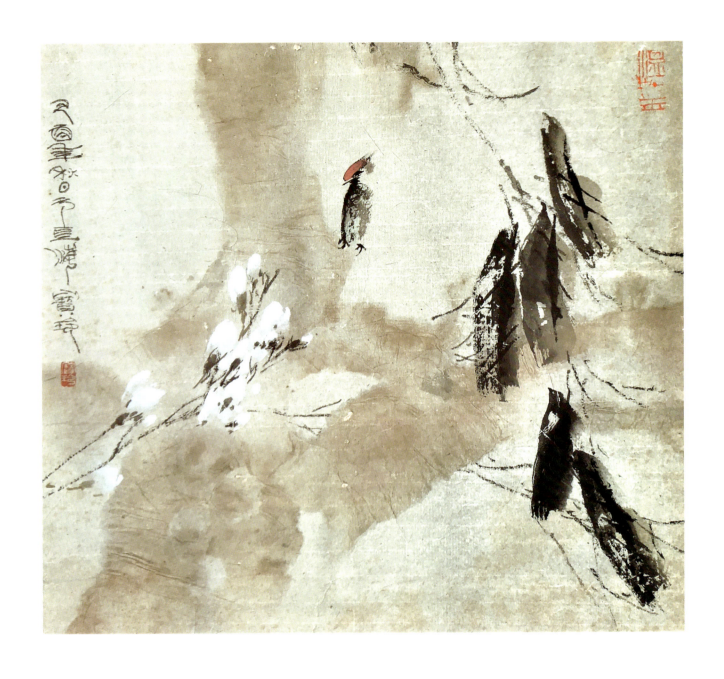

汤宝玲 《林(一)》 纸本水墨 48cm×50cm 2005年

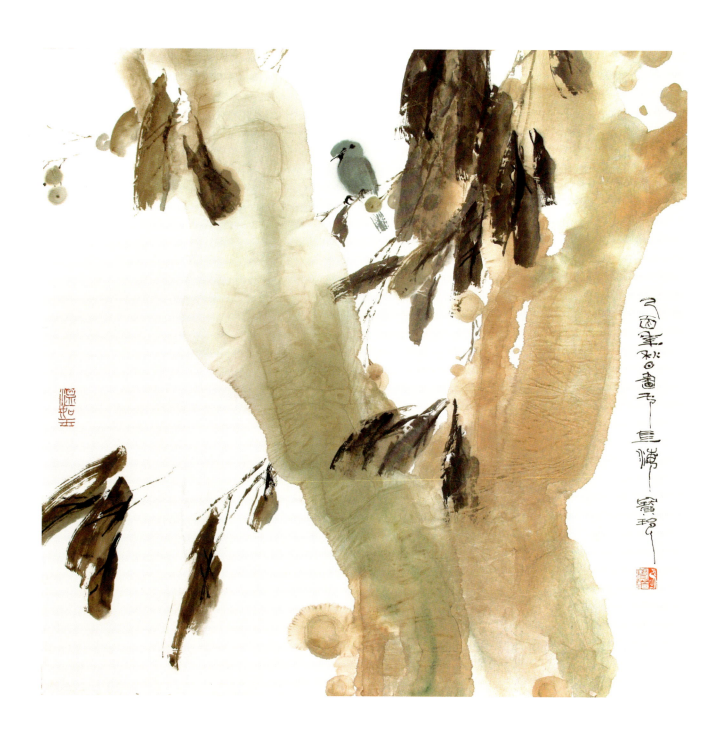

汤宝玲 《林(二)》 纸本水墨 65cm×65cm 2005年

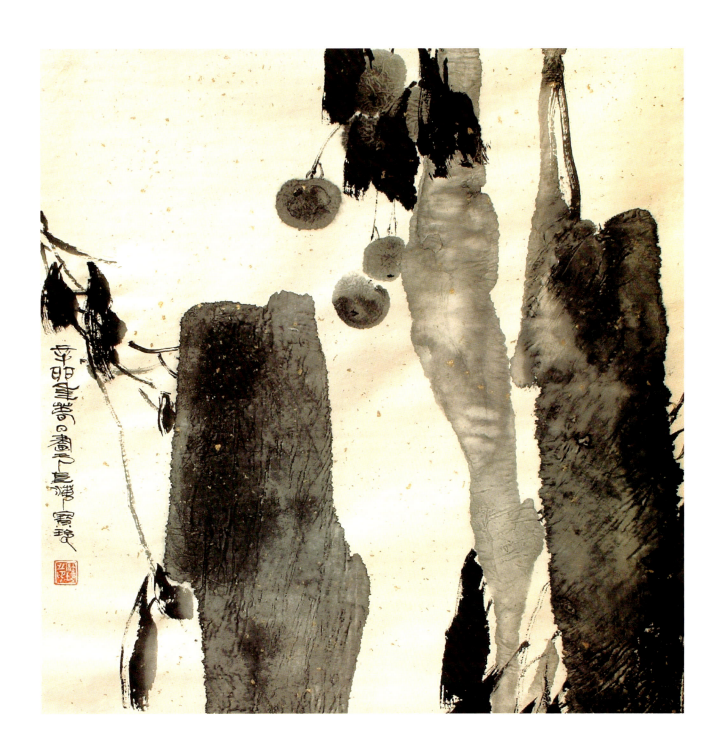

汤宝玲 《林（三）》 纸本水墨 60cm×60cm 2011年

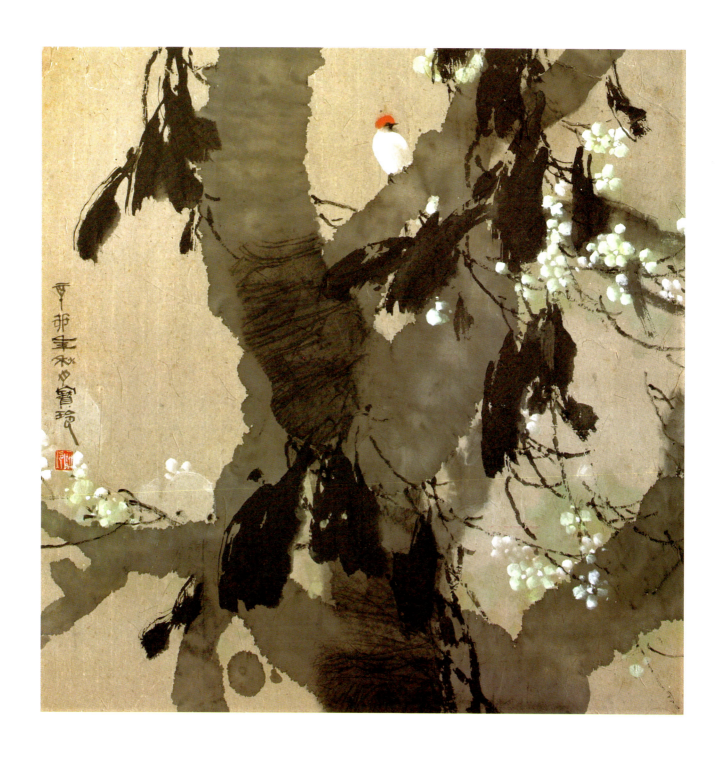

汤宝玲 《林（四）》 纸本水墨 68cm×68cm 2012年

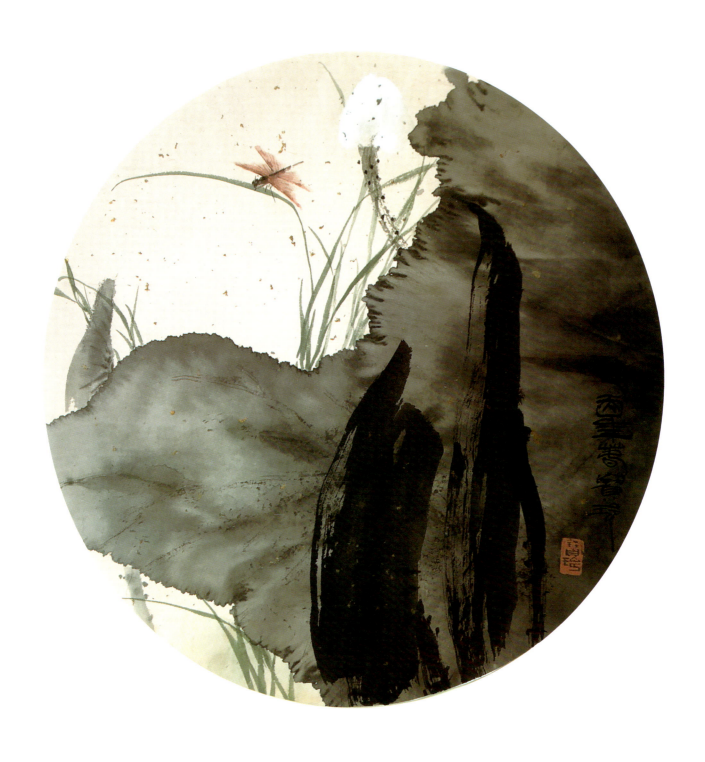

汤宝玲 《韵(一)》 纸本水墨 30cm×30cm 2006年

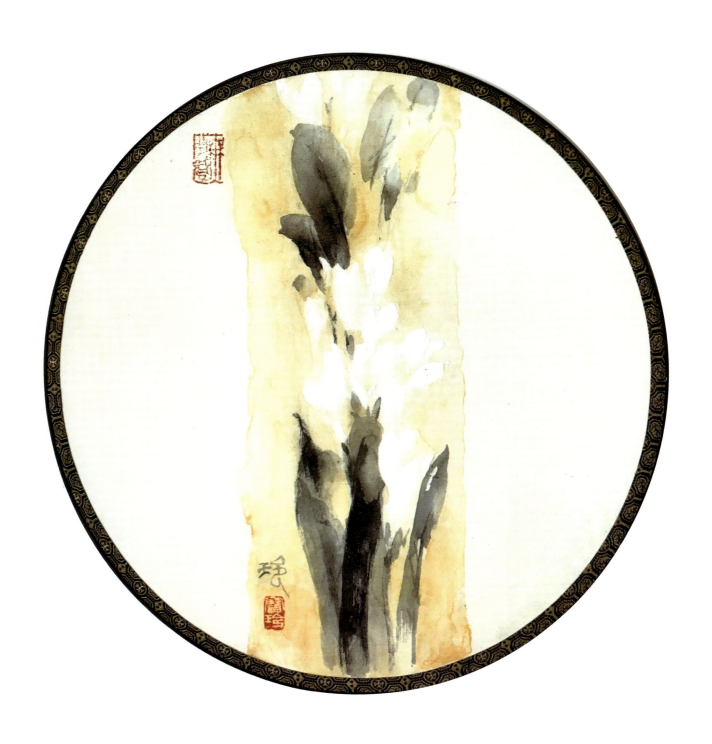

汤宝玲 《韵（二）》 纸本水墨 30cm×30cm 2018 年

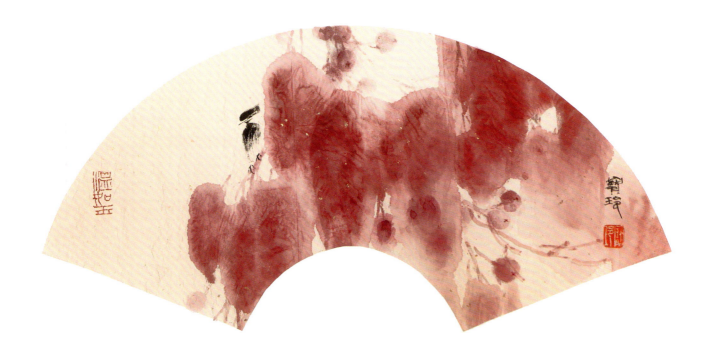

汤宝玲 《韵（三）》 纸本水墨 28cm×58cm 2018年

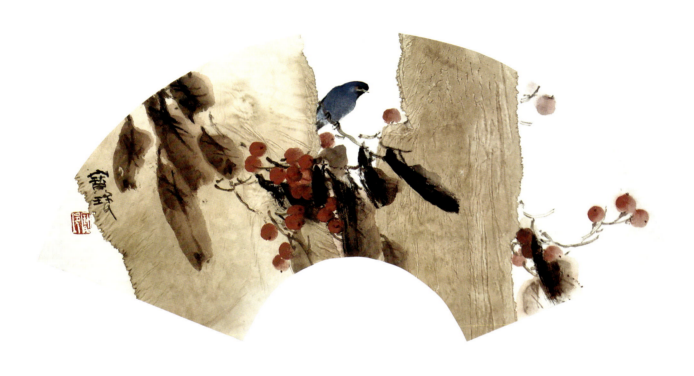

汤宝玲 《韵韵(四)》 纸本水墨 28cm×58cm 2018 年

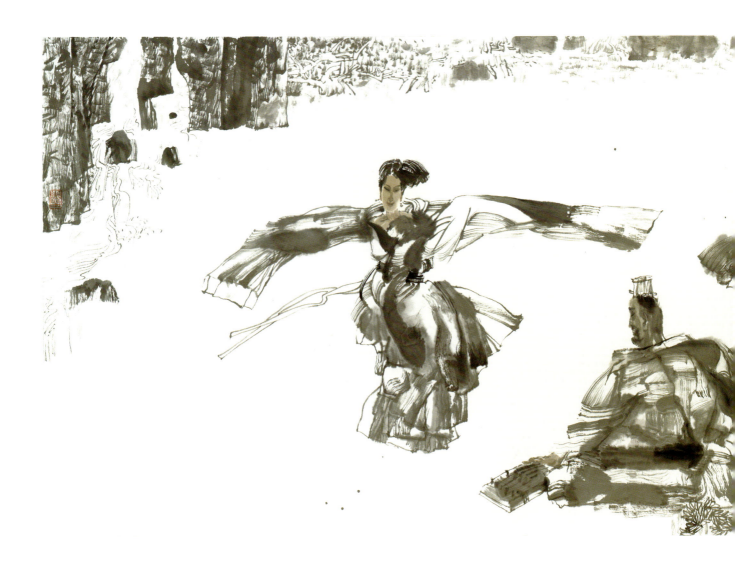

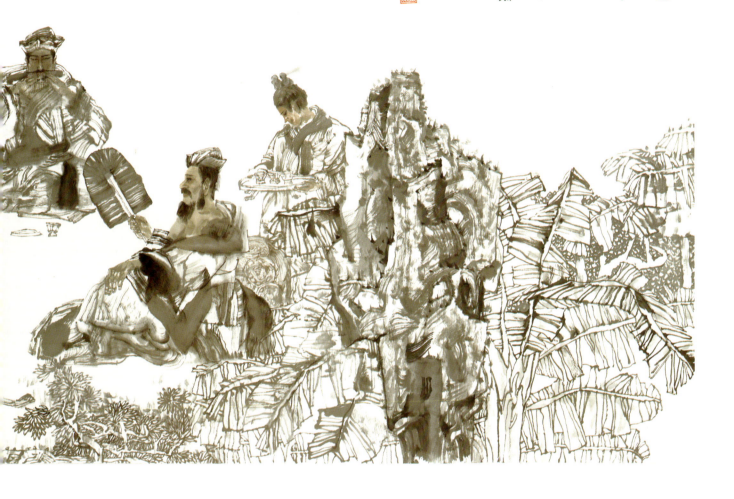

王文杰 《目送归鸿》 纸本水墨 60cm×153cm 2018 年

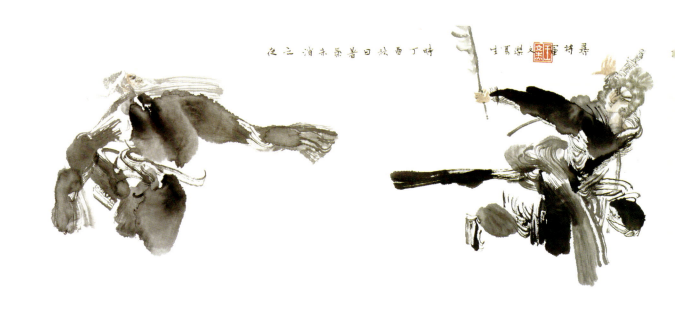
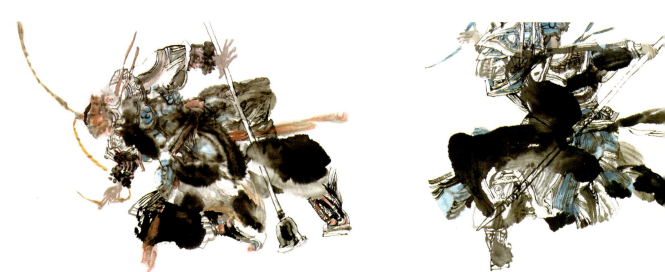

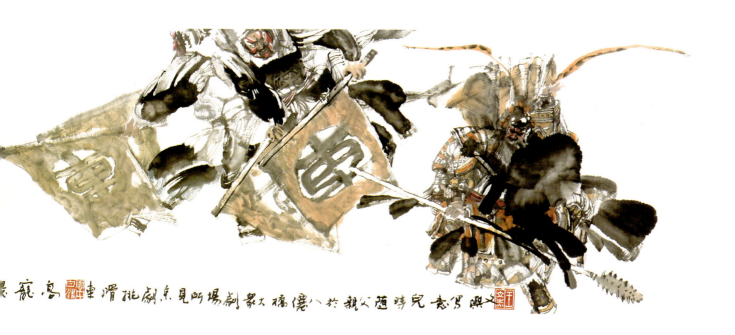

王文杰 《萧何月下追韩信》 纸本水墨 28cm×155cm 2017年

王文杰 《挑滑车》 纸本水墨 29cm×151cm 2017年

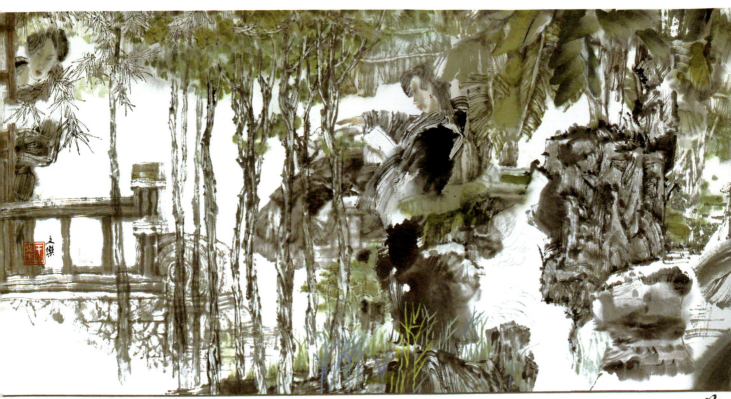

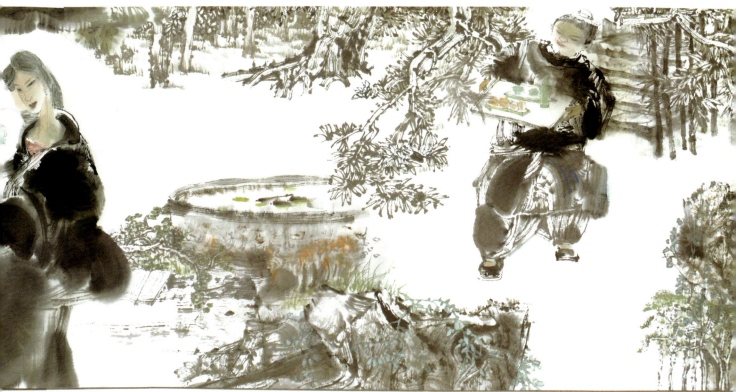

王文杰　《掩卷西厢》　纸本水墨　40cm×130cm　2018 年

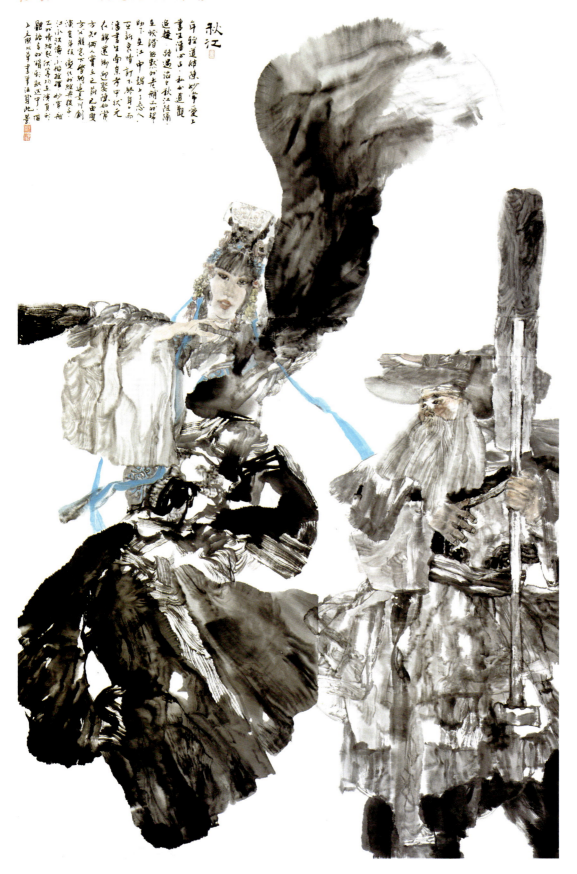

王文杰 《秋江》 纸本水墨 233cm×153cm 2017年

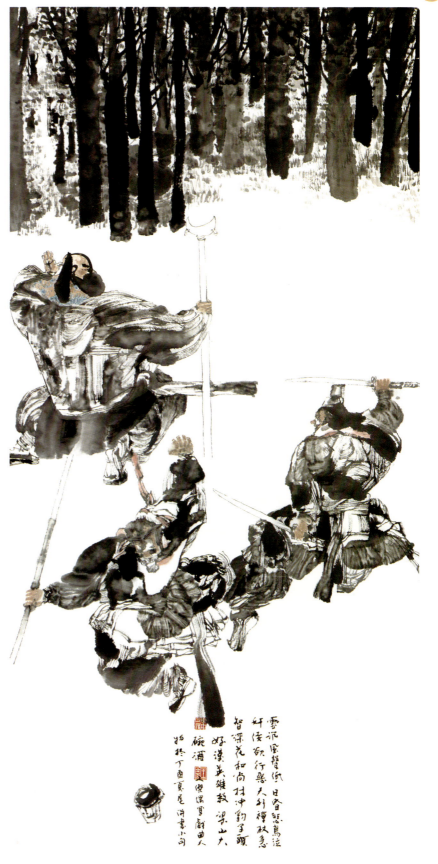

王文杰 《野猪林》 纸本水墨 138.5cm×69cm 2017年

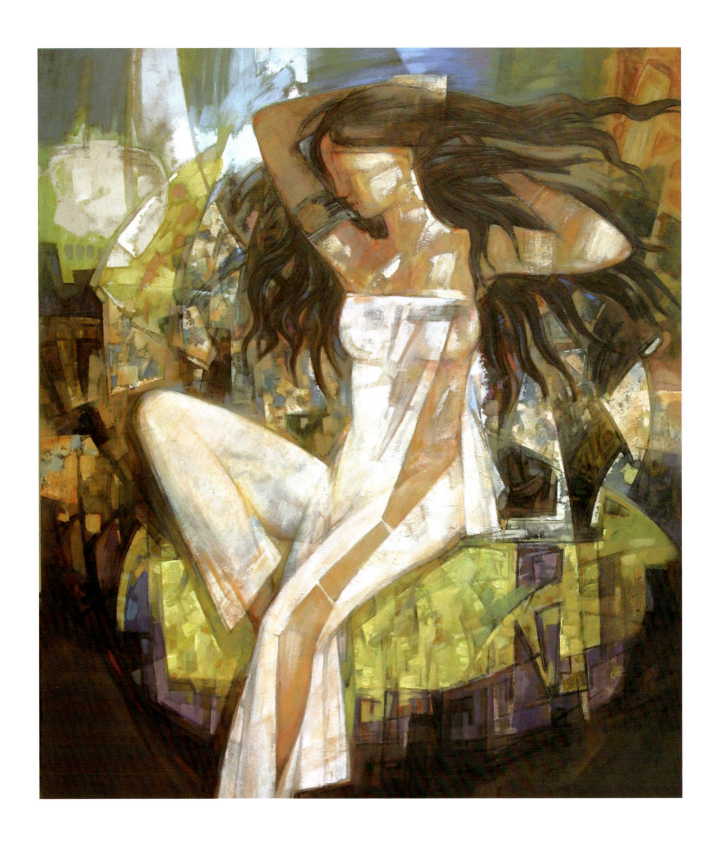

阮祖隆 《煜》 布面油画 80cm×60cm 2016年

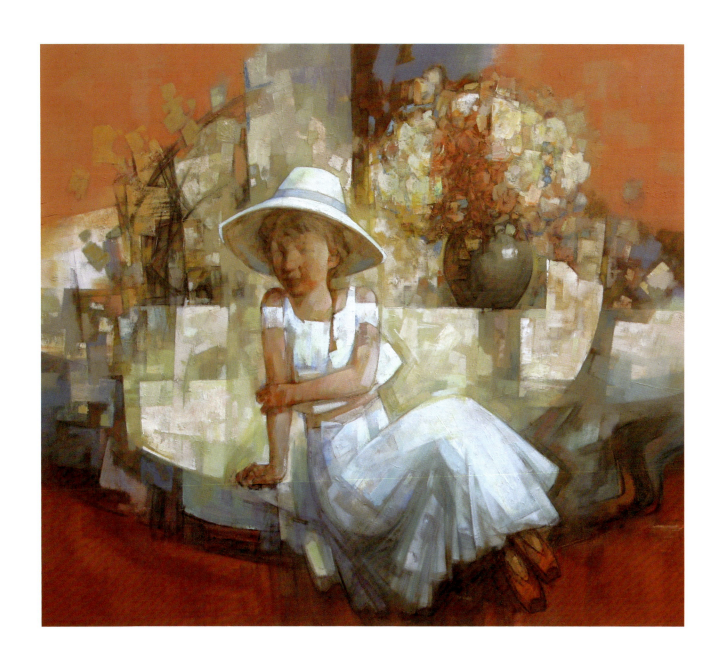

阮祖隆 《红舞鞋》 布面油画 60cm×80cm 2017 年

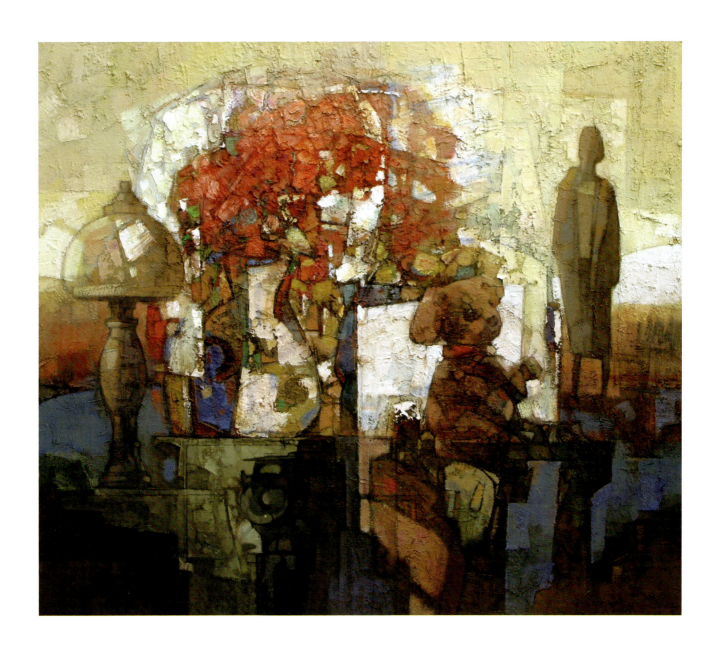

阮祖隆 《小熊》 布面油画 60cm×80cm 2016 年

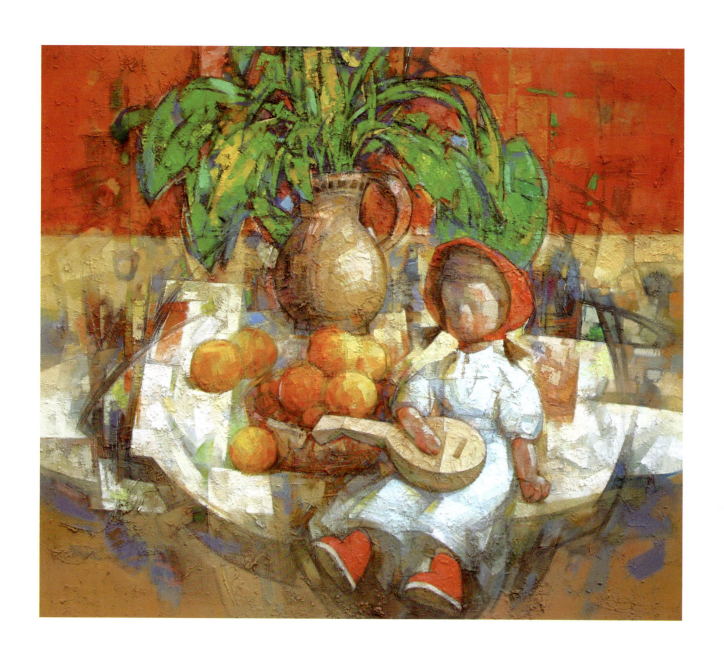

阮祖隆 《布娃与吉他》 布面油画 60cm×80cm 2017年

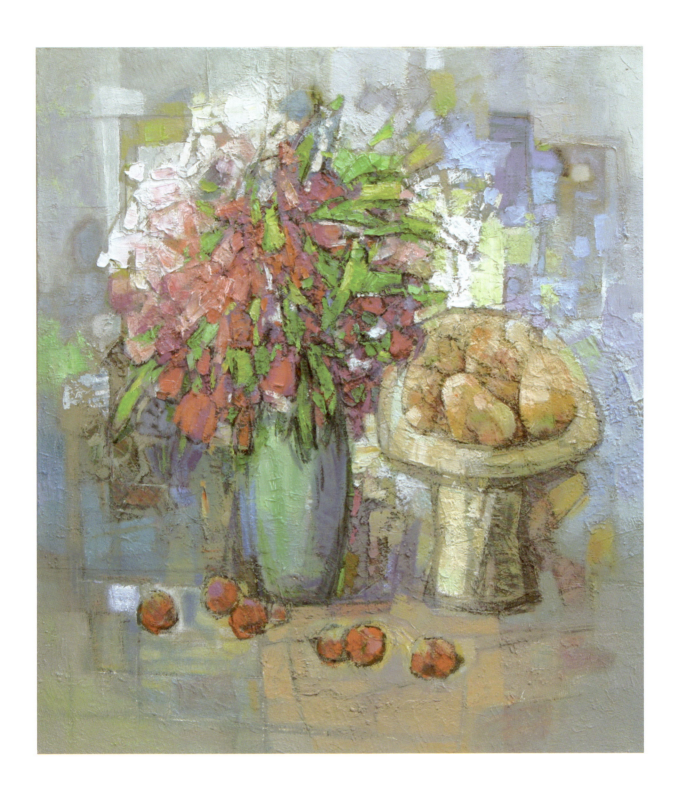

阮祖隆 《绿花瓶》 布面油画 60cm×50cm 2017年

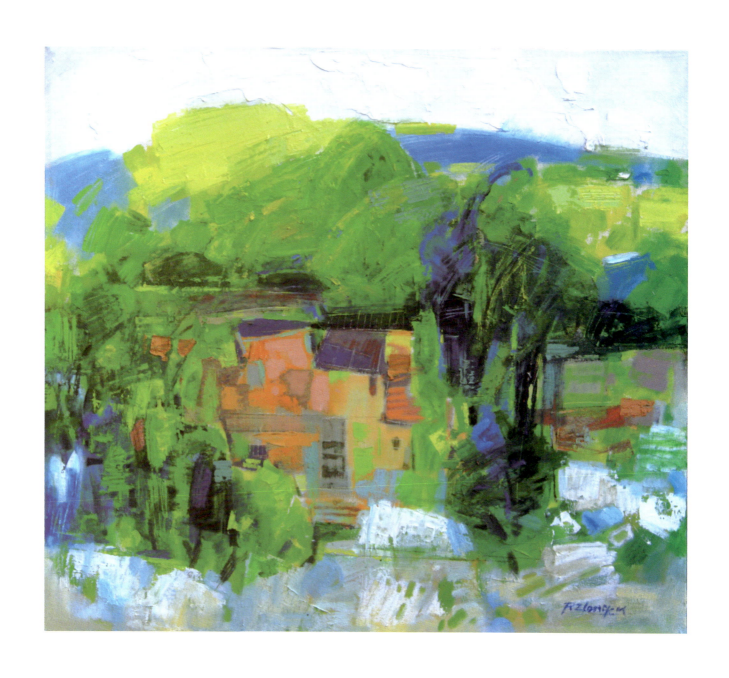

阮祖隆 《山春》 布面油画 50cm×60cm 2016年

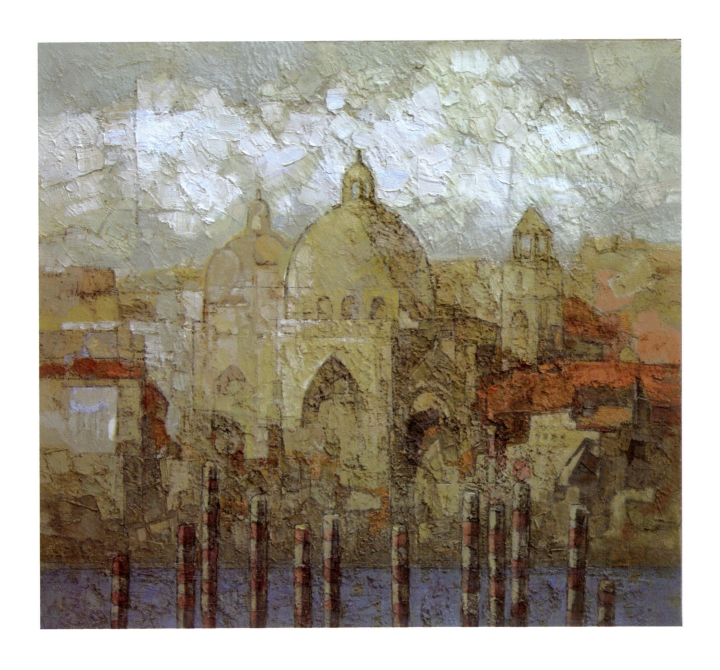

阮祖隆 《威尼斯》 布面油画 50cm×60cm 2016年

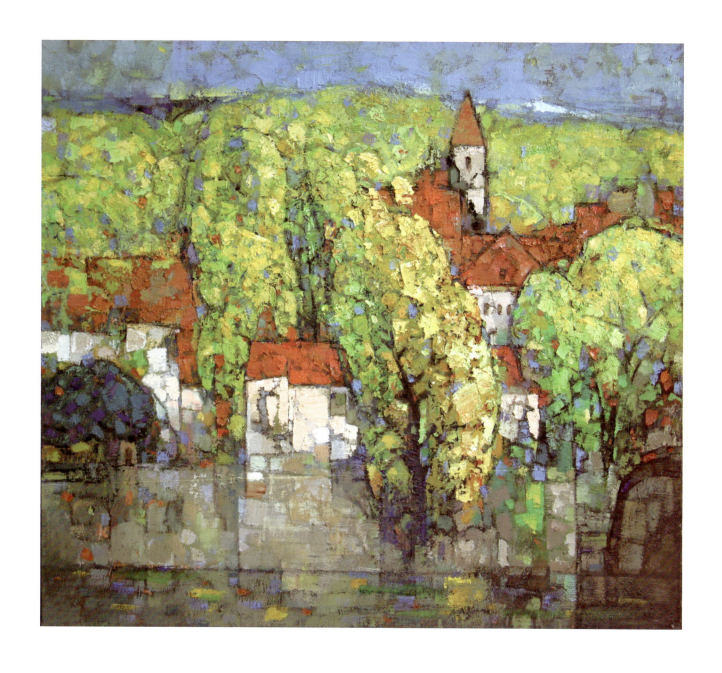

阮祖隆 《水乡》 布面油画 50cm×60cm 2017年

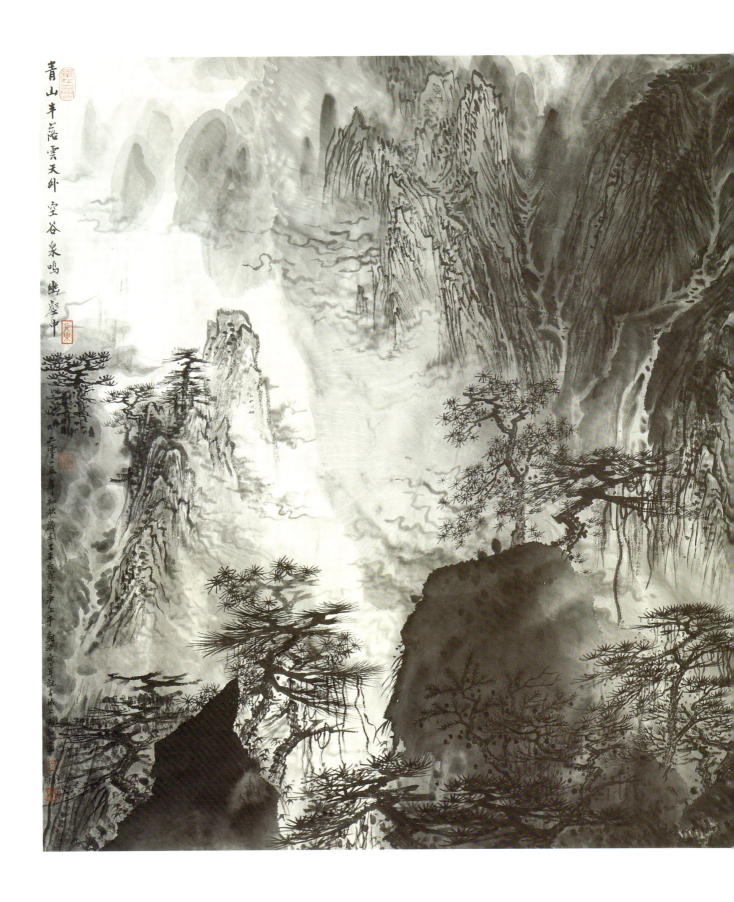

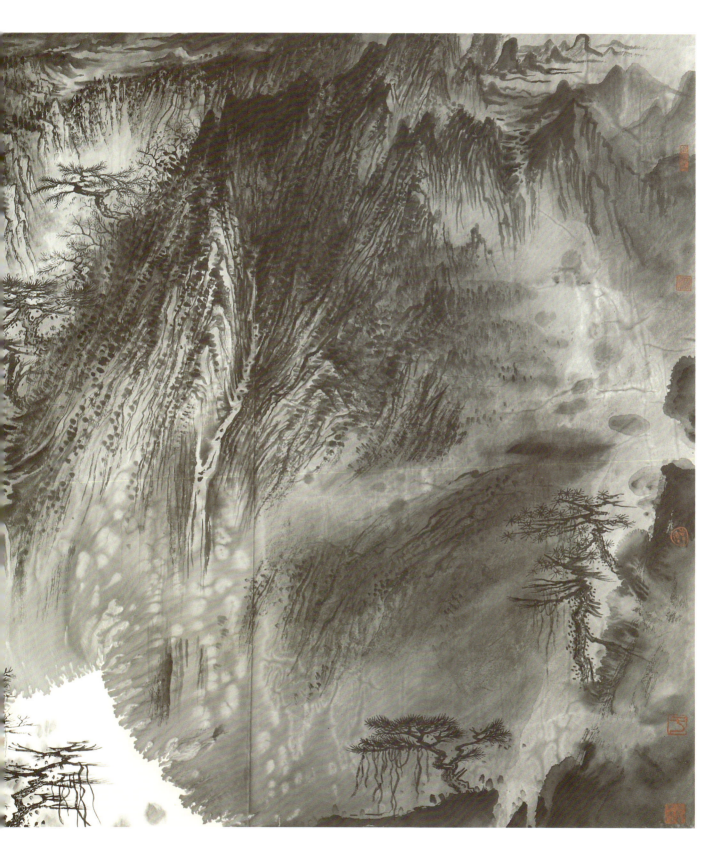

于树斌　《青山半落云天外　空谷泉鸣幽壑中》　纸本水墨　96cm×180cm　2015 年

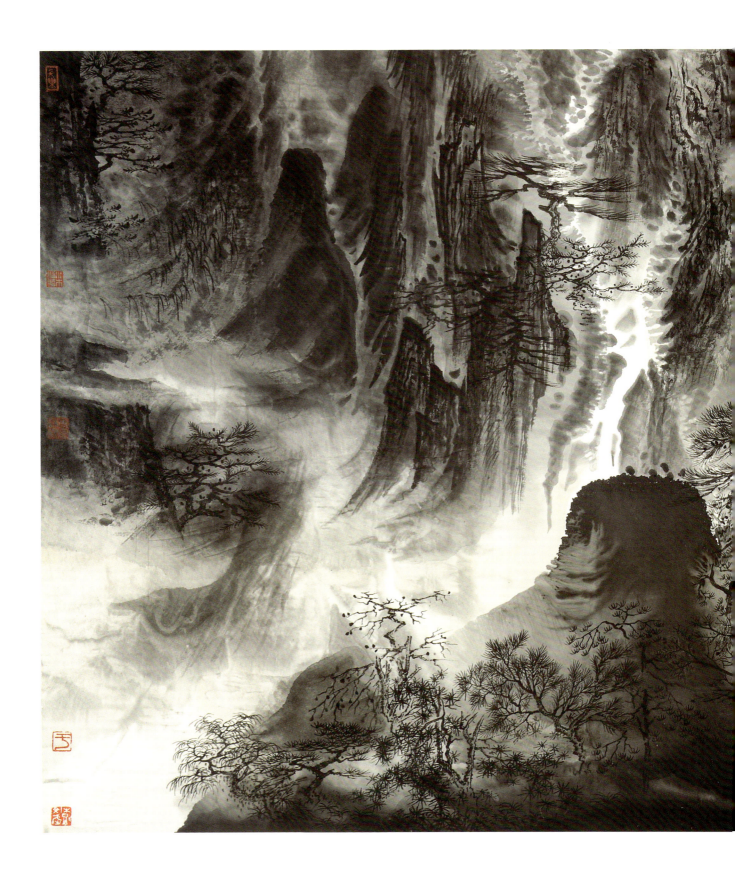

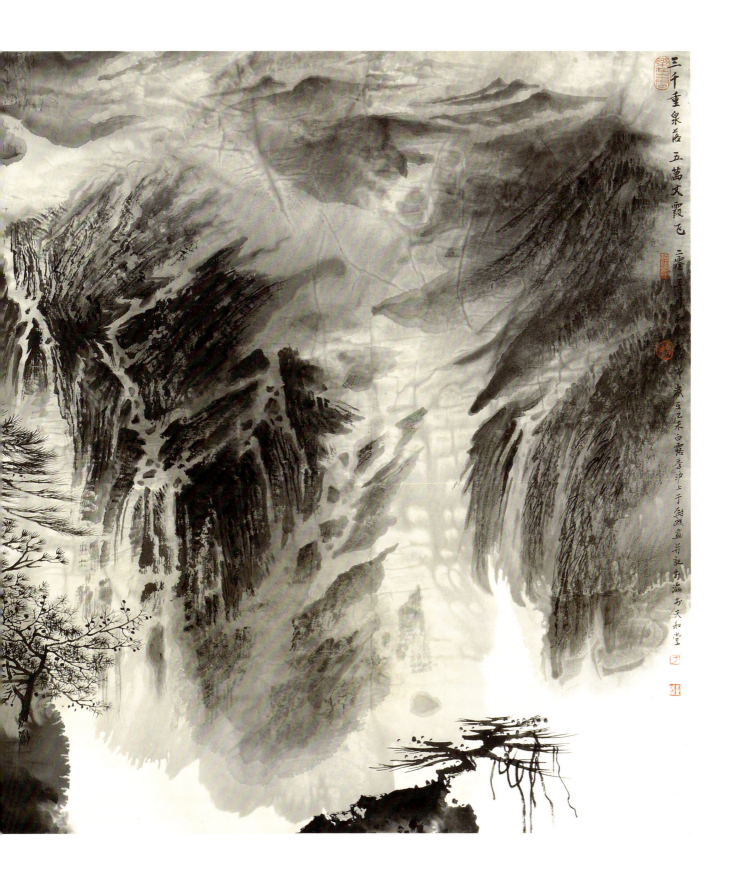

于树斌 《三千重泉落 五万丈霞飞》 纸本水墨 96cm×180cm 2015年

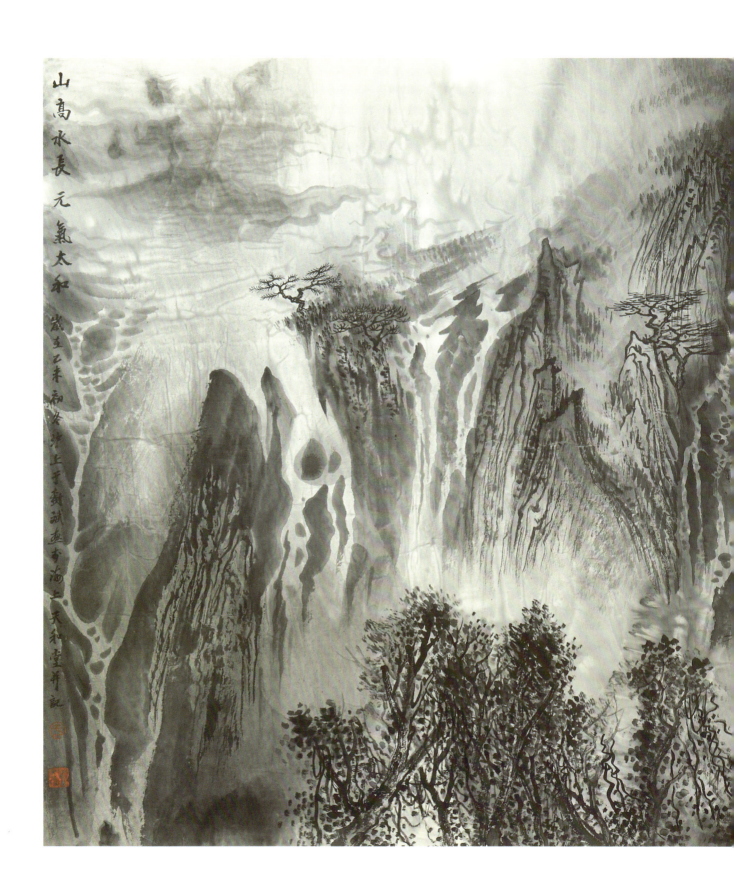

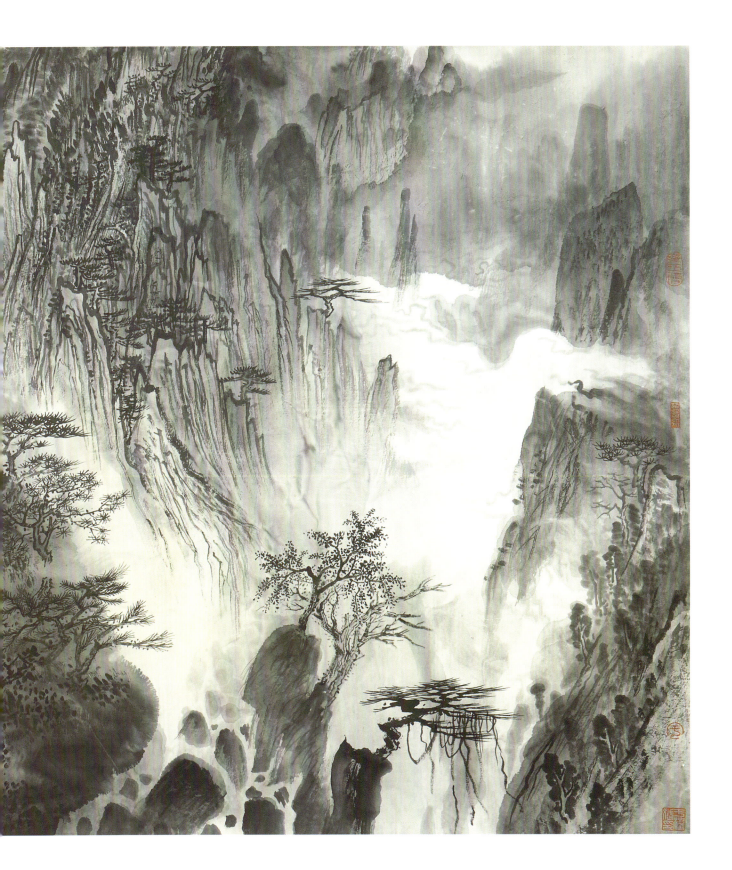

于树斌 《山高水长 元气太和》 纸本水墨 96cm×180cm 2015年

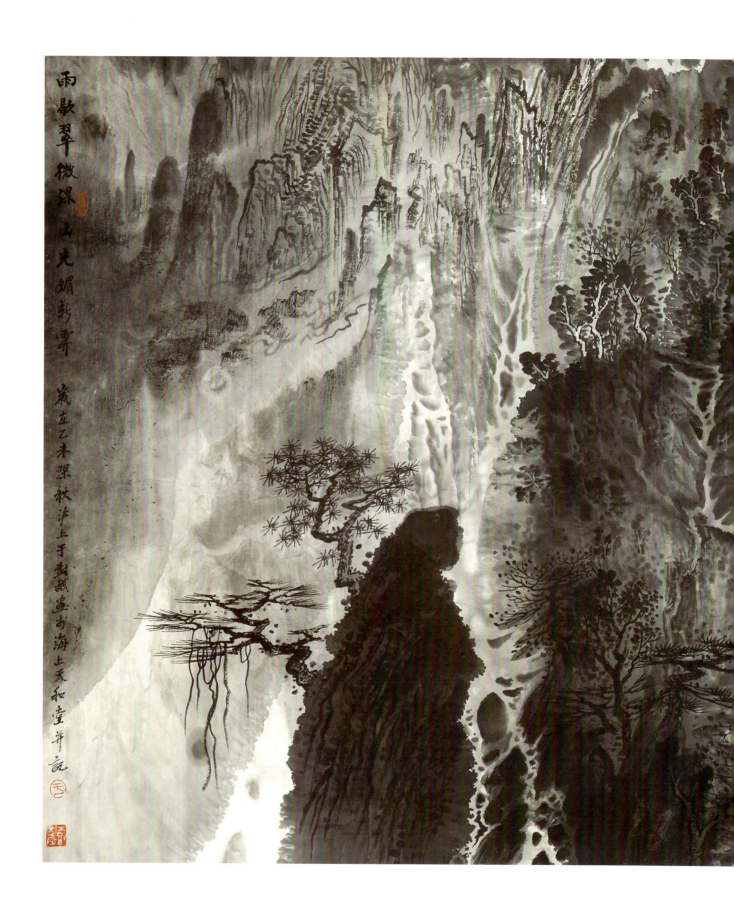

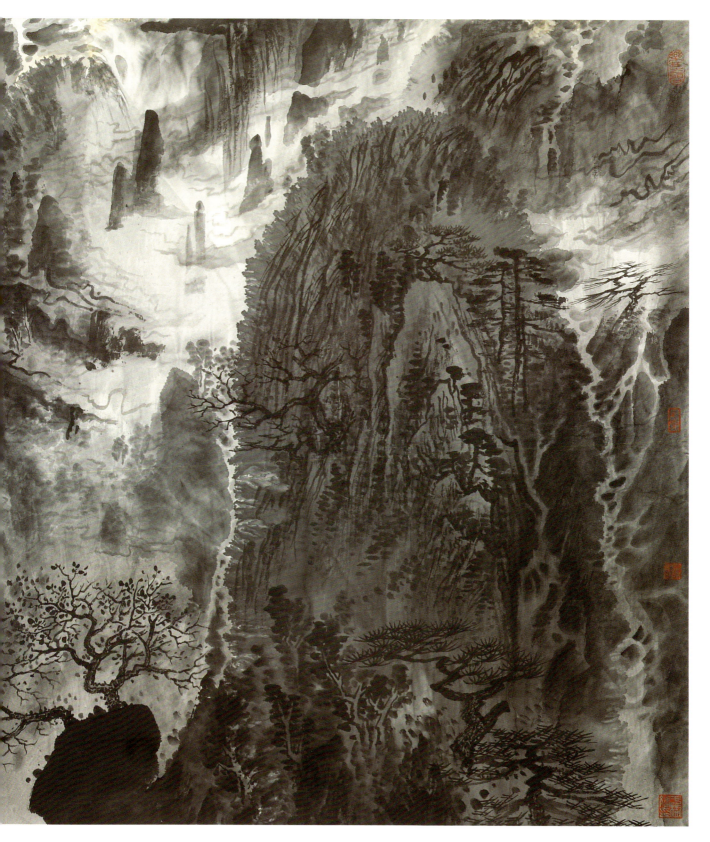

于树斌 《雨歇翠微深 山光媚新霁》 纸本水墨 96cm×180cm 2015年

作者简介

曹有成

1929年出生，江苏武进人。中国美术家协会会员。1952年毕业于中央美术学院华东分院。曾任上海人民美术出版社专职创作员，上海大学美术学院中专部主任、大专部主任，还曾执教于上海市出版学校、上海市美术专科学校。晚年致力于油画风景画创作。

廖炯模

1932年出生于福建厦门鼓浪屿，中国台湾台北人。1955年毕业于鲁迅美术学院并留校任教。1975年调任上海戏剧学院美术系油画教研室主任，1984年调任上海大学美术学院油画系主任。中国美协第四届理事、中国油画家学会理事、上海市文联委员、上海市文史馆馆员、上海市美术家协会理事、上海市书法家协会会员。上海市第六、七、八届政协委员。享受政府特殊津贴。

作品有电影海报《甲午风云》《五朵金花》《刘三姐》《自有后来人》等，油画《艳春》《康乃馨》《童年走过的路》《延边秋色》《北国风光》《清晨》《山村小径》等，水彩、水粉画《苗族老伯》《苗家女》《瑶家女》《江南农妇》《大巷》等。作品在美国、日本、法国、苏联、丹麦、东欧各国、东南亚各国以及中国香港特别行政区和台湾地区展出；多次参加全国美展及重大邀请展，被各地出版物所刊登和介绍。

章永浩

1933年出生，浙江杭州人。1956年中央美术学院华东分院雕塑系研究生毕业。1985年负责筹办上海大学美术学院雕塑系，任雕塑系主任。获国务院突出贡献特殊津贴。曾先后赴美国、日本、德国、法国、苏联等国讲学和访问。作品多次获奖，并被日本、丹麦、美国等国家和地区的机构收藏。曾任上海城市雕塑艺术委员会主任，现任全国城市雕塑艺术委员会、中国雕塑学会顾问。

张自申

1933年出生，上海青浦人。1949年进部队艺术学院。1956年考入中央美术学院油画系，师从吴作人、艾中信等教授，1961年以优异成绩毕业于吴作人工作室，毕业创作为《老兵新传》。后任教于安徽师范大学，历任安徽师范大学讲师、美术教研室主任、副教授，1985年，于上海大学美术学院，先后担任教授、副院长、院长。代表作有《强渡天堑》等。

陈家泠

1937年出生于杭州，1963年毕业于浙江美术学院，师从潘天寿、陆俨少等。后任教于上海大学美术学院国画系，现为上海大学上海美术学院教授。

1989年作品《不染》获第七届全国美展银质奖。1987—2017年在美、德、日、法、英等二十多个国家和地区举办画展、联展和讲学。2013年和2017年在国家博物馆举办大型个展。2002年创立"半岛艺术中心""半岛瓷艺馆"和"泠窑"。2015年陈家泠佛教艺术馆在上海玉佛寺揭牌。

纪录片《陈家泠》在夏威夷国际电影节等上荣获三项最佳纪录片大奖和夏威夷国际电影节文化大使奖。

作品《西湖景色》成为中国杭州G20峰会上中国国家主席习近平与夫人彭丽媛欢迎世界35个国家和地区领导人合影的背景画。

步欣农

1938年出生，浙江海盐人。1958年考入浙江美术学院油画系，师从王德威、肖锋、汪诚一、全山石诸教授。1963年毕业分配至上海自然博物馆。1984年调入上海大学美术学院，历任油画系副主任，美术学院副院长和学位评定委员会主席。1998年退休，2001—2011年应上海华谊美术进修学院之邀受聘为该院院长。现为中国美术家协会会员、上海市美术家协会会员、上海颜文樑艺术促进会副会长。

创作活跃，作品颇丰，参展国内外重大画展或作品发表累计逾百次，出版专著有《绘画入门》《速写阶梯》《上海美术家画库（第十卷）》《步欣农油画作品集》等多部。油画《风光旖旎》刊登于美国 Best of Worldwide Oil Artiste 艺术杂志封面。上海电视台"纪实"频道曾播出步欣农专题访问报道。

作者简介

李郁生

1939年出生于广东汕头澄海，1965年毕业于广州美术学院雕塑系。雕塑作品侧重人物肖像，主要纪念性雕塑有《音乐家贺绿汀》青铜胸像、《蔡锷将军》铜像、《谢希德院士》青铜胸像、《牛顿》大理石雕像等。雕塑作品入编画集《中国城市雕塑50年》《20世纪中国城市雕塑》《中国雕塑名家》《世界华人艺术家成就博览大典》等。油画作品曾在丹麦、日本、印尼展出。1990年于香港举办个人水彩画展。2017年于上海虹桥当代艺术馆举办"李郁生五大洲风情油画展"。

唐锐鹤

1939年出生，上海人。上海大学美术学院雕塑系主任（已退休），中国美术家协会会员、中国美术家协会雕塑艺术专委会委员、上海城市雕塑委员会艺委会委员。

曾承担全国重点雕塑工程的设计和创作工作，如井冈山革命博物馆、南昌"八一"起义纪念馆、江西省革命烈士纪念堂、北京毛主席纪念堂、四川朱德革命纪念馆等。雕塑创作入选第六、七、八、九届全国美展，并多次获奖；1995年在上海美术馆举办"唐锐鹤雕塑艺术作品展览"。20世纪90年代，应美国旧金山美术学院、弗吉尼亚美术学院等艺术学院邀请，赴美讲学；应韩国雕塑家协会邀请，参加在韩国首都举办的"国际雕塑邀请展暨国际雕塑学术研讨会"并作"唐锐鹤木雕创作技法"专题演讲。

近年的雕塑创作有《傅雷在书斋》《傅雷走出书斋》和《郑和在海上》等。出版专著有《人物雕塑的创作和技法》《泥塑术》《中国美术大辞典》（主要撰稿人）等。发表论文有《雕塑的写意手法》《雕塑的韵律》《肖像雕塑创作》。

李 醉

　　1940年出生,江苏太仓人。1965年毕业于上海美专本科油画系,曾两次为中国政府国礼作《胡志明主席像》及《维多利亚瀑布》。1982年加入中国美术家协会上海分会。1992年应邀赴法国举办画展,在法国近十个城市巡展,并应邀为法国议员夫人、市长作现场肖像写生。1994年应邀赴新加坡举办古诗油画展,受到业内高度赞赏。2005年中国美术家丛书之六《李醉画集》出版。2009年应邀赴美国举办古诗油画展,被国内外新闻媒体誉为"中国古诗油画第一人"。2010年应上海世博会之邀,四幅大型古诗油画悬挂于世博国际新闻中心大厅。出版个人专著六部。作品被20余个国家的政要、艺术机构及收藏家收藏。现为上海颜文樑艺术促进会会长、中国书画院上海院油画院副院长,荣获法国社会经济文化协会荣誉会员等。

王劼音

　　1941年出生于上海。1956年考入中央美术学院华东分院(现为中国美术学院)附中。1986年赴维也纳应用艺术大学及维也纳美术学院进修。上海大学上海美术学院教授,中国美术家协会、中国版画家协会常务理事,上海市美术家协会顾问。

作者简介

周有武

1941年出生，江苏宜兴人。中国美术家协会会员、上海市美术家协会会员、上海颜文樑艺术促进会副会长、上海绿洲画院副院长。

长期从事油画、水粉画创作，擅长人物画和肖像画。作品多次在国内外大型展览会展出，数次应邀在国内举办个人画展，展出绘画作品100余幅。作品曾在《国际时尚》《上海艺术家》《中外书摘》《上海家居·艺术与收藏》等书刊作专版介绍。出版发表油画、水粉画、宣传画、连环画一百几十幅（册）。出版有《水粉·人物》《水粉人物技法》《水粉静物写生100法》《色彩基础》等专著。

金纪发

1943年生于上海，1959年3月考入上海美专中专部。1961年中专毕业升入上海美专油画系。1965年本科毕业分配至上海人民美术出版社年画、宣传画创作室从事宣传画创作，1984年调入上海大学美术学院（现上海美术学院）油画系任教，并从事油画创作。上海大学上海美术学院教授，中国美术家协会会员，上海市美术家协会理事。2005年退休，专注油画创作。

凌启宁

1943年出生于四川，祖籍浙江湖州。1965年毕业于上海美术专科学校油画系，并留校任教。曾任上海大学美术学院油画系主任，上海市美术家协会常务理事。现为上海大学上海美术学院油画系教授，中国美术家协会会员，上海市美术家协会油画艺委会委员，中国油画学会理事，上海油画雕塑院特聘艺术家。

作品参加第七届全国美展（1989年），获铜牌奖；第八届全国美展（1994年）；第二届中国油画展（1994年）；中国油画协会展（1996年）；二十世纪中国油画展（2000年）；第三届中国油画展精选作品展（2003年）；第十届全国美展（2004年）；大河上下——新时期中国油画回顾展（2005年）；第十一届全国美展（2009年）；上海美术进京展（2013年）。

张培础

1944年出生于上海，祖籍江苏太仓。毕业于上海市美术专科学校国画系人物科。曾任上海大学美术学院副院长、国画系主任。现为上海大学上海美术学院教授、上海中国画院兼职画师、上海市美术家协会中国画艺术委员会副主任、上海市文史研究馆馆员、民盟中央美术院上海分院名誉院长、中国美术家协会会员、上海大学上海美术学院水墨缘国画工作室主任。

邱瑞敏

1944年4月生于上海，1961年毕业于上海美专中专部，1965年毕业于上海美专油画系，同年进入上海油画雕塑院从事油画创作。1986—1987年，1988—1990年在美国纽约普拉特学院为访问学者。1988年被评为一级美术师。曾任上海油画雕塑院院长、上海大学美术学院院长、上海市美术家协会副主席。现为上海大学上海美术学院教授、博士生导师、上海市美术家协会顾问。

孙心华

1945年出生，山东莱州人。1969年毕业于浙江美术学院（中国美院）本科。历任济南军区前卫歌舞团舞美设计、武警上海总队宣传文化处副处长、上海市对外文化交流协会副秘书长、上海大学美术学院教务处处长、美术创作研究所所长、美术史论系主任等职。现任上海大学上海美术学院老教授协会会长，上海市对外文化交流协会理事、艺术顾问，上海颜文樑艺术促进会副会长，上海驰翰画会会长。上海市美术家协会会员、上海市书法家协会会员、上海市摄影家协会会员。

作品入选第八届全国美术作品展、上海百家艺术精品展、上海美术大展等重大展事，并获首届中国青年国画大展二等奖、纪念毛泽东诞辰110周年书画展一等奖、中国书画名家作品2005金秋国际展金奖、中国当代书画名家成就国际展杰出成就奖、中日绘画交流展优赏奖等奖项。曾于日本东京、中国台北地区及上海美术馆、上海大学美术学院画廊、中央美术学院油画廊举办个人作品展，多次参加在德国柏林、美国旧金山、日本名古屋举办的书画联展。

出版《孙心华画集》《孙心华作品集》《孙心华风景画集》等画集。

吴棣华

1945年出生，江苏江阴人。中国文物学会会员、中国老教授协会会员、上海大学上海美术学院老教授协会会员、上海市美术家协会会员、上海文化艺术品鉴促进会理事、副秘书长、专家顾问，上海颜文樑艺术促进会理事、书画艺术委员会主任。

1974年上海美术专科学校毕业，留校任教，师从张雪父。1974年至1979年师从陆俨少研习中国山水画。1979年至1981年中央工艺美术学院教师研修班壁画专业毕业，师从祝大年、张仃、雷圭元、庞薰琹。1994年至1997年上海戏剧学院油画研究生班毕业，师从陈钧德。

2000年2月至6月应聘赴德国汉诺威参加世博会设计、布展、绘画，担任第十二场馆副总设计师，获得好评。绘画作品多次参加国内外展出；2009年在上海新天地1号会所举办个人画展；2013年在上海大厦外滩艺术中心举办个人画展。现从事中国山水画创作及中国古陶瓷收藏鉴赏。

陆志文

1946年生于上海，祖籍江苏苏州，上海大学美术学院中国画系毕业后留校执教。在数十年"法自我立"的艺术实践中，创作出前人不曾有的兼国画、油画、版画、水彩画众长于一体的宣纸彩墨画。在《鹤魂》《水乡》《母爱》《茶馆》《石库门》《欧行》《上海名人故居》《中国名人故居》七大系列作品中赋于新的形式和内涵，引人瞩目，被视为海上最有影响力、最具艺术特色的多产画家之一。作品在海内外享有很高的声誉，被国内外知名收藏机构以及收藏家收藏。

现为上海绿洲画院院长、中法文化中心客座教授、上海市美术家协会会员、上海欧美同学会文艺分会理事、上海公信扬知识产权法律鉴定中心特聘专家。

中央电视台《长城内外》、上海电视台《风流人物》《收藏》、上海东方电视台《新闻娱乐》、上海教育电视台《诗情画意》等栏目曾分别作专题采访报道。

作者简介

潘耀昌

1947年生于上海，1980年毕业于浙江美术学院史论研究生班并留校任教，着手创办美术史论系。1988—1990年为美国加州大学伯克利分校美术史与考古系和中国研究中心访问学者，师从高居翰教授。1993年参与创办《美术报》，担任副总编辑。任高等艺术教育"九五"（文化部）部级教材编委。1996年底经文化部审批担任博士生导师。1998年调上海大学美术学院，担任美术史论系博士生导师，学术、学位委员会委员。

中国美术家协会会员，文化部艺术司聘任国家近现代美术研究中心专家委员会委员，《辞海》《大辞海》分科主编。1993年10月起享受国务院颁发的政府特殊津贴。

主要研究方向为近现代美术，特别是西方同时代文化影响下的中国美术，关注全球化视野中的跨文化问题。著有《走出巴贝尔》《中国近现代美术教育史》《外国美术简史》《中国近现代美术史》《中国水彩画观念史》等。主编《20世纪中国美术教育》《中国美术名作鉴赏辞典》等，编著《中国历代绘画理论评注（清代卷）》，以及译著或主持翻译多部。此外，还完成国家和上海市教委研究课题多项。

黄阿忠

1952年生于上海，毕业于上海戏剧学院。现为中国美术家协会会员、上海市美术家协会常务理事、上海市美术家协会油画艺委会常务副主任，上海市作家协会会员，上海大学上海美术学院教授、博士生导师。上海市文史研究馆馆员。

作品获首届青年美术作品大展优秀奖，第二届全国水彩、水粉优秀奖，第八届全国美展优秀奖。

著有《黄阿忠油画静物技法》《中国水墨名家十人集·黄阿忠》《当代油画名作选·黄阿忠》《阿忠随笔》《诗心——黄阿忠水墨作品集》《印象与心象——黄阿忠油画作品集》《阿忠随笔Ⅱ》《屐履心迹——2013—2014黄阿忠油画集》《东韵·西语——黄阿忠作品集》等。

黄源熊

1954年出生于上海，1972年就读于上海市美术学校，毕业后留校任教至退休。曾任上海大学美术学院附中校长、艺术委员会主任等职。中国书画家协会常务理事、上海百草画院画师、上海颜文樑艺术促进会会员。

作品多次入选国内外各类画展并获奖，编著出版多部素描和速写绘画技法书籍，以及由上海人民美术出版社拍摄的多部VCD美术教学视频片。

杨清泉

1955年出生于陕西，1984年毕业于清华大学美术学院（原中央工艺美术学院壁画专业），1986—2017年任教于上海大学上海美术学院，教授、博士生导师。第三届、第四届中国美术家协会壁画艺委会委员，中国壁画学会理事，上海市美术家协会设计艺术委员会委员，上海市美术家城市环境艺术·壁画艺术工作委员会主任，中国美术家协会会员。

2003年，绘画作品《艳》被中国美协"中国美术金彩奖管委会"收藏；2004年，壁画作品《世纪之交》获全国首届壁画大展优秀作品奖；2000年，绘画作品《草花》在"2000上海水彩·粉画艺术大展"获优秀作品奖。

作品：上海市地铁2号线"科技馆站"壁画《世纪之交》（2000年）；上海浦东金桥开发区环境雕塑《泉》（2008年）；吉林大学第一医院浮雕壁画《洒向人间都是爱》（2010年）；上海应用技术学院新校区锻铜壁画《春花秋实》（2012年）；上海应用技术学院新校区铸铜雕塑《水跃龙腾》（2014年）。

作者简介

汤宝玲

上海大学上海美术学院中国画系硕士生导师，上海市美术家协会会员。获美国 1999—2000 年度 Linlihac Foundation 艺术基金奖。

著有《汤宝玲画集》《宋人小品临摹技法》《大学通用花鸟画教程》等书籍，并在各类画册、画集、杂志、报纸上发表了美术作品。

王文杰

1956 年出生，山东烟台人。上海大学上海美术学院博士生导师，中国工笔画学会会员。曾任日本东京艺术大学修复保存学日本画研究室客座研究员，日本大阪艺术大学交换教授。

主要作品有鞍山路抚顺路街景组雕《逝去的风景》，上海龙华医院浮雕《中医中药惠民图》《大医精诚》，中国华润集团香港总部会客厅壁画《潮起香江 浪涌九州》，上海世博会文化中心世博会开幕式国家元首通道壁画《黄河之水天上来》《春风又绿江南岸》，上海东方体育中心重要贵宾休息室壁画《东海之晨》《锦玉满堂》，上海迪斯尼乐园迪斯尼大剧场壁画《戏》《剧》《歌》《乐》。

阮祖隆

　　1956年出生于上海,浙江绍兴人。1986年毕业于上海大学美术学院油画专业,1994年获日本国立上越教育大学(壁画)硕士学位。曾长期就职于日本设计公司,后任上海大学上海美术学院硕士生导师。从事于西洋壁画艺术研究,擅长于油画、壁画等传统绘画技法,在日本东京等地举办个人油画展十多次,油画作品多次入选国内外美术大展,并获奖或被收藏。著有《西洋湿壁画艺术》等。

于树斌

　　1985年毕业于哈尔滨师范大学艺术学院美术系国画专业,获学士学位。1991年结业于中国美术学院国画系山水专业。曾任教于湖北十堰大学美术系、佳木斯大学美术学院。曾任佳木斯市美术家协会副主席。2003年作为引进人才调入上海大学美术学院任教并定居于上海。现为上海大学上海美术学院硕士生导师,中国美术家协会会员。

　　多次参加省、国家级专业展览并多次获奖,1995年、2005年分别于黑龙江省美术馆和上海大学美术学院美术馆举办个展。多篇论文发表于《国画家》《艺术研究》等专业期刊。出版有《素描教学范例》《全国美术院校高考指南——从照片到素描头像》《上海大学美术学院教师作品集——于树斌》《于树斌山水画集》。

图书在版编目（CIP）数据

燃点：上海美术学院老教授作品展 / 潘耀昌主编. —上海：上海大学出版社，2018.10

ISBN 978-7-5671-3235-1

Ⅰ.①燃… Ⅱ.①潘… Ⅲ.①美术—作品综合集—中国—现代 Ⅳ.①J121

中国版本图书馆 CIP 数据核字（2018）第 218443 号

责任编辑　柯国富
技术编辑　金　鑫
装帧设计　谷　夫

书　　名	燃点——上海美术学院老教授作品展
主　　编	潘耀昌
副 主 编	孙心华　吴耀新
出版发行	上海大学出版社
社　　址	上海市上大路 99 号
邮政编码	200444
网　　址	www.press.shu.edu.cn
发行热线	021-66135112
出 版 人	戴骏豪
印　　刷	上海新艺印刷有限公司
经　　销	各地新华书店
开　　本	889mm×1194mm　1/16
印　　张	13
字　　数	260 千
版　　次	2018 年 10 月第 1 版
印　　次	2018 年 10 月第 1 次
书　　号	ISBN 978-7-5671-3235-1/J·464
定　　价	180.00 元